藝用3D頭頸解剖書

掌握頭頸的結構、造型與建模

烏迪斯‧薩林斯 ULDIS ZARINS | 黃啟峻 翻譯暨審訂

FORM OF
THE HEAD AND NECK

common master press+

大家出版

藝用3D頭頸解剖書

掌握頭頸的結構、造型與建模

烏迪斯‧薩林斯 ULDIS ZARINS　　黃啟峻 翻譯暨審訂

FORM OF
THE HEAD AND NECK

common master press+

大家出版

作者　烏迪斯・薩林斯 (Uldis Zarins)

古典雕塑家暨平面設計師，專研雕塑藝術超過 25 年。現於拉脫維亞藝術學院教授解剖學，也是醫療系統視覺化建構軟體開發中心 Anatomy Next Inc. 的藝術指導，協助建構醫療用 3D 解剖學擴增實境系統，為藝術家及醫學院學生提供強大的學習工具。

在學習與創作人體雕塑的過程中，發現傳統解剖學書籍並不精確詳盡，於是著手籌製圖像思考的工具書，最後在 2013 年的群眾募資計畫中獲得充沛資金的支援，完成《藝用 3D 人體解剖書：認識人體結構與造型》一書，為解剖書開拓出以圖代文的新標竿。

之後，薩林斯獲得醫學權威機構美國華盛頓大學醫學院的合作邀請，與《藝用 3D 人體解剖書：認識人體結構與造型》共同作者山迪斯・康德拉茲創立 Anatomy Next，投入建構專業醫學用 3D 解剖學 MR（混合實境）系統。與華盛頓大學醫學院的合作，使得烏迪斯得以運用更多先進科學儀器，進一步解剖精密的臉部變化，推出《藝用 3D 表情解剖書：透視五官表情的結構與造型》。

譯者暨審訂　黃啟峻

第 23 屆與 28 屆兩屆奇美藝術獎雕塑類得主，師承台灣藝用解剖學先驅魏道慧老師，於 2012~2014 年期間赴俄羅斯聖彼得堡列賓美術學院進修，回台後於新冠疫情年前斜槓同時從事雕塑創作、舞台設計與美術相關教學，目前著力經營個人教學品牌「小人物工作坊」，教學內容涵蓋平面繪畫、立體雕塑與藝用解剖學的應用方法等。

藝用3D頭頸解剖書
掌握頭頸的結構、造型與建模
FORM OF THE HEAD AND NECK:
ANATOMY FOR PROFESSIONAL ARTISTS

作者　　　烏迪斯・薩林斯 （ULDIS ZARINS）
翻譯審訂　黃啟峻
封面設計　陳宛昀
內頁編排　陳宛昀
責任編輯　賴淑玲
編輯協力　楊琇茹、韓冬昇
行銷企畫　陳詩韻
總編輯　　賴淑玲
社長　　　郭重興
發行人　　曾大福
出版者　　大家

發行　　遠足文化事業股份有限公司
　　　　231 新北市新店區民權路108-4號8樓
　　　　電話：(02)2218-1417
　　　　傳真：(02)8667-1851
　　　　劃撥帳號：19504465
　　　　戶名：遠足文化事業有限公司
　　　　法律顧問：華洋法律事務所 蘇文生律師
定價　　1860元
初版2023年6月

國家圖書館出版品預行編目(CIP)資料

藝用3D頭頸解剖書：掌握頭頸的結構、造型與建模/烏迪斯.薩林斯(Uldis Zarins)著；黃啟峻翻譯. -- 初版. -- 新北市：大家出版：遠足文化事業股份有限公司發行, 2023.06
面；　公分
譯自：Form of the head and neck.
ISBN 978-626-7283-18-9(精裝)

1.CST: 藝術解剖學

901.3　　　　　　　　　　　　　　　　112005030

本書緣起

建構屬於你的「沙坑」

回首在里加應用藝術學院修讀雕塑的第一個學期，過去的我對當時做的事可以說是一無所知。那時課程的主軸總是圍繞在沒完沒了的練習——就只是複製物品，對於人體的結構與如何構成缺乏任何實用知識。

在開始每個新的課題前，我總是得在各式內容繁雜的解剖學叢書中盡我所能尋找一些有用的資訊，過程令人困惑也相當耗時。後來，我著手繪製小幅速寫，並藉此更好地分析人體那複雜的形狀。透過上述的學習方法與時間累積，我進步了許多，但令我真正突破的關鍵是找到我的「沙坑」，從此可以進行成本低廉的試驗。這多虧了芬蘭沙雕節的邀請，那是我在拉脫維亞藝術學院的最後一年。

這件事在許多方面改變了我的既有認知。使用沙子進行雕塑既快速又便宜，這讓我更能夠放手去嘗試，正因我不是刻在石頭上，修改所需的成本突然便宜許多。我可以在兩天內製作十個不同的雕塑，每一件雕塑都為我上了一堂關於人物描繪的課，那讓我衝上了一條陡峭的學習曲線。

除此以外，在這種國際活動中，可以認識世界各地的同好，除了結交新朋友並讓英語更流利外，這也是很好的機會，能借鏡世界上其他地區的雕塑技法，藉此來解決我當下正努力克服的雕塑問題。

同儕壓力

回到家以後，我開始頻繁地收到請求，希望我分享多年來製作人體各部位的參考草圖。為此，我創建了一個小型的 FaceBook 社團，在那個沒有 FaceBook 廣告的年代，社團像滾雪球般迅速擴大，而「雕塑家解剖學」（Anatomy for Sculptors）這個粉絲專頁的追蹤人數也在短短一年內增長到 50,000 人。

社團內的成員時常會敦促我將手邊的資料彙編成綜合的書籍。有天，我回應說：「我可以做一個給雕塑家用的app！」但得到的回應是：「我們不需要 app，我們需要的是書。」你可能會不相信接下來事情的發展。

視覺化的力量

我回想起過去那些可怕的解剖學書籍，充斥著各種艱澀與沒完沒了的字句，自己來撰寫一本解剖書恐怕不是好主意。但我也讀過一本有助於理解人類結構的書籍：哥特佛萊德·巴姆斯（Gottfried Bammes）的《裸體的人》（*Der nackte Mensch*），此書將內容視覺化，變得簡單易懂，並因此從同類型的出版物中脫穎而出（就算如此，這本書仍有許多複雜的文本），所以我想到：「我確實可以寫一本以視覺圖像為主軸的書。」

從神經學的角度來看，閱讀理解是發展相對較晚的能力。這種資訊處理的方式分成多個階段，也更為複雜，並且需要大量的認知資源。舉例來說，當我們看到印在書頁上的文字，會先將它們組合成句子，藉此嘗試解開文本所要表達的意思。之後，我們才能將書寫的內容轉換成視覺圖像，而這過程也需要大量的腦力。

另一方面，大腦的視覺中心相較閱讀中心已經發展了更長的時間。透過觀看來理解事物對我們來說更加自然，這也是為什麼我使用大量圖片來填滿我的書。

視覺藝術家通常都是以視覺圖像思考。以圖像的形式呈現的資訊，我們大多數人最容易吸收，包括我也是如此。除此以外，我本身也有讀寫障礙，在閱讀醫學解剖的文字時常感到力不從心。我必須建構出一套非常系統化的方法將文字轉譯成視覺資訊。在找尋最佳的方式看懂自己筆記的過程中，我變得更擅長視覺溝通。「藝用 3D 解剖書」系列便是以此為理念。

然而，概念本身並不能成為一本書。出版成本很高，而我也沒有財力聘請編輯團隊、支付印刷和物流的費用。2013 年春天，我在 Kickstarter 平台上發起了一項募資活動，令人驚嘆的是，「雕塑家解剖學」社群凝聚起來，迅速完成了這本書的集資。我要面對艱巨的工作了。

頭頸部的結構

我們的第一本書《藝用 3D 人體解剖書》是對人體結構的總體概述（國際沙雕領域的朋友在此書的製作上給予我極大的幫助）。在那之後出版的《藝用 3D 表情解剖書》，我們深入研究臉部肌肉的運動原理與不同表情背後的生理學。

頭頸部的外型與形態學（morphology）密不可分：胸像的構成包含許多複雜的表面起伏，會隨描繪對象的年齡、種族、性別與體型而變。我們將個別元素（嘴巴、眼睛、耳朵……等）的外形化為輪廓圖，然後重組，讓藝術家能夠真正了解它們的結構。我們相信這可以將他們的創造力解放出來。在學生時期，我把解剖學的文字轉譯成圖像，畫成草圖，並依賴這樣的草圖來學習。在編寫這本書時，我有幸與藝術家及醫學專家組成的優秀團隊合作。如果我能夠在藝術學院就讀時期就獲得這些資料，想必求學生涯能夠輕鬆許多。藝術家不需要去記住每一個解剖細節，正在閱讀此書的你也不必辛苦背下整本書的內容，這是工具書，利用它來讓你的創作更加精進吧。

是什麼奠定了如此特別的頭頸結構？

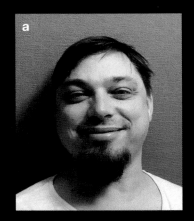
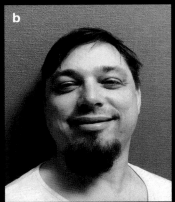

智人已經在這個星球上生活了至少30萬年。人類之所以能夠應付不斷變化的環境並生存到今天，絕大部分的原因是有能力彙整與分析不同類型的資訊，並以此調整自己的行為。在這三十萬年，我們大部分時間都在社交環境中度過，並與他人交流。

人類說話能力（我不是指單純表達情緒的聲音，而是有意義的清晰語言）的發展往前回溯不會超過7萬年，這在動輒數百萬年的人類演化史中顯得微乎其微，這意味在人類演化的大部分時間裡，交流都是非語言的。我們通常是以身體的姿勢與手部的動作來傳達訊息，加上我們的臉部並沒有被毛髮所覆蓋，因此面部表情在交流上也顯得特別重要。我們學會了閱讀人的臉色，就算是最輕微的表情變化也不會忽視。

除了口語表達以外，臉就是我們溝通最重要的工具，大量的訊息被編碼在那僅有幾吋的皮膚底下，每個微小的細節變化都很重要。臉表達情感的能力就如同製作精良的瑞士手錶一樣精確。那麼用以閱讀表情的眼睛呢？用以分析視覺資訊的大腦又如何呢？答案是，同樣超精確！再微小的失誤都有可能讓我們遠古的祖先喪命，這就是為什麼有人擺臉色時，我們可以反射性地辨認出來，彷彿並不需要透過意識一樣。我們的意識確實經常選擇忽視，生活中有太多事物需要分析，如果每個小脈衝訊號都諮詢大腦的認知功能，我們會無法在第一時間反應。接收訊息、分析訊息、作出決定，時常發生在我們無意識的時候。上面的圖片就是非常好的例子。

你能猜出這兩張照片中，哪一個是真誠的微笑，哪一個是假笑嗎？你當然可以！但你有辦法解釋嗎？如果你沒有接受過這方面的培訓，你可能無法精確描述真假笑。因此，如果身為藝術家的你無法用語言向自己解釋，那麼你可能也無法在自己的作品中再現。

我們甚至常常缺乏精確的語言去描述許多簡單的有機形，例如浮雲、岩石、水坑或是早上睡醒時枕頭的形狀。而且你可以確定一件事，比起這些簡單的小東西，人臉更加複雜，也蘊含更多的訊息。任何微小的錯誤都能夠使肖像畫給人完全不同的印象，因此為了描繪或雕塑人的面孔，我們需要調整我們的語言，甚至開發一種新的語言——一種能夠讓我們與自己交流的語言，換句話說，思考。

1. Lieberman, P.（1975），《語言的起源》（On the Origins of Language），紐約，MacMillan出版公司

2. Ramprakash Srinivasan、Julie D. Golomb、 Aleix M. Martinez（2016）《識別人類面部表情的神經基礎》（A Neural Basis of Facial Action Recognition in Humans），《神經科學雜誌》（Journal of Neuroscience）；36（16）

方法

我們將認知建構在什麼基礎上才是最好的？什麼樣的概念是我們已經具備的？我們已擁有幾何學這項語言，請忽略數以千計的無名多邊形，我們將從更基本的幾何圖形出發。

我們使用基本的3D幾何圖形，每個形狀都有專屬名稱與人人都理解的外形，包括圓錐體、立方體、球體、圓柱體等。

將這些基本圖形如同語言中的單詞那樣組合起來，並逐漸增加其複雜程度，我們便可解釋五花八門的有機形。

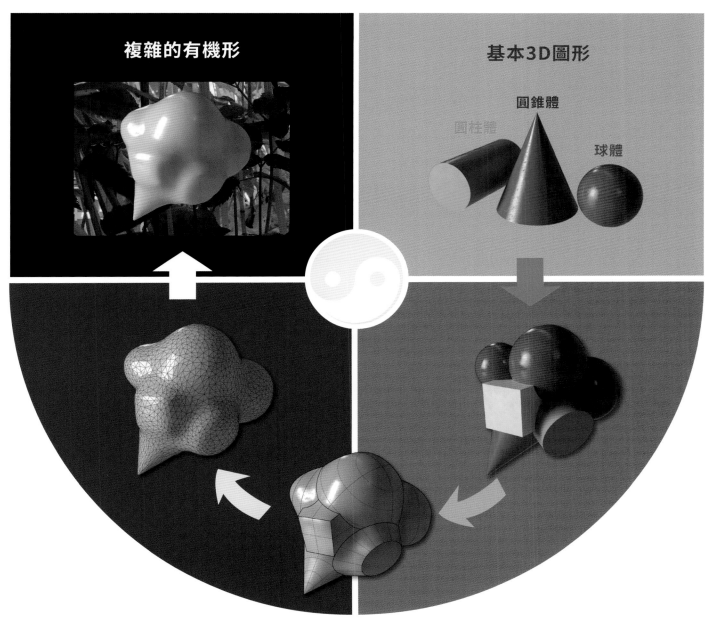

混亂
不知從何下手

秩序
單調乏味

複雜的有機形

基本3D圖形

圓柱體　圓錐體　球體

混亂並非缺乏秩序，只是不具備觀看者習以為常的那種秩序／馬穆爾·穆斯塔法（Mamur Mustapha）／
藝術即是秩序，以生活中的混亂為原料製成／索爾·貝婁（Saul Bellow）／

目錄
CONTENTS

頭部
HEAD

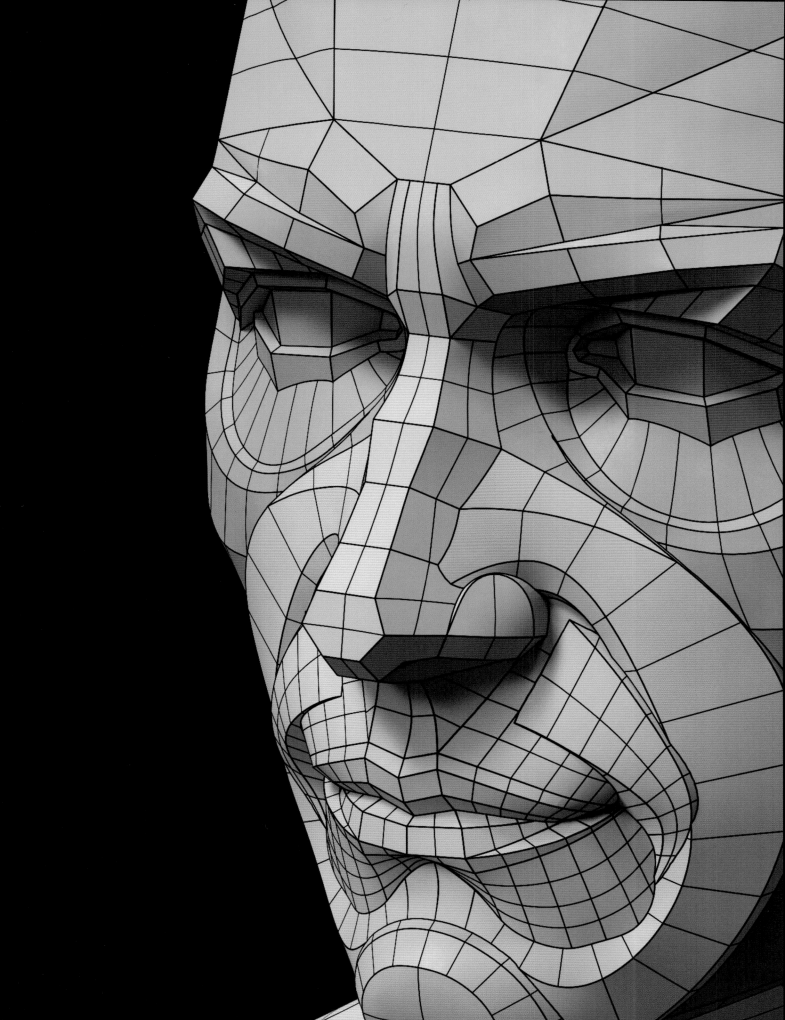

為何一切都是從頭骨開始？

頭骨決定了頭部的主要形狀，大致可分為兩個主要的部分：顏面骨(咽顱)和顱骨(腦顱)。

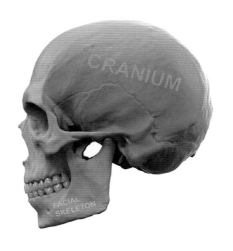 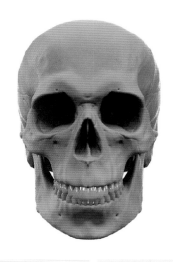 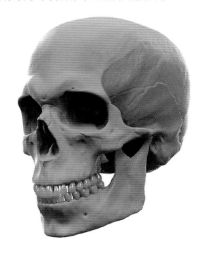

顱骨（腦顱）

形成顱腔，包圍並保護大腦和腦幹。顱骨由枕骨、蝶骨、篩骨、額骨，以及成對的顳骨、頂骨（顱頂骨）組成，彼此之間以顱縫接合。

顏面骨

用以支撐面部的軟組織。顏面骨由 14 塊不同的骨頭所組成，包含犁骨、下頜骨，以及成對的下鼻甲、鼻骨、上頜骨、腭骨、顴骨與淚骨。

比例變化

顏面骨和顱骨的比例會隨發育與衰老產生變化。

顏面骨的尺寸於成年期到達最大，隨著年齡衰老，大多會縮小。這是由於下頜骨的體積萎縮所致。

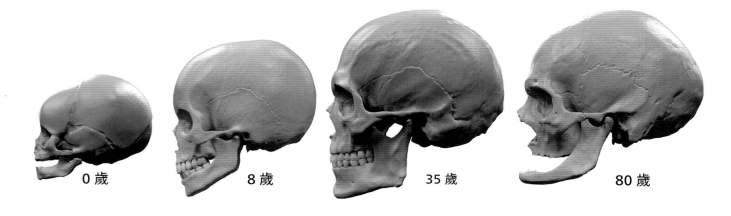

0 歲　　　　8 歲　　　　35 歲　　　　80 歲

頭部的蛋型

顱骨的外型可以簡化成一個傾斜的雞蛋，而顏面骨則是一個切削過的圓柱體。

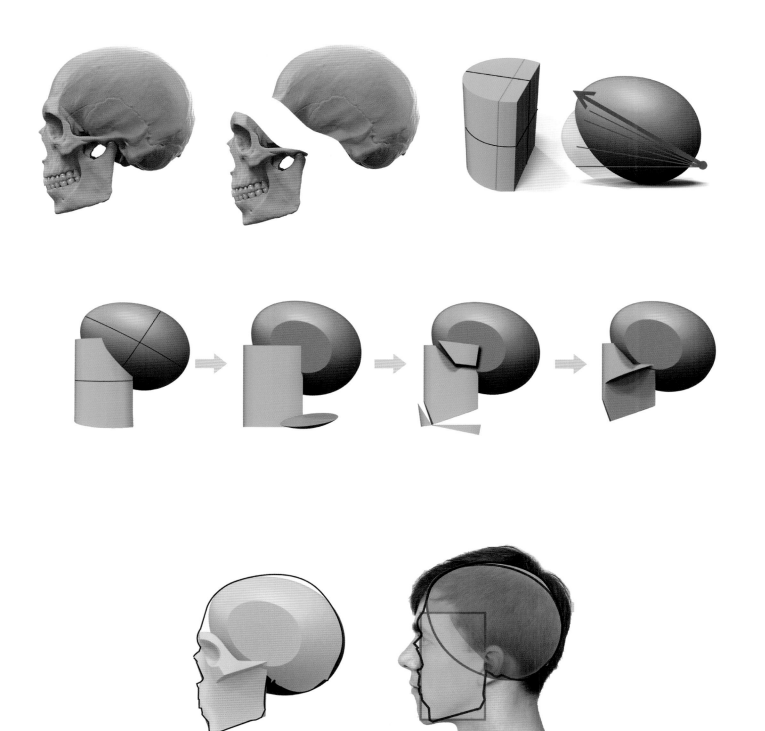

頭骨的立體結構

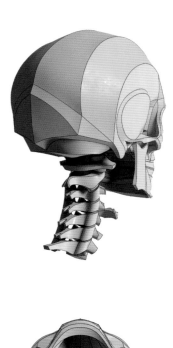
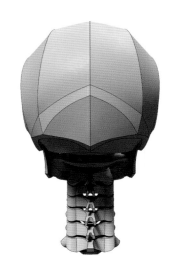

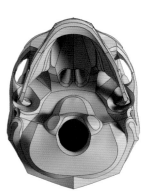
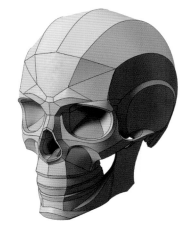
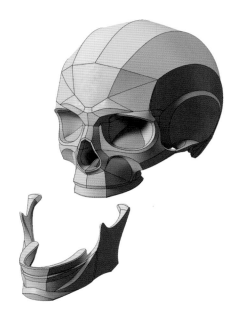

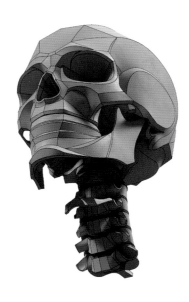
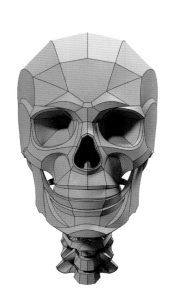
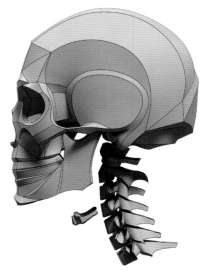

男性與女性頭骨的差異

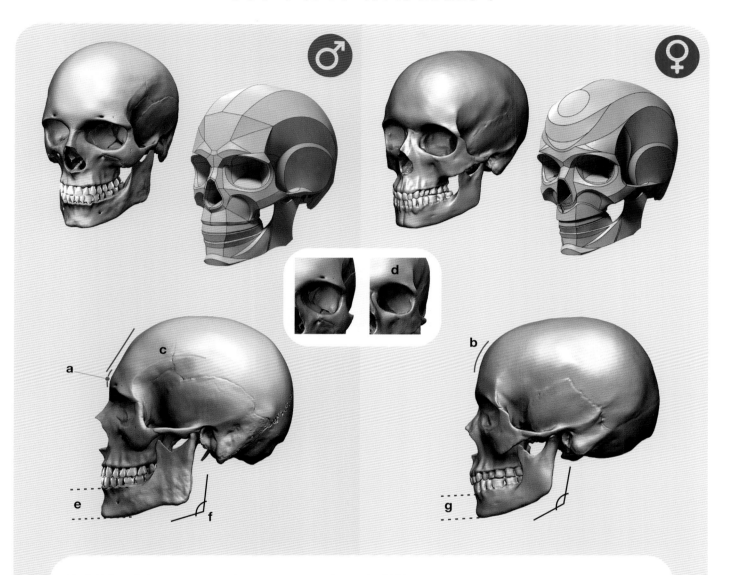

整體外觀：女性的頭骨比男性的頭骨更為纖細且相對較小。

前額：男性的骨頭有更突出的眉間與更立體的眉脊（a），前額的外型較為平坦且傾斜。相對的，女性的前額更高、更垂直也更圓潤，那是因為女性擁有較大的額隆（b）。

顳線：男性的頭骨上有較為明顯的顳線（c）。

眼眶：女性的頭骨有更圓的眼眶、更鮮明的眶上緣（d）。

頜部：男性的頦部（下巴）較寬且方正，也有著更寬的下頜骨體（e），下頜角也較窄（f）。男性的下頜角可以接近 90 度角，但通常約為 100 至 120 度。女性下頜角的角度則更寬，約可達 120 至 140 度。女性的頦部較圓也更尖，下頜骨體也較男性窄（g）。

頭部的基本形狀

在草稿階段,當需要建構頭部與頸部的基本形狀時,可以嘗試以下兩種藝術家常使用的簡化版:**蛋型**——由兩個圓柱體與一個變形的蛋型所構成。**頭盔型**——基本上就是一個平滑的頭顱與頸部,無任何細節,外型有一點像機車安全帽。

蛋型

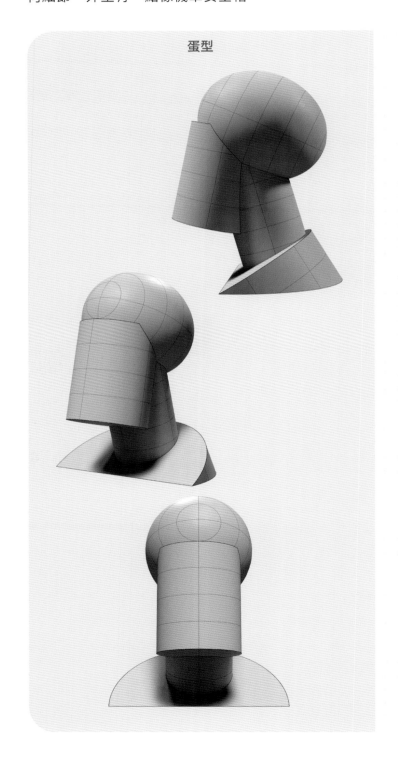

頭盔型

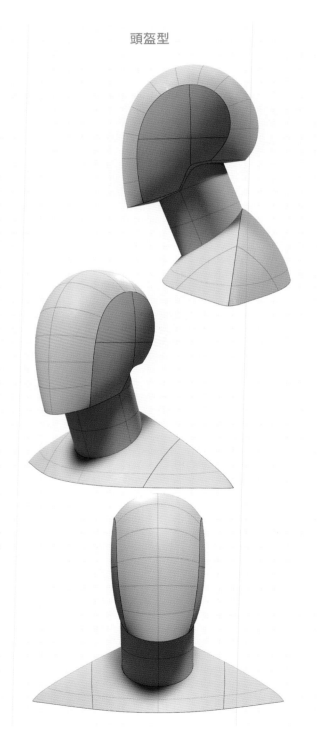

頭部的基本形狀

從簡單到複雜的建模流程

頭盔型

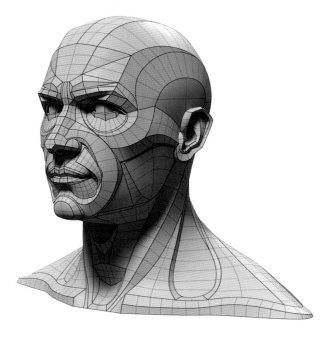

初階建模

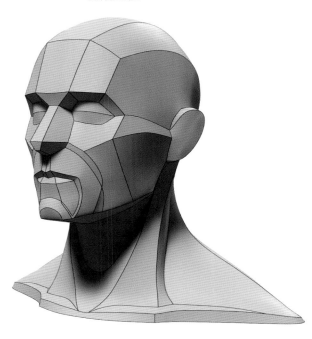

進階建模

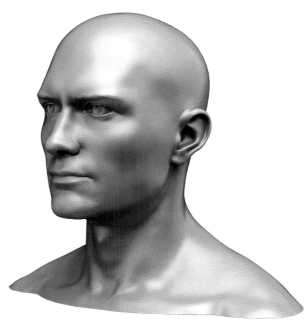

寫實化並完成

頭部的主要立體結構

初階建模

完成頭盔基本型後,下一個步驟是建構頭部跟頸部的主要特徵,使頭部的所有元素變得明顯。

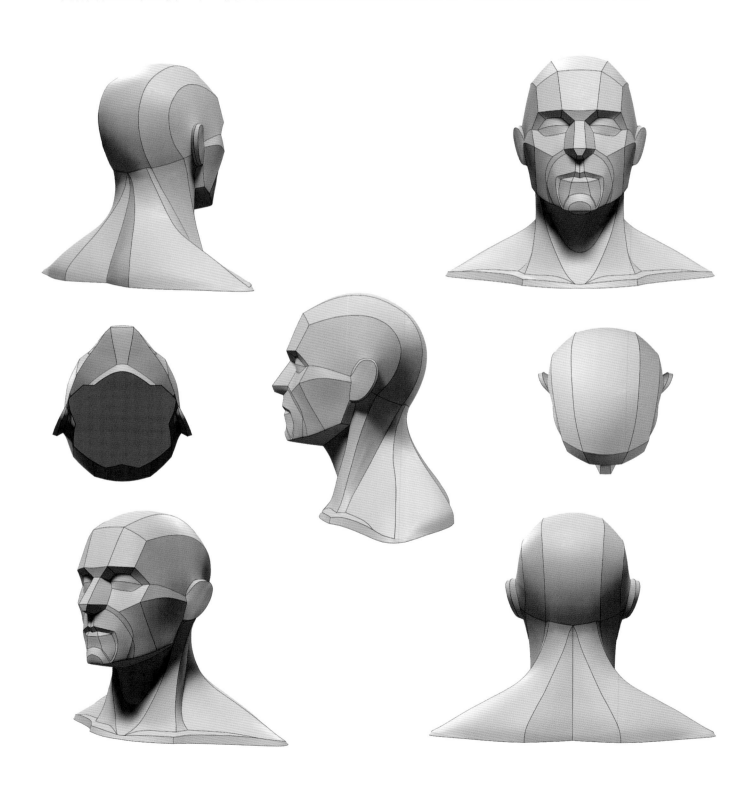

頭部的主要立體結構

進階建模

這個階段需要更精細的建模。構成頭部的元素，像是耳朵、嘴巴、眼睛，都更加精細。

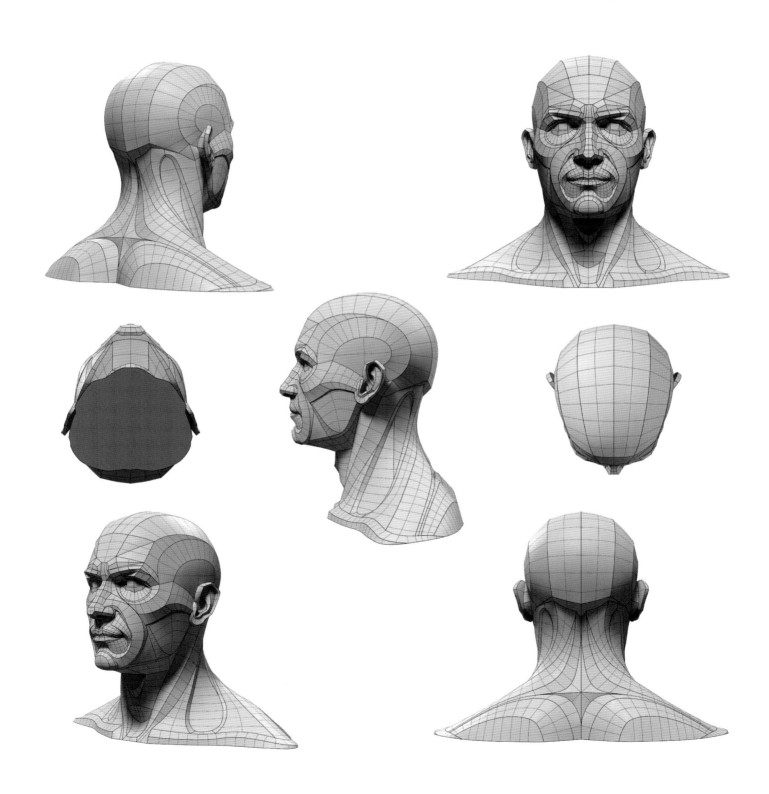

頭的寬度

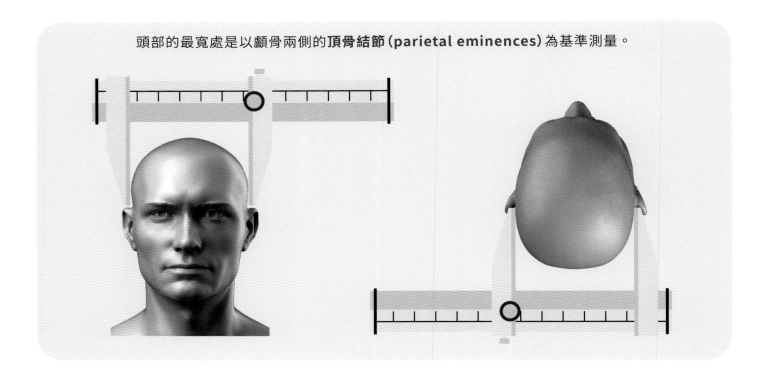

頭部的最寬處是以顱骨兩側的**頂骨結節**（parietal eminences）為基準測量。

頂骨外側的中央附近各有一個突出的隆起結構稱作**頂骨結節**，由於它是頭部相距最寬的兩個點，因此要測量頭部的寬度時必須要以此為基準。

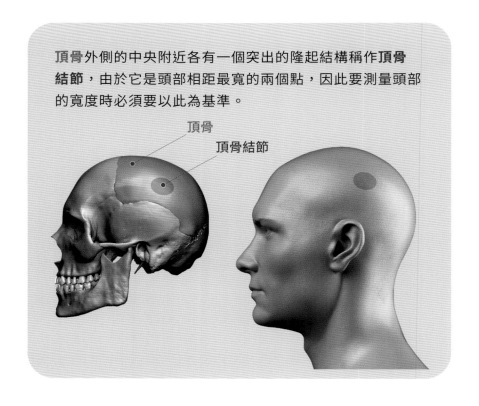

頂骨

頂骨結節

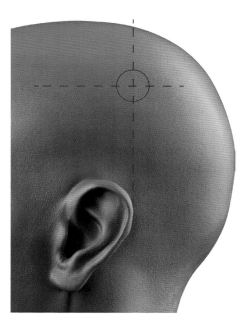

頭部的最寬處，通常位於耳朵的上後方。

臉的寬度

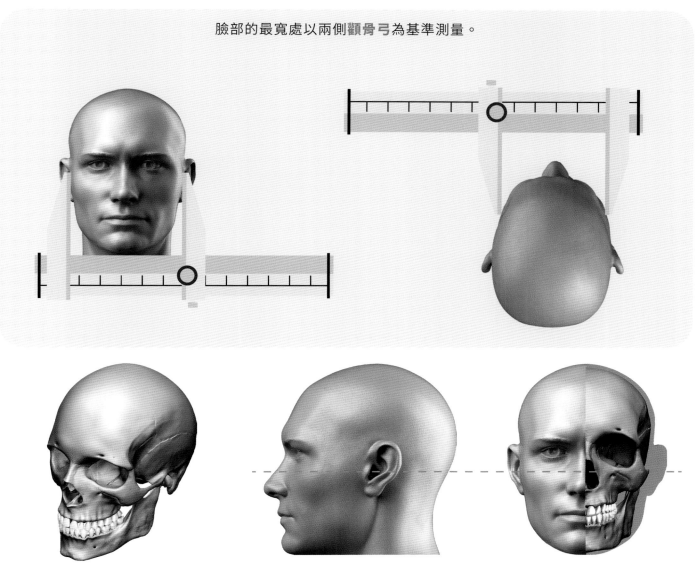

臉部的最寬處以兩側顴骨弓為基準測量。

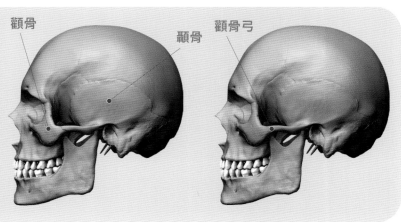

測量兩側顴骨弓最外側突起的距離，可得出臉的寬度。在解剖學定義中，顴骨弓是由顳骨的顴突（從頭骨兩側、耳孔前緣向前延伸並與顴骨外側相接的骨頭）和顴骨的顳突所構成。

顴骨

顳骨

顴骨弓

頭部的解剖

頭部的骨骼

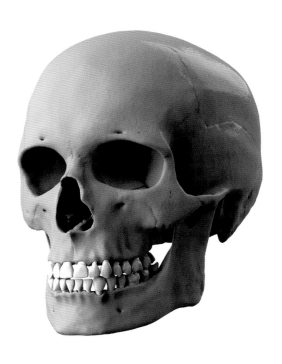

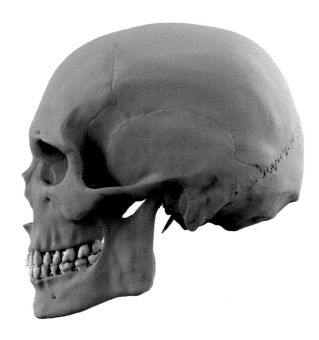

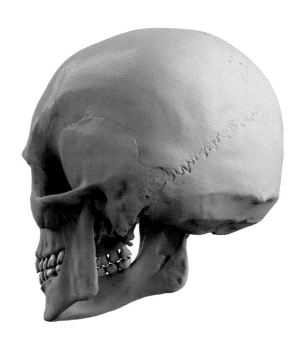

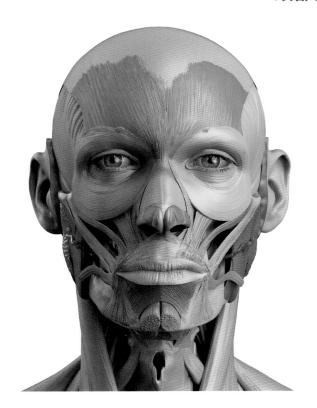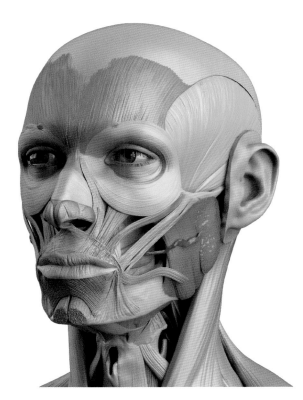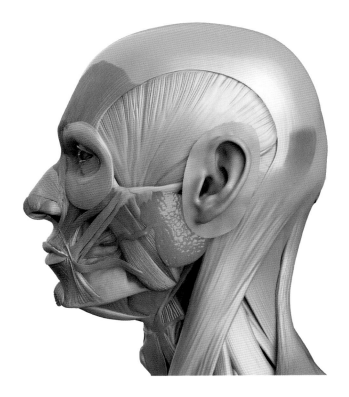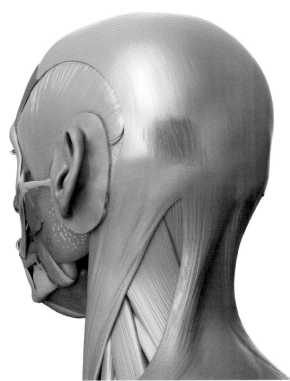

頭部的解剖

頭部的肌肉

肌肉與體積

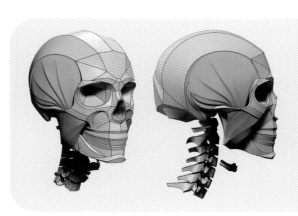

與控制顏面表情的肌肉不同，咀嚼肌的體積更大，而頭部飽滿的球體便是由兩側成對的**咀嚼肌**——顳肌與咬肌所構成。

咬肌

咬肌是最強壯、最重要的臉頰肌肉之一，可以協助下頜骨上提，從而使嘴巴閉上並咀嚼。它的外型為長方形且分為兩個部分（淺部與深部）。咬肌的起始端為顴骨弓的下緣與表面，止端位於下頜枝與相鄰的下頜角外側表面。

放鬆

收縮

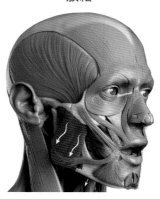
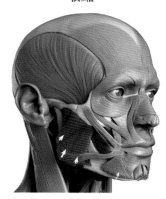

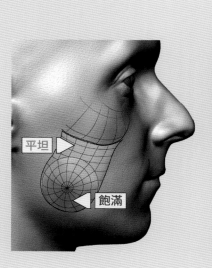

平坦

飽滿

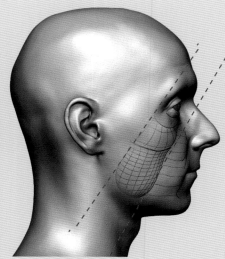

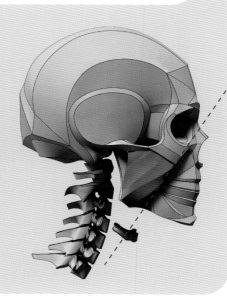

肌肉與體積

顳肌

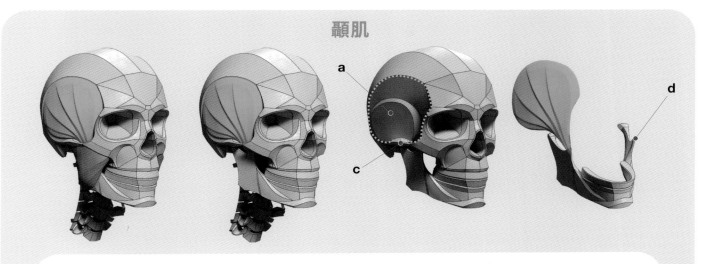

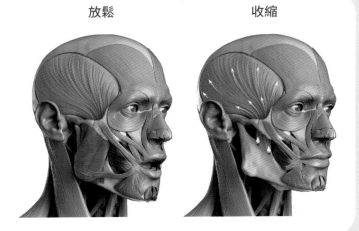

放鬆　　　　　收縮

顳肌是一塊扇形的肌肉，起端為**顳窩**
(a)、顳筋膜，並延伸至**顳下線(b)**，
且肌肉纖維會匯聚成一條肌腱，穿過
顴骨弓(c) 鑲嵌於**下頜骨的冠狀突(d)**
上。顳肌前部與中部肌纖維參與下頜
骨的上提，顳肌後部的肌纖維則負責
縮回下頜骨。

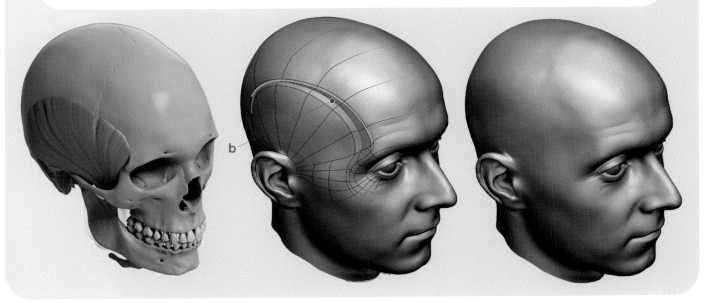

頭部的骨點

以電腦斷層掃描（CT）渲染出不具特定個人特性的實體模型，藉以呈現頭部骨骼與軟組織的相互關係。

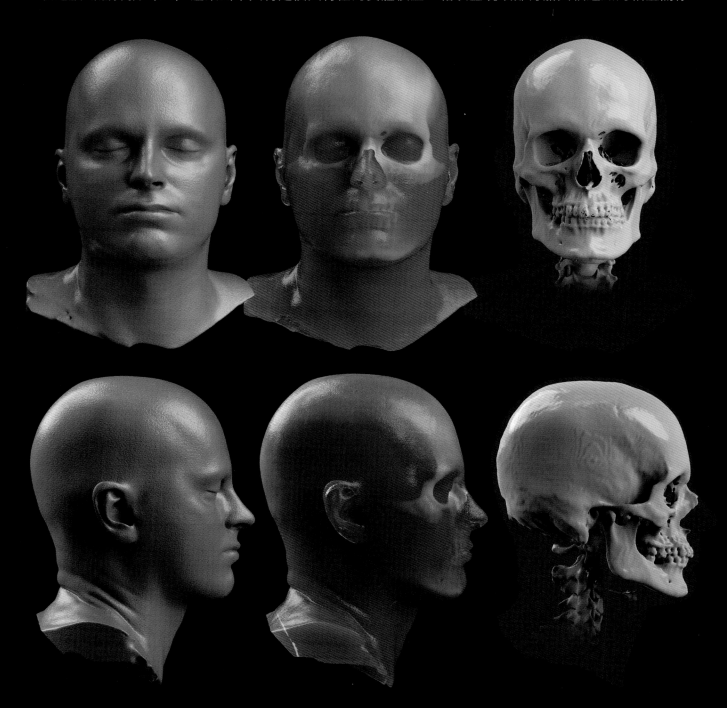

理解頭骨及臉部軟組織的關係，對建立正確的解剖學模型至關重要。透過上圖可以觀察到臉部軟組織的厚度，而皮膚表層到骨骼表面最薄的那些標示區域即為骨點。定位骨點讓我們得以在相同的依據上建構標準一致的解剖學模型。

頭部的骨點

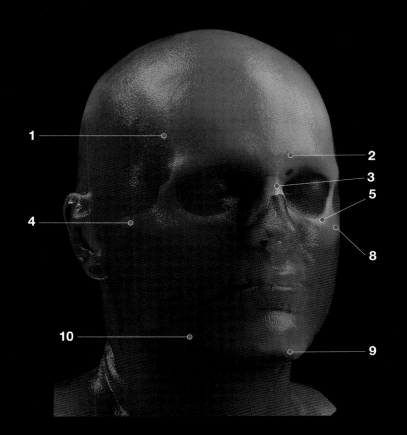

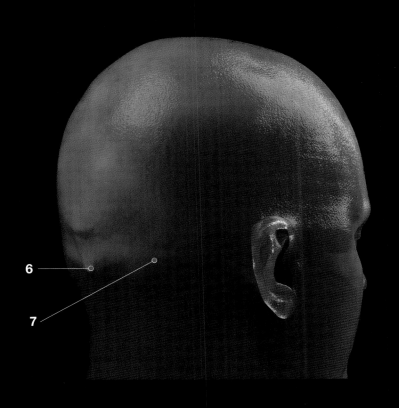

1	顳線
2	眉脊（眉弓）
3	鼻骨
4	顴骨弓
5	眶緣
6	枕外隆凸
7	枕骨上項線
8	顴骨
9	頦隆凸
10	下頜線（下頜骨體的底線）

眼部區域

不可將眼睛與臉分開來看，眼睛與臉部其他元素一樣，都是整張臉的一部分。事實上臉上的所有部位或多或少都是相連的，並不斷影響彼此與周圍的結構。

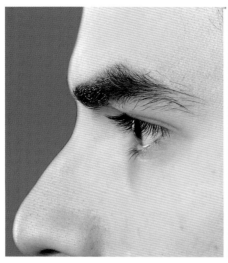
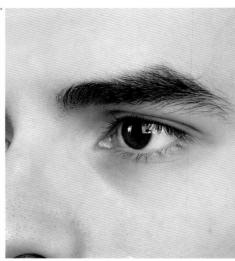
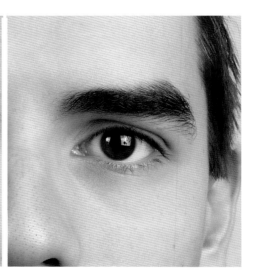

建模步驟

與解構頭部的基本型相同，在進行眼部建模的過程中，我們也可以依複雜程度分幾個步驟。**步驟一**：定位眼睛的正確位置，這個階段只需要建構眼睛與其周圍的基本結構，無需對細節進行過多描繪。**步驟二**：進行更複雜的建模，必須呈現所有主要的細節。**步驟三**：修飾表面細節並將其寫實化。

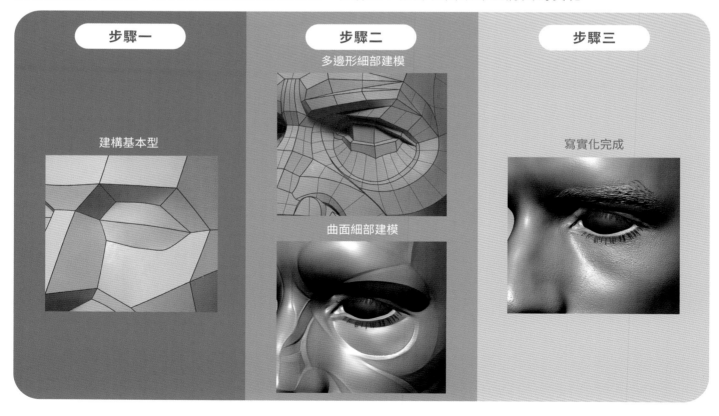

步驟一　　建構基本型

步驟二　多邊形細部建模　曲面細部建模

步驟三　寫實化完成

眼部區域

我們可以把整個眼部區域解構成 8 個獨立的部分，這種劃分法是基於它們結構上的變化，而非依據解剖學的概念，因此可能與醫學與體質人類學文獻有所出入。這劃分是用前頁步驟二的多邊形細部建模來呈現。

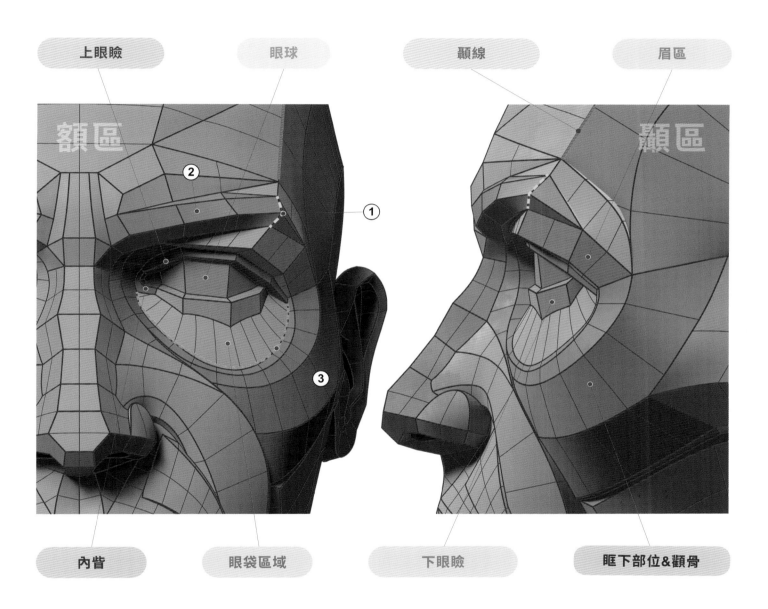

眼線將**前額**和**顳區**分開，前端通常止於**眉峰附近（1）**。

眉區位於**額骨**的**顳突**和上眼瞼**上方的區域**。**眉毛（2）**的位置和形狀因人而異。

眼袋通常產生在**下眼瞼**至**淚溝延眶下緣平行延伸線（3）**之間的區域。在解剖學的文獻中，眼袋是眼框的下方部分，被視為**下眼瞼**的一部分。

眼部區域

眼睛周圍的結構

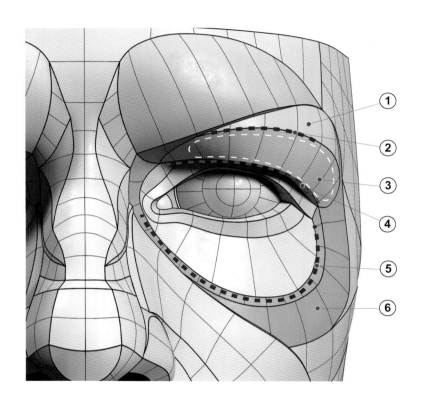

眶上區域		
眉區		
①	額骨顴突	
②	眉骨	
③	上眶部	
④	雙眼皮摺（重瞼摺）	
眶下區域		
⑤	淚溝沿眼輪匝肌下緣平行延伸線	
⑥	顴骨	

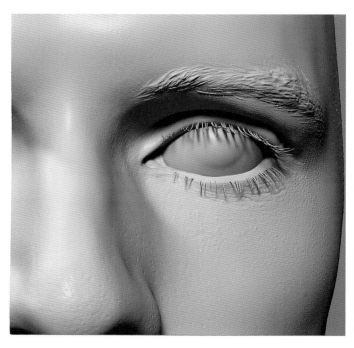

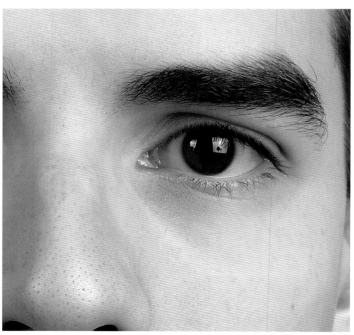

眼部區域
眼睛周圍的結構

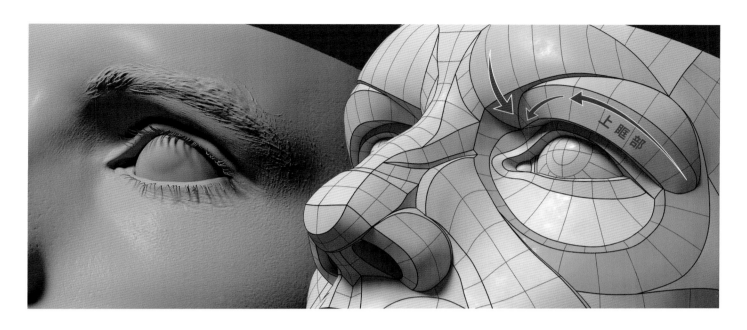

涙溝（7）是眼眶內側至眶下區域的溝槽，一條位於**眶下緣內側**的窄溝。而涙溝上方，眉間與眉骨下方的眼眶內側有一個凹陷的空曠區域（見P.32凹陷的眼型），涙溝有助於我們識別**眼眶的眶緣**。

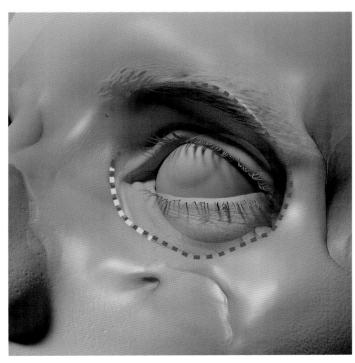

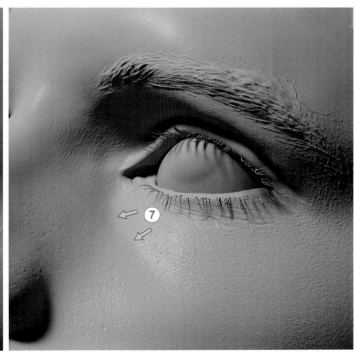

眼部區域

是什麼導致眼窩呈現厚實或凹陷？

厚實

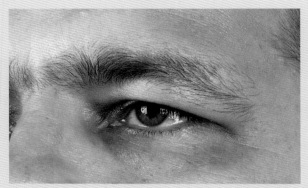

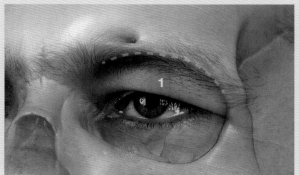

上眶部外側暨眉區厚實。這在醫學上常與肌肉過度疲勞或是**上眶部皮下脂肪(1)**過厚有關，時常導致眉毛與上眼瞼下垂，且通常併發明顯的眼袋。

凹陷

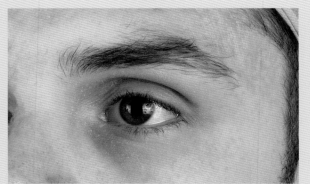

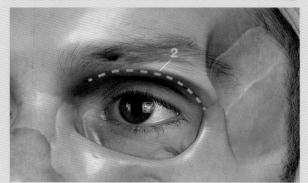

凹陷的眼窩大多與眼眶處的脂肪組織減少有關，由於眼眶周圍的「軟組織收縮」、眉毛底下的皮下脂肪變薄，導致**眶上緣(2)**露出。

若眼窩凹陷是由於脫水或老化造成的皮下膠原蛋白流失，**下眼瞼(3)**與淚溝的輪廓會變得更加明顯。

淚溝凹陷(4) 是中顏面[註1]、及眼瞼老化導致的重要特徵。

眼窩凹陷也有其他名稱，包括「淚溝凹陷」或「眼下凹陷」。

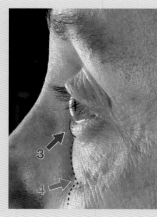

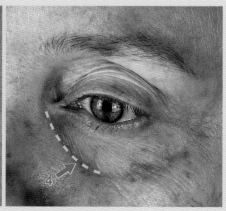

眼部區域

是什麼導致眼窩呈現厚實或凹陷？

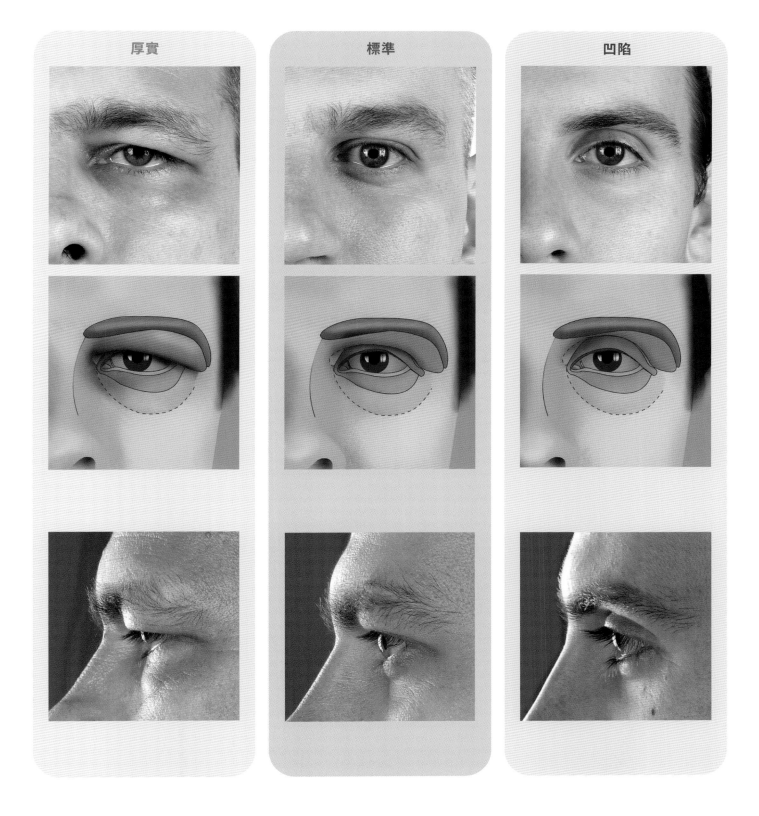

厚實　　　　標準　　　　凹陷

眼部區域

內眥贅皮（內眥皺襞、蒙古褶、內雙眼皮）

內眥贅皮是指上眼瞼的皺襞向下延伸，並覆蓋部分或全部的上眼瞼跟內眼角。

某些種族最常出現內眥贅皮，包括：東亞人、東南亞人、中亞人、北亞人。歐洲族群出現內眥贅皮的機率則低上許多[註2]。

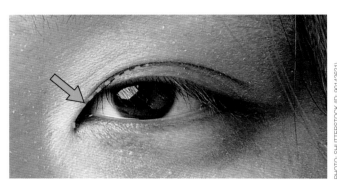

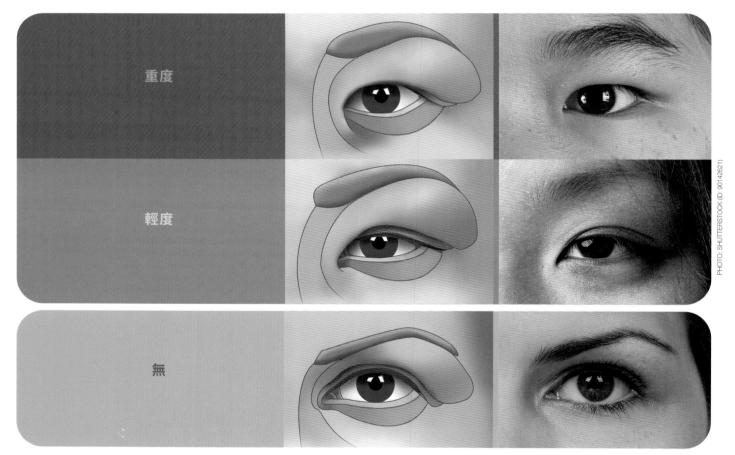

重度

輕度

無

任何種族中，內眥贅皮在發育階段前的童年時期都可能較為明顯，尤其是在鼻樑尚未完全發育之前。

眼部區域

內眥贅皮的各種範例

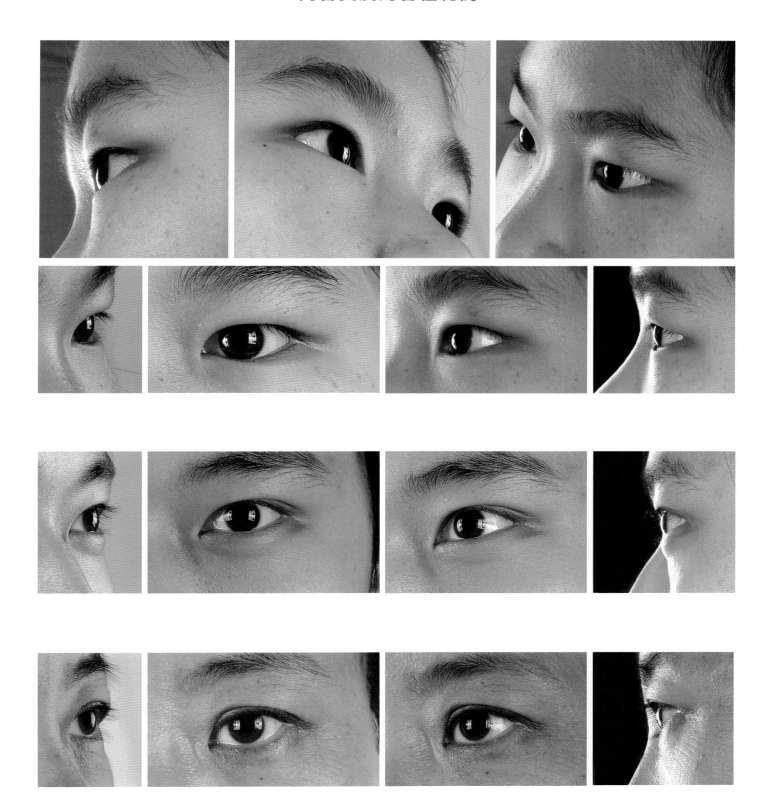

眼部區域

眉毛的結構

眉毛可以拆解成三個部位：**眉頭**、眉體和眉尾

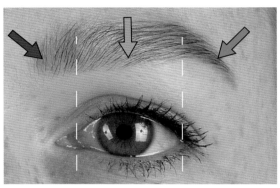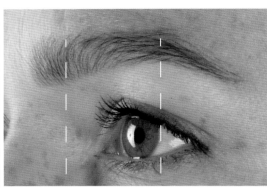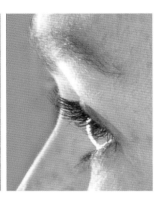

眉毛上排與下排的纖毛會指向不同的角度，上排纖毛向下並朝外橫向生長，與水平線的夾角通常不超過30度，相對的**下排的纖毛**向上且同時向外橫向生長。上下排的纖毛在眉毛中線相遇時角度會突然反轉，但這個現象通常不會發生在**眉頭**，眉頭的纖毛大多拂向上外側。

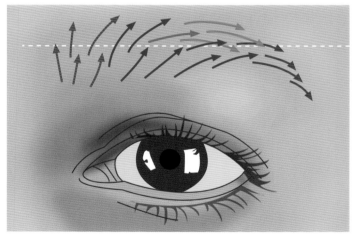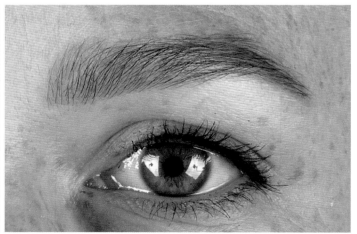

眉毛是由三種毛所組成，分別是細毛（也稱作毳毛），其餘兩種則是稍微粗一點、顏色較淡的毛與最粗的終毛（永久毛）。這三種類型的毛都可能出現在眉毛的位置。毛囊健全後，毳毛會逐漸轉變成終毛，而中間那種顏色較淡的毛則被視為轉變的中間階段。眉毛可形成有效的防水屏障，防止汗水直接向下流入眼睛，並將水分導向內側或外側以遠離眼睛。

眼部區域

眉型的性別差異

男性和女性的眉毛在形狀和位置上都不盡相同。典型的**女性**眉毛位於**眶緣上方**，眉型較細，眉尾也較尖。**男性**的眉型更平直、更濃密，並橫跨**眶上緣**。

<table>
<tr><td align="center">男性</td><td align="center">女性</td></tr>
</table>

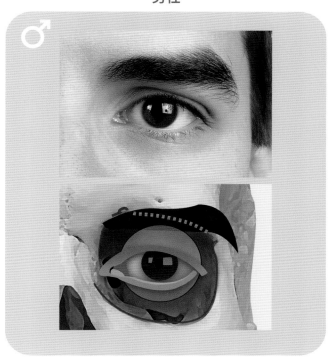

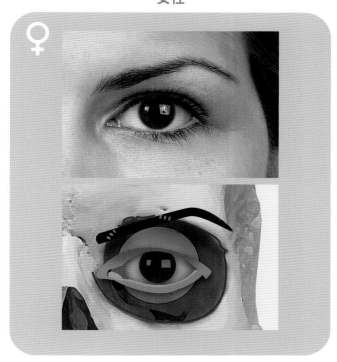

<table>
<tr><td align="center">典型的男性眉型</td><td align="center">典型的女性眉型</td></tr>
</table>

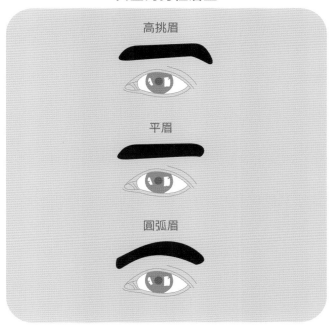

高挑眉

平眉

圓弧眉

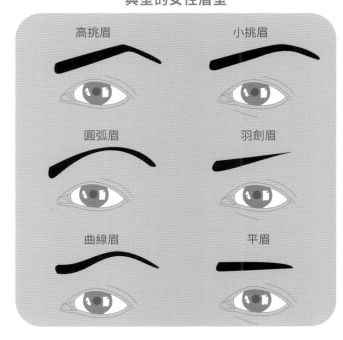

高挑眉　　　　小挑眉

圓弧眉　　　　羽劍眉

曲線眉　　　　平眉

ANATOMY FOR SCULPTORS

眼部區域

眉毛的形貌

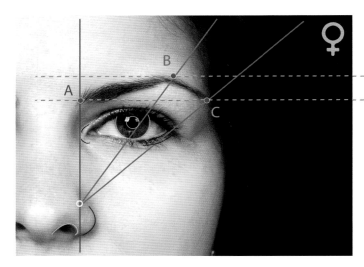
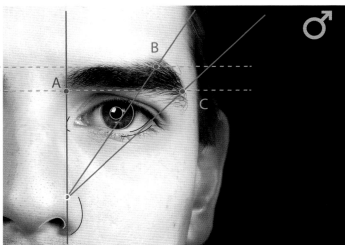

直眉VS拱型眉

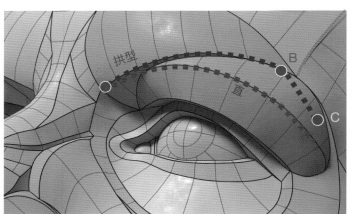

上顎線與眉脊的關係

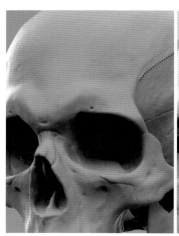
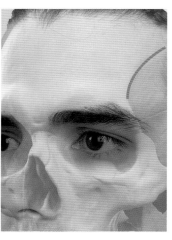
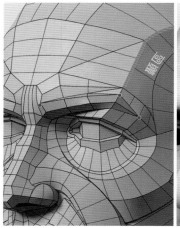
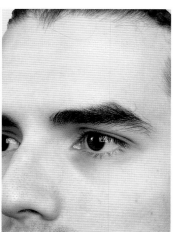

眼部區域

各種眉毛的範例

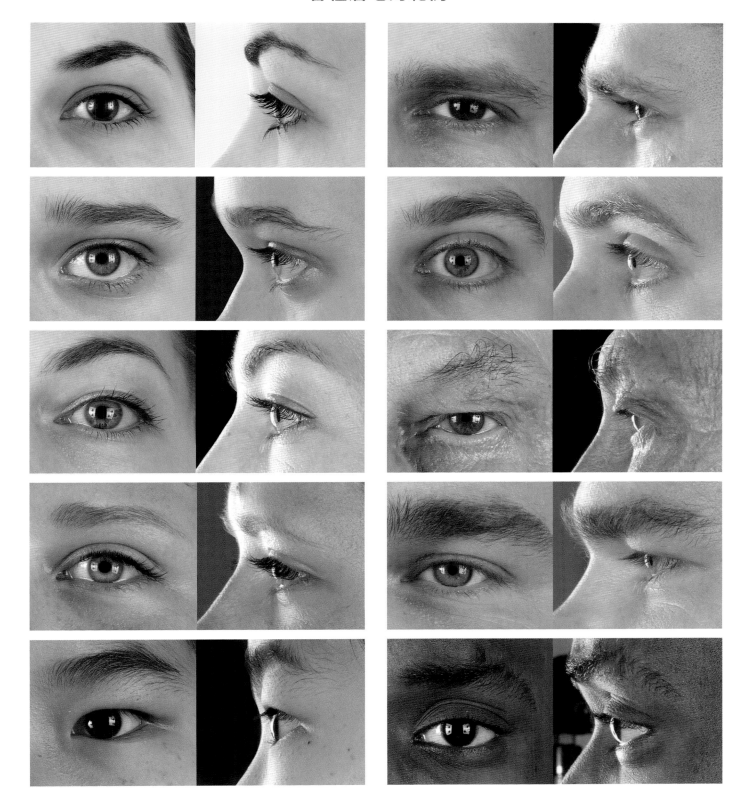

眼部區域

眼球在眼眶內的常規位置

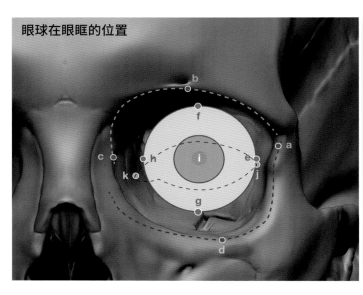

眼球在眼眶的位置

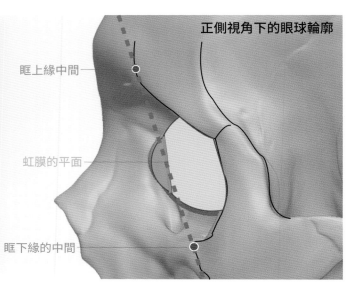

正側視角下的眼球輪廓

眶上緣中間

虹膜的平面

眶下緣的中間

a：眼眶下緣的最低點。**b**：眶上緣的最高點。**c**：眼眶內緣，或稱「花點」（Flower's point）。**d**：眼眶外緣的最外側點。**e**：眼球球體的最外側點。**f**：眼球球體的最高點。**g**：眼球球體的最低點。**h**：眼球球體的最內側點。**i**：瞳孔中心，**j**：外眥（又稱外眼角或眼角，上下眼瞼於外側的交會處），**k**：內眥（又稱內眼角，上下眼瞼於內側的交會處）

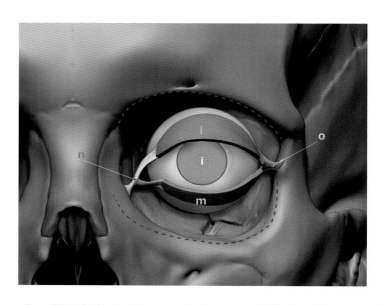

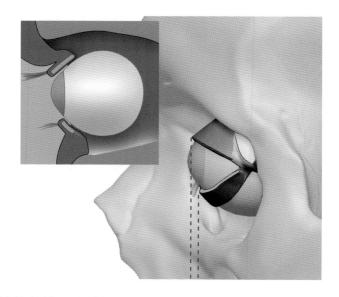

l和m為眼部的**上瞼板**及**下瞼板**，兩片相對較厚的長型板狀結締組織，上瞼板中央最寬處約10公釐（0.39英吋）左右，下瞼板則約5公釐 左右，每個眼瞼都有瞼板，功能在於支撐眼瞼的構造。

n和o則是將**上下瞼板**連接到眶緣的瞼韌帶

眼部區域

鬥雞眼的成因為何？

當人嘗試朝向無限遠的遠方眺望時，兩眼的瞳孔軸並非平行的，與視軸大約呈 5 度角的向外偏移。

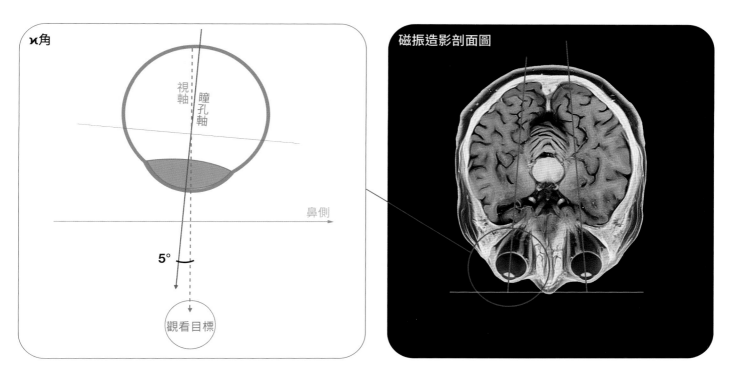

κ角是**視軸**（自觀看目標經過瞳孔到達黃斑中心凹的假想線）和**瞳孔軸**（一條穿過角膜表面與瞳孔中心的延伸線）之間的夾角，這兩條軸線角度不同，每隻眼睛的**κ角**可能略有不同，但通常約為5度。

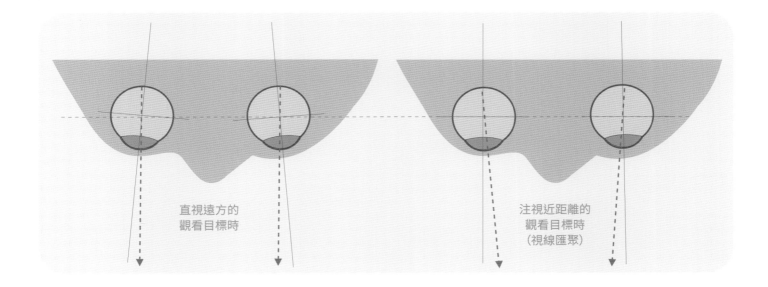

眼部區域
兩眼間距（內眥間的距離）

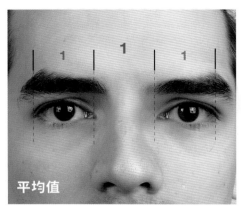

平均值

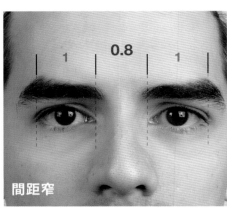

間距窄

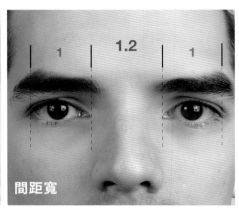

間距寬

左右兩側內眼角之間的距離稱為**內眥間距**。對於大多數人來說，內眥間距大致等於每隻眼睛的內眼角到外眼角的距離，也就是眼睛的寬度。內眥間距大於眼睛寬度的情況稱為寬眼距。同理內眥間距小於眼睛的寬度則為窄眼距。

範例

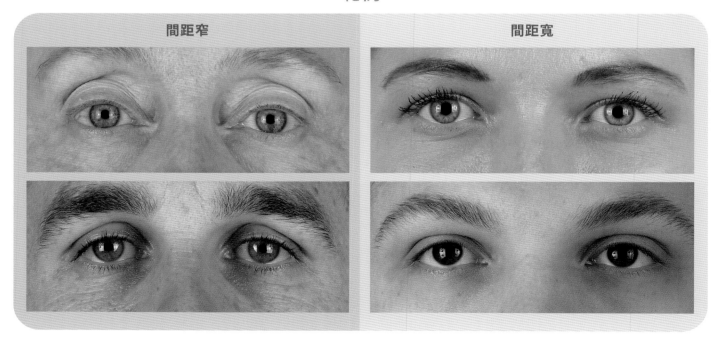

間距窄　　　　　　　　　　　　間距寬

眼部區域

眥傾斜（瞼裂傾斜）

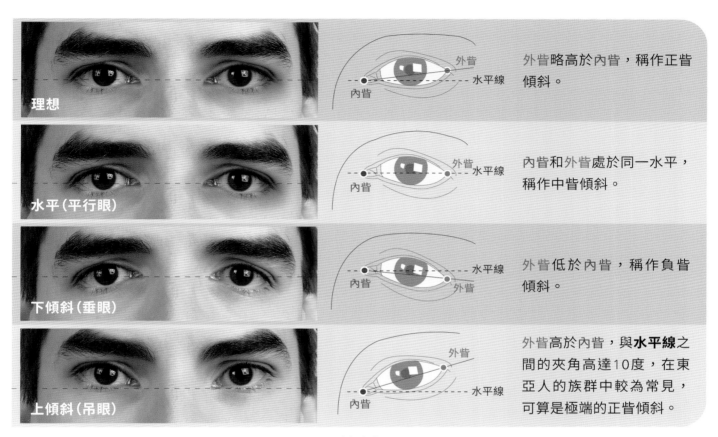

理想	外眥略高於內眥，稱作正眥傾斜。
水平（平行眼）	內眥和外眥處於同一水平，稱作中眥傾斜。
下傾斜（垂眼）	外眥低於內眥，稱作負眥傾斜。
上傾斜（吊眼）	外眥高於內眥，與**水平線**之間的夾角高達10度，在東亞人的族群中較為常見，可算是極端的正眥傾斜。

範例

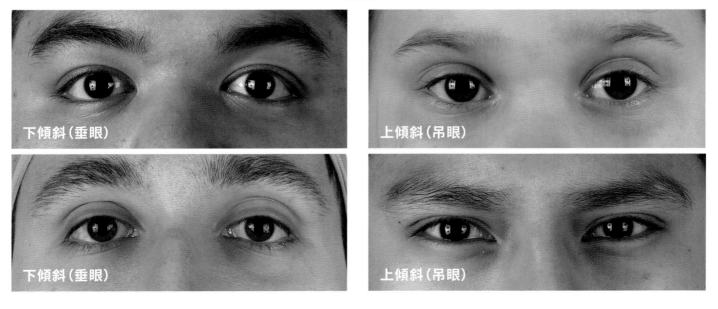

下傾斜（垂眼）

上傾斜（吊眼）

下傾斜（垂眼）

上傾斜（吊眼）

眼部區域

眼睛的組成

瞳孔是眼睛正中間黑色的區域。**虹膜**則是圍繞在瞳孔周圍有顏色的部分（例如綠色、藍色、棕色）。再往虹膜外推一圈的白色部分為**鞏膜**。位於內眼角有個新月形皺襞稱**半月皺襞（也叫淚襞）**，其旁邊位於內眥尖端的粉紅色球狀小瘤稱為**淚阜**，是一塊包含著皮脂腺與汗腺的上皮組織，隆起且有黏膜覆蓋。

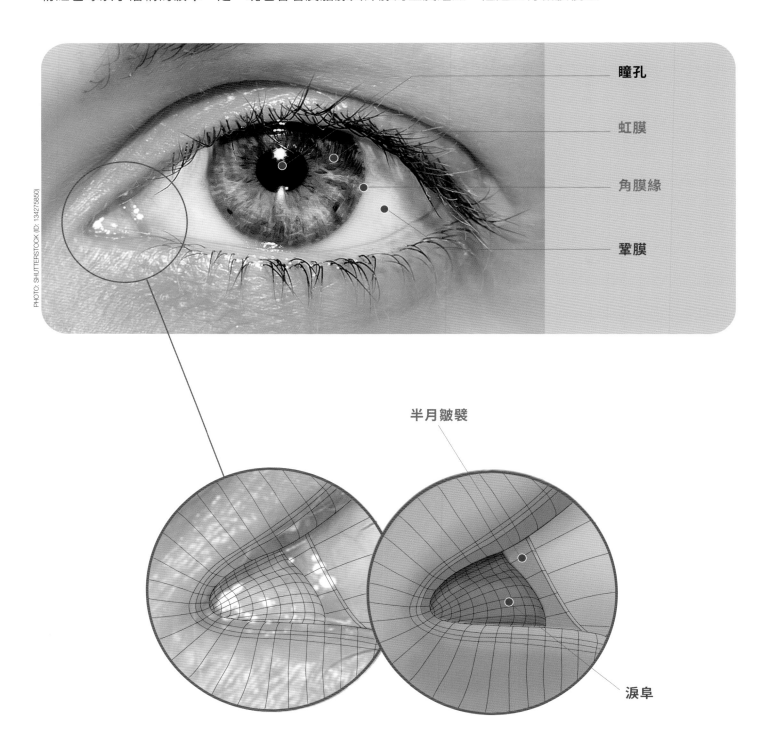

瞳孔

虹膜

角膜緣

鞏膜

半月皺襞

淚阜

眼部區域

眼睛的組成

正視圖　　　　　　　　　側視圖

非正圓的球體

眼球不是單純的球體，可以將其看作一小一大的兩個球體融合而成的結構。小球突出大球外所造成的圓形輪廓，其直徑約等於大球圓周的6分之1，以下圖為例，依照小球的曲面反推小球的半徑約為8公釐（0.3英吋），而大球的半徑則有12公釐（0.5英吋）。小球突出大球外的區域稱為角膜，是透明的，而大球的球面——鞏膜則不透光，正常情況呈現白色，兩個區域連接的環狀邊緣稱作角膜緣。

 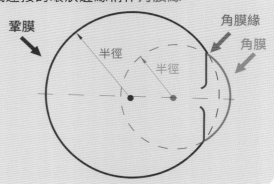

反光

鞏膜反光（1）雖有光澤但不均勻，因為鞏膜（又稱眼白）有著細微疙瘩狀的表面。

角膜反光（2）呈現出非常光亮的反射。角膜就像凸起的球面鏡。

角膜緣反光（3）出現在白色的鞏膜和深色的虹膜之間的邊界上。

淚液反光（4）因淚水的表面張力而形成，細長的彎月形，上下各一，也會沿著**半月皺襞**出現。

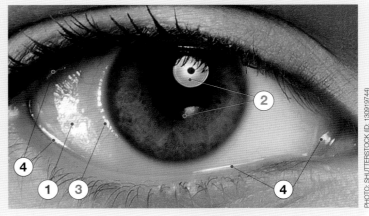

PHOTO: SHUTTERSTOCK (ID: 130919744)

眼部區域

眼皮

上下眼皮會在瞼內側韌帶和瞼板的交界處形成尖角

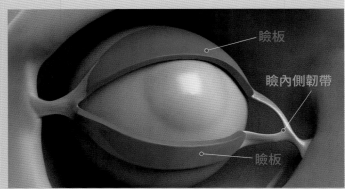

瞼板

瞼內側韌帶

瞼板

在外眼角，上眼瞼可能與下眼瞼略微重疊。

睫毛

睫毛的長度和數量都因人而異。

平均而言，一個人的上眼瞼有 90-170 根睫毛，下眼瞼有 70-90 根睫毛。

睫毛不會長成均勻的幾條線，而是不均勻地長成幾排：上眼瞼約有5-6排，下眼瞼則大概有3-4排。上睫毛總是比下睫毛長。上眼瞼的睫毛長度通常在7-13公釐之間，而下眼瞼的睫毛長度很少超過7公釐。

橫剖面

眼球

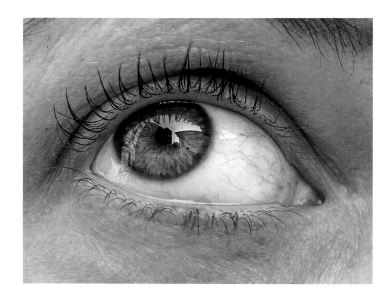

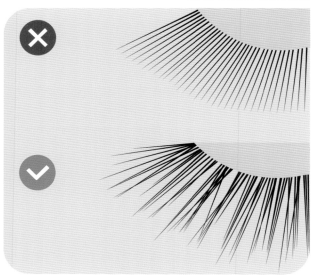

眼部區域

眼瞼褶皺

下眼瞼皮膚褶痕跟上眼瞼一樣,也標誌著瞼板的邊緣。眼睛向下看時,褶痕更加明顯。兒童的下眼瞼褶皺比成人更常見。

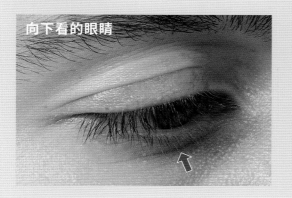

向下看的眼睛

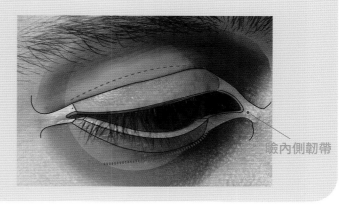

瞼內側韌帶

閉眼時,**上眼瞼皮膚褶皺**通常吻合**瞼板**邊緣。然而,大約50% 的亞洲人口沒有**上眼瞼皮膚褶皺**,這通常稱為「單眼皮」。(見內眥贅皮)

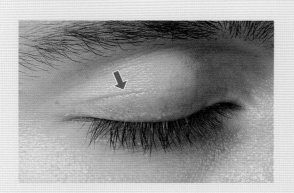

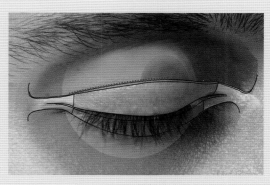

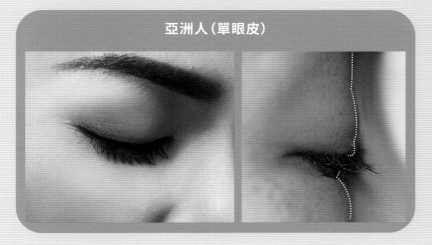

亞洲人(單眼皮)

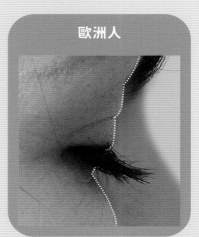

歐洲人

眼部區域

內眥和外眥動態下的變化

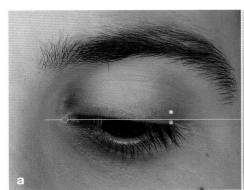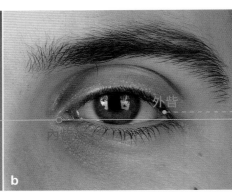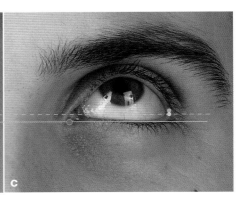

在眼球依垂直線上下旋轉的過程中，上下眼皮會隨著注視的方向移動。

當上下眼瞼運動時，外眥高度會大幅受到影響。

這種影響在老年人中更為明顯，可能反映了衰老過程中典型的瞼外側韌帶鬆弛。

眼球上提

當眼球上提時，眼眶內的肌肉會將眼球下的軟組織向前推，導致**眼睛下方的飽脹**。

此外，眼球上提同時會導致**上眼瞼抬高**，記住這一點相當重要。

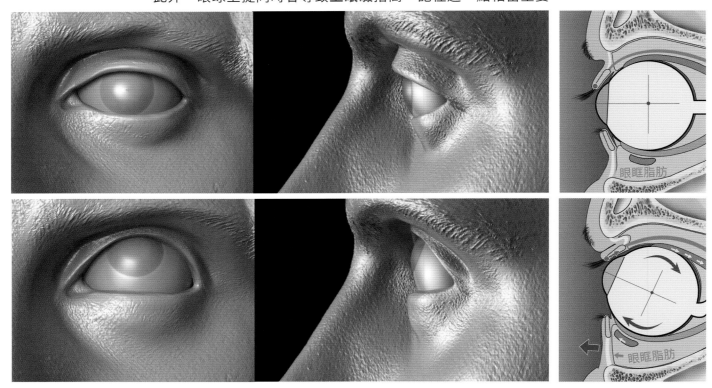

眼部區域

內眥和外眥動態下的變化

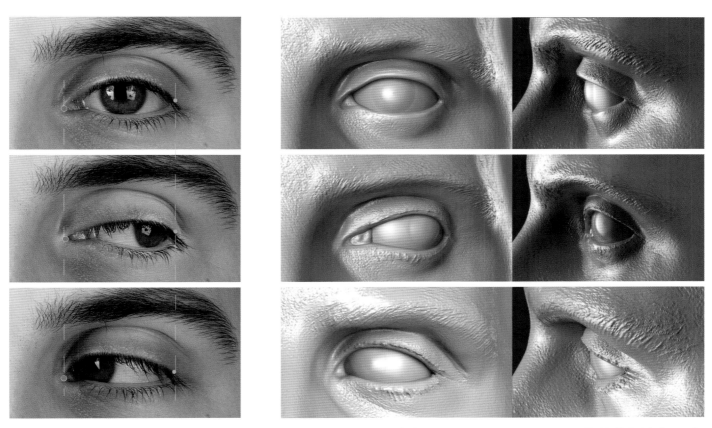

透過上圖可以觀察出，就算眼球只是水平橫向運動，內眥和外眥也會產生細微的變化。內眥並非永遠與眼球朝同一方向運動。從正面看，外眥會隨著眼球內收（向鼻子轉動）或外展（遠離鼻子轉動）同步。

水平凝視時，角膜對眼瞼形狀的影響

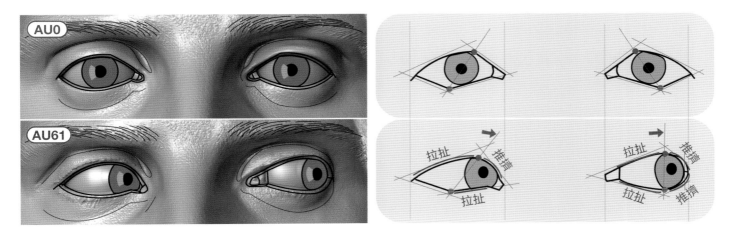

ANATOMY FOR SCULPTORS

眼部區域
眼睛運動參考圖

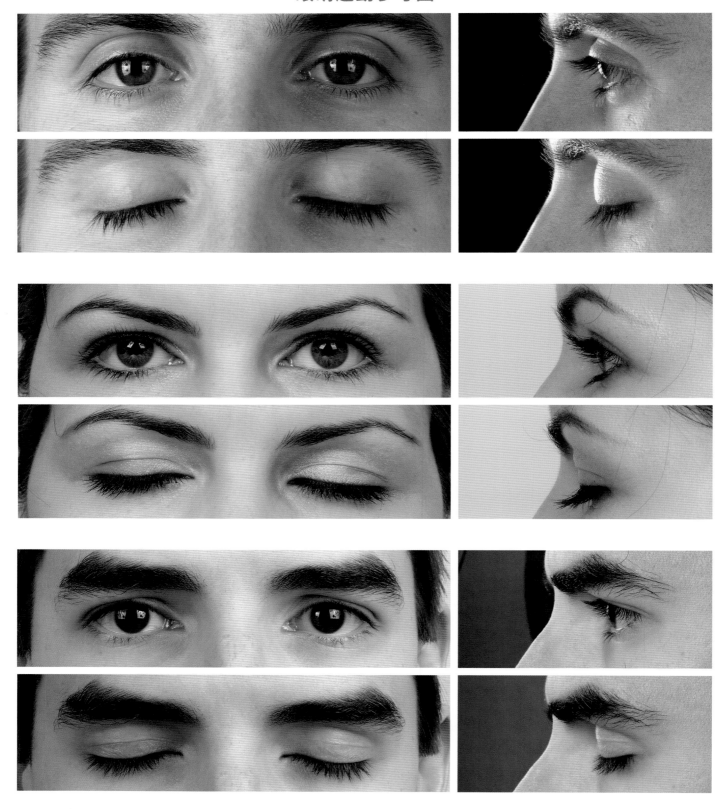

眼部區域
眼球運動參考圖

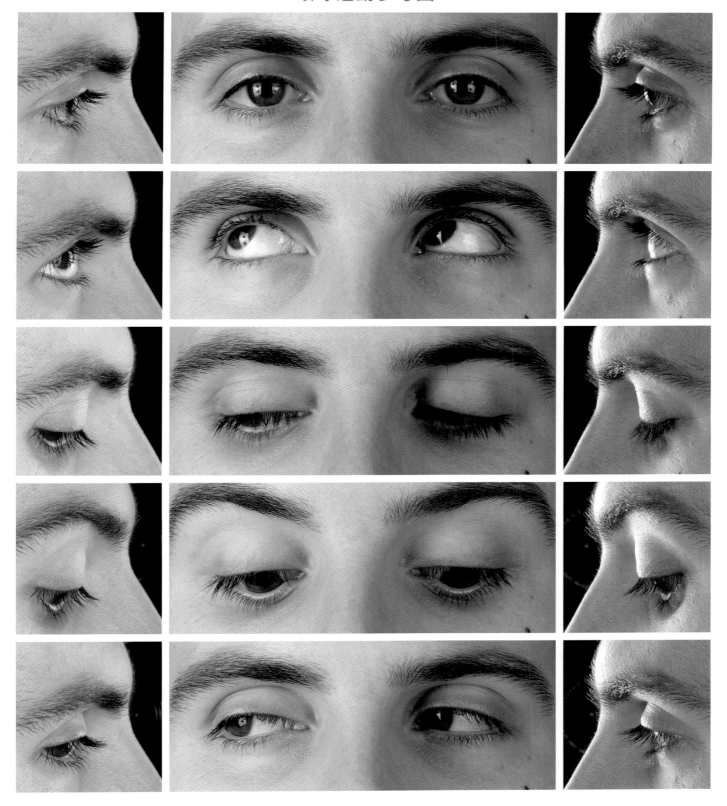

口部區域
口部區域的組成

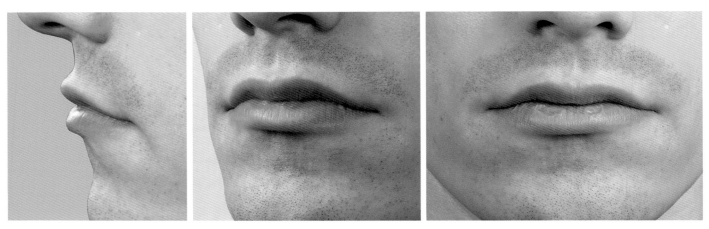

口部區域類似眼部區域，可以分為兩大區塊：嘴巴周圍的結構和嘴本身。

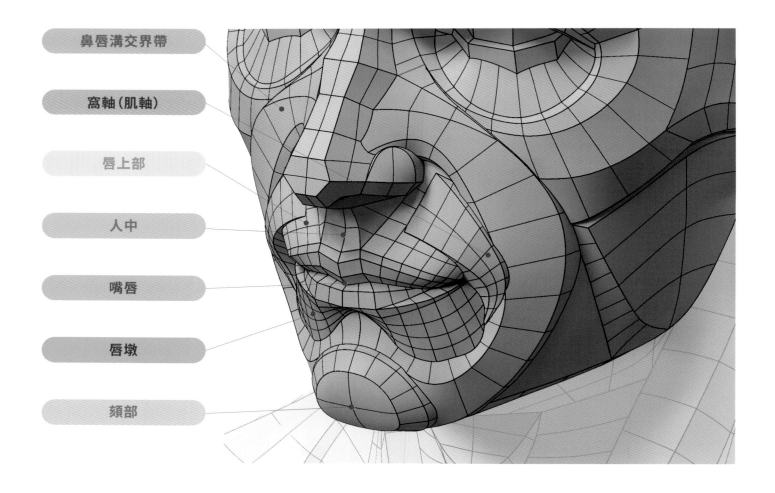

鼻唇溝交界帶

窩軸（肌軸）

唇上部

人中

嘴唇

唇墩

頦部

口部區域

口部的基本結構

桶型的齒槽部

我們可以將上下頜齒槽部的外型簡化成桶型，而這個桶子的半徑小於臉部的半徑。

有三個主要部分組成**桶形齒槽部**：在最上面的**唇上部**，唇下部的兩側各有一個形似橋墩的結構，我們在此稱為**唇墩**，唇墩之間的**頦部**呈現球體。

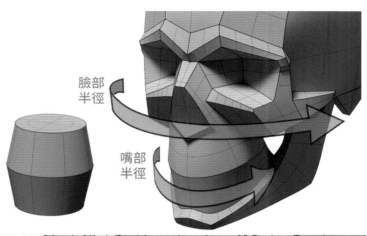

臉部半徑

嘴部半徑

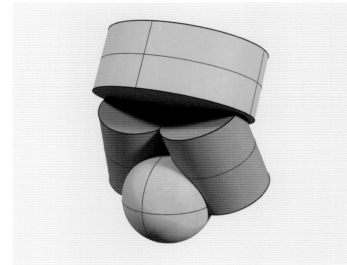

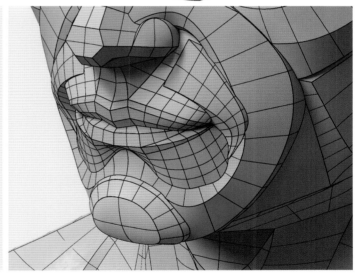

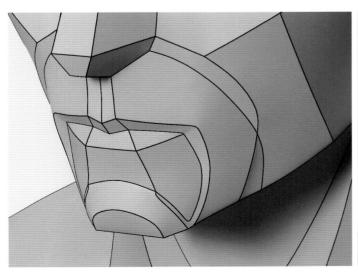

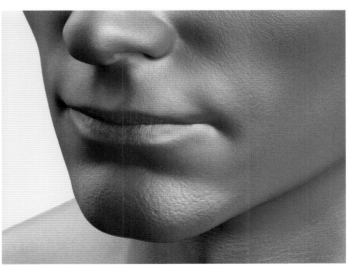

口部區域

嘴角的窩軸（肌軸）

窩軸指嘴角的外側呈現些微突起的小肉球，在醫學文獻中，其成因是位於底下的肌軸。
窩軸位於嘴角的外側，有許多面部肌肉在此匯聚、交錯。

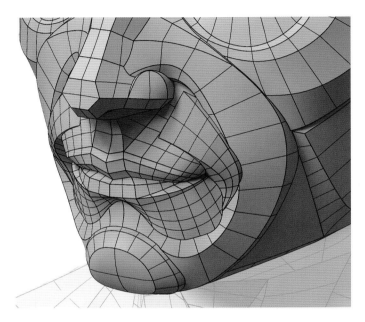

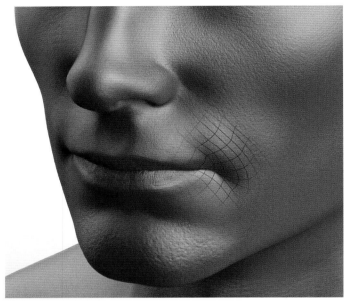

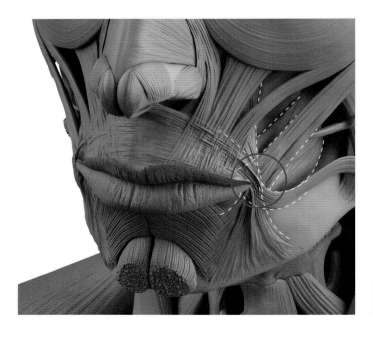

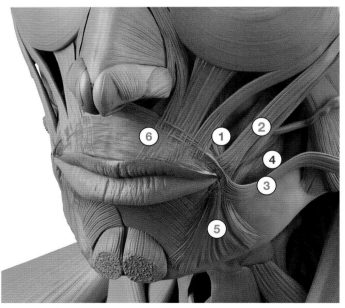

窩軸的位置跟臉頰上的許多肌肉及肌腱的止端重合，與窩軸有關的肌肉如下：**提口角肌（犬齒肌，1）、顴大肌（2）、笑肌（3）、頰肌（4）**以及**降口角肌（下唇角肌，5）**，都跟名為**口輪匝肌（6）**的環形肌肉相連。

口部區域

口部的基本結構

當面部老化時，軟組織會縮小並失去彈性。像**窩軸（a）**這樣的結構也會因重力而下滑。

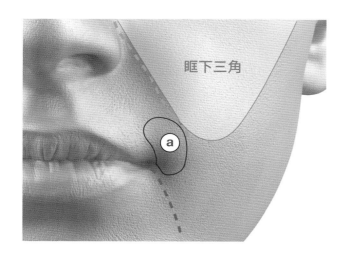
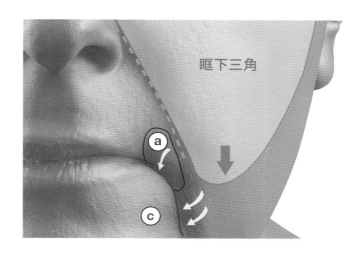

重力、老化和軟組織體積減少會導致顏面淺部脂肪**支持韌帶**[註3]（具有彈性的帶狀薄膜纖維組織）拉伸和鬆弛。臉頰上的脂肪下垂，脂肪與脂肪間的間隔分裂得更為明顯。覆蓋在**窩軸**上層的**上嘴邊脂肪**沿著**支持韌帶**（b）滑落，形成所謂的**木偶紋（又稱口角褶皺，c）**

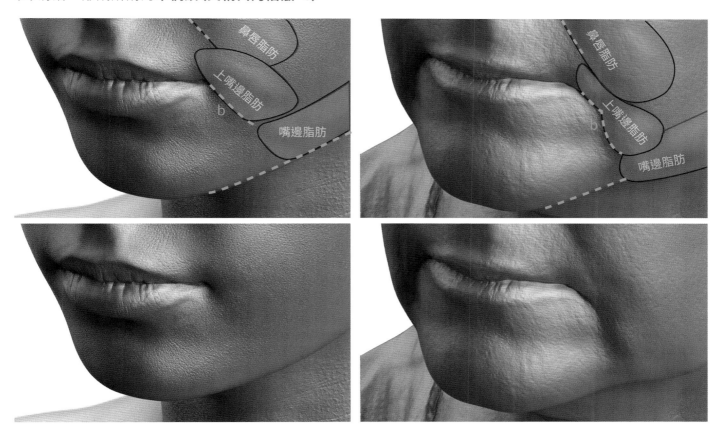

ANATOMY FOR SCULPTORS

口部區域

老化對上嘴邊脂肪（1）與下嘴邊脂肪（2）的影響

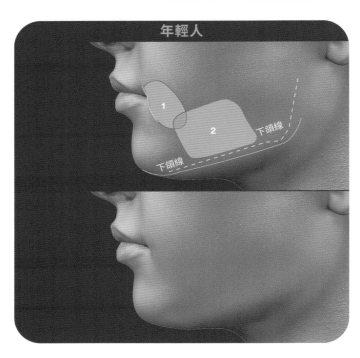

年輕人

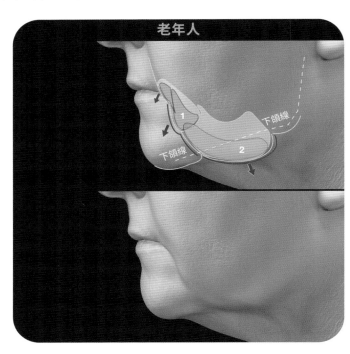

老年人

定位下嘴邊脂肪

下嘴邊脂肪有明確的邊界，主要占據以下線段所圍起的區域：A 外眥、B 下頜角前緣連接線；C 嘴角、D 前臉頰與口部的接合線；E 唇頦溝、F 耳垂連接線。

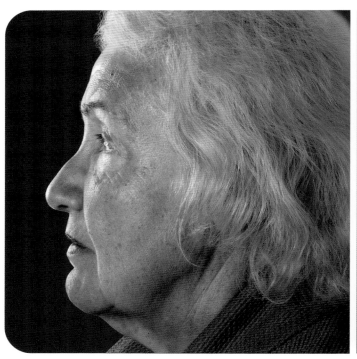

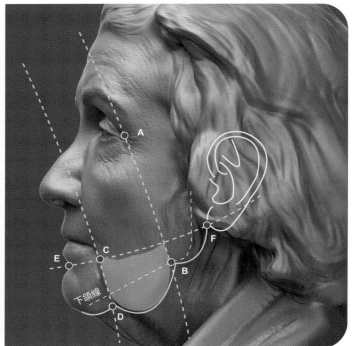

口部區域

老化對上嘴邊脂肪與下嘴邊脂肪的影響

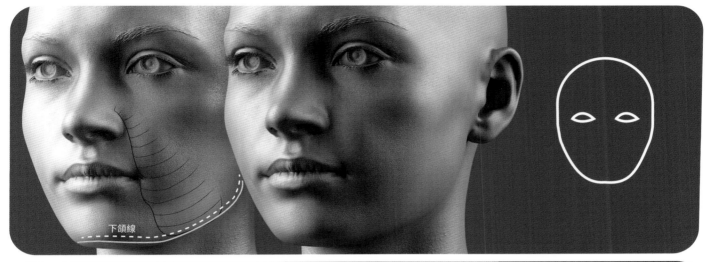

下頜線

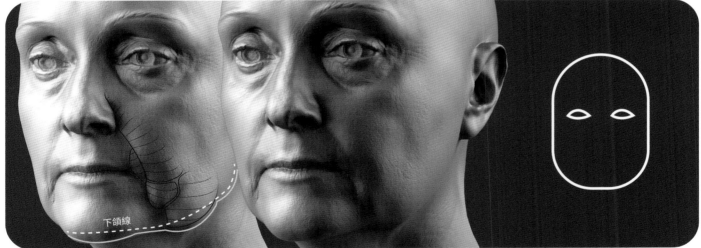

下頜線

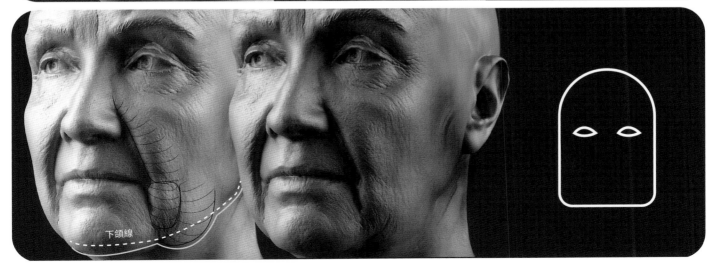

下頜線

ANATOMY FOR SCULPTORS

口部區域

人中

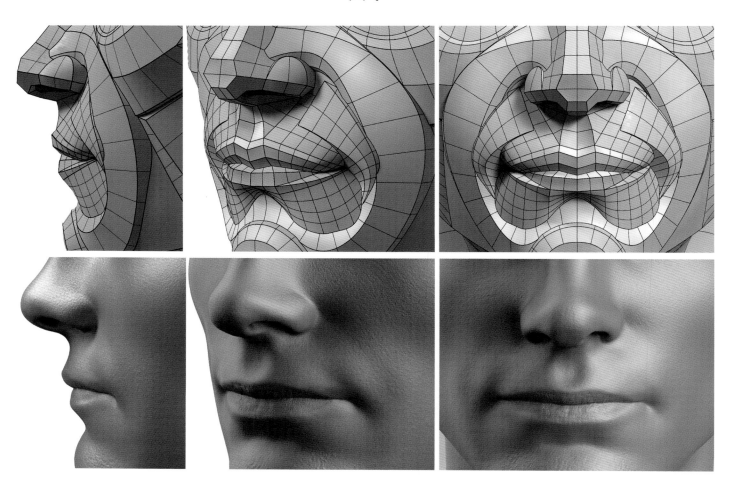

鼻柱（1）、人中（2）、唇上部（3）

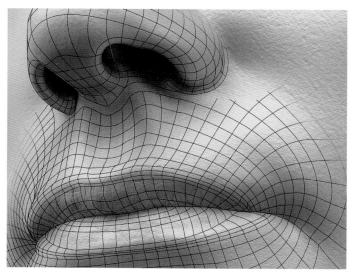

口部區域

人中

人中的厚度

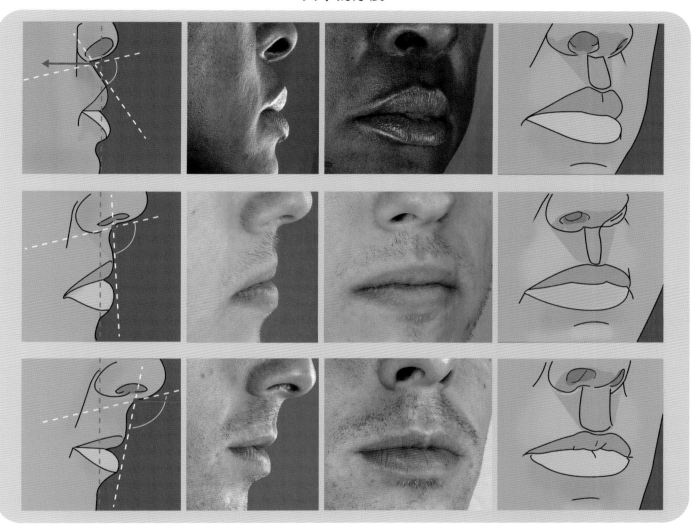

人中的輪廓

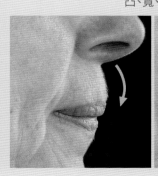

凹、窄、深的人中

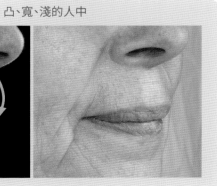

凸、寬、淺的人中

ANATOMY FOR SCULPTORS

口部區域

嘴唇

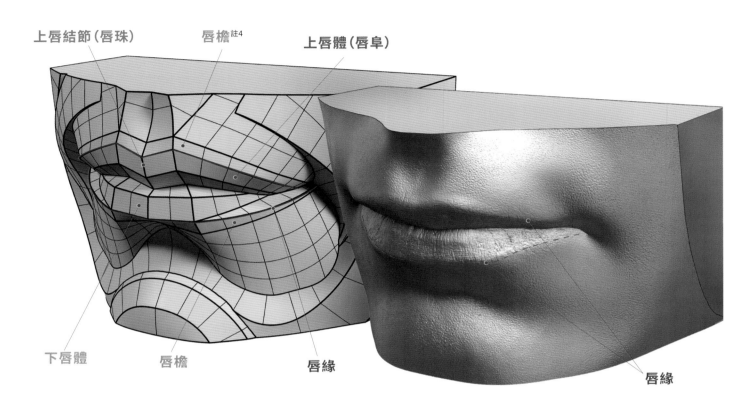

上唇結節（唇珠）　　唇檐[註4]　　**上唇體（唇阜）**

下唇體　　唇檐　　**唇緣**

唇緣

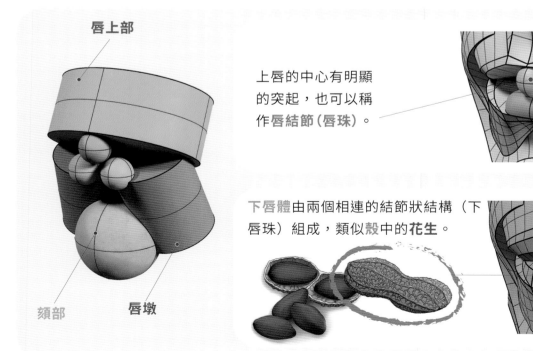

唇上部

頦部　　唇墩

上唇的中心有明顯
的突起，也可以稱
作**唇結節（唇珠）**。

下唇體由兩個相連的結節狀結構（下
唇珠）組成，類似**殼**中的**花生**。

口部區域

嘴唇

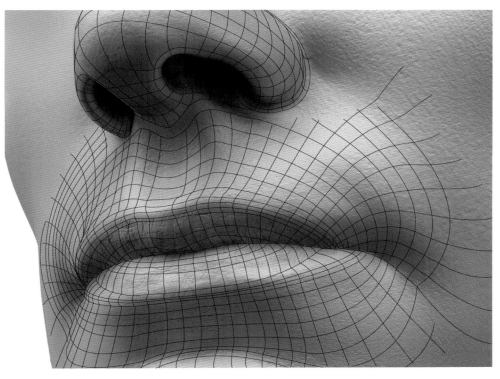

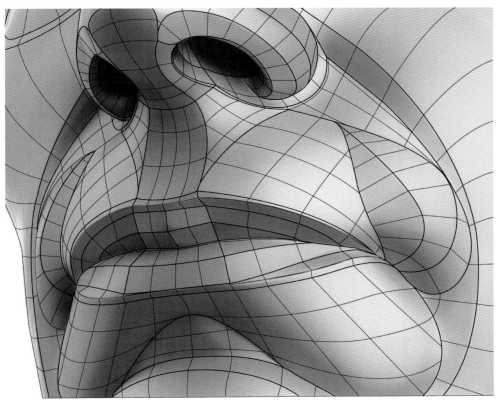

口部區域

嘴唇／唇緣

唇緣將嘴唇與周圍的皮膚分開，且上唇的邊界比起下唇邊界略顯蒼白。上**唇檐**(cornice)指的是位於上唇上方的平坦的長條區域，通常看起來會比唇上部的其他部分都還要亮，上**唇檐**越明顯，容貌便顯得越年輕。在外側靠近嘴角的部分，下**唇檐**更突出，看起來像是下唇體坐壓在**唇檐**上。

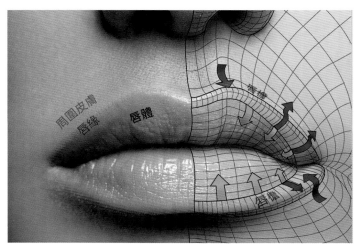
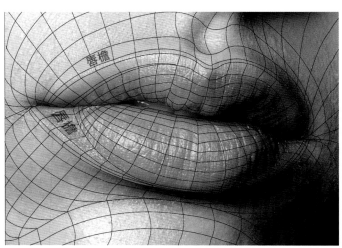

嘴唇的反光

a）弓形反光

b）下唇體反光（通常會一分為二）

c）口角接合處反光

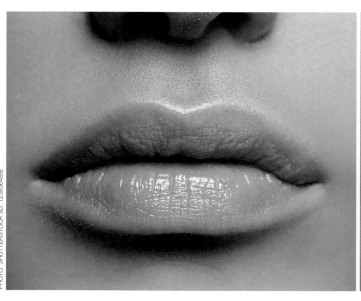
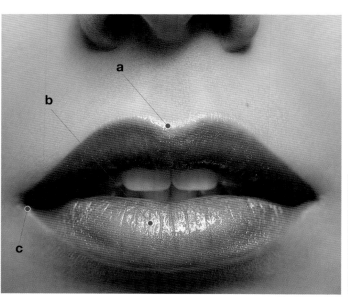

口部區域

嘴唇／唇緣

嘴唇的表面紋樣

唇體的表面並不光滑，而有許多凸起和凹陷，形成稱為唇紋的特殊紋樣。以下是名為「鈴木分類」（Suzuki classification）的紋樣。

類型一：垂直紋，由完整（自頂到底）的縱向裂紋所構成。

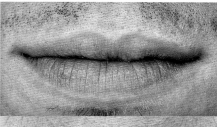

類型一（變體）：如同類型一，但僅有局部長度的縱向溝。

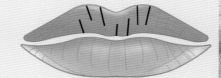
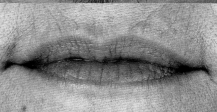

類型二：有分支的溝槽，呈Y狀。

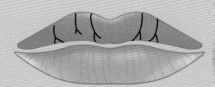
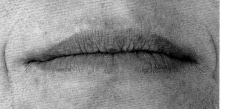

類型三：溝槽線交錯而成。

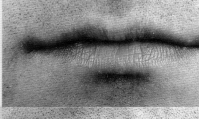

類型四：網狀的、典型的方格紋，呈柵欄狀。

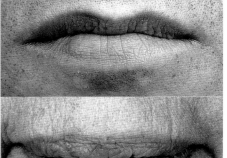

類型五：不規律的溝槽。

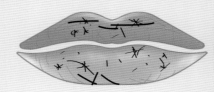

ANATOMY FOR SCULPTORS

耳朵區域

耳廓（外耳的區域）

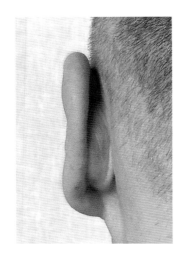
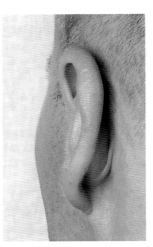
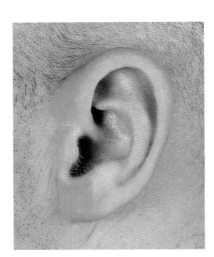
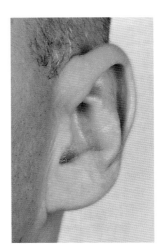

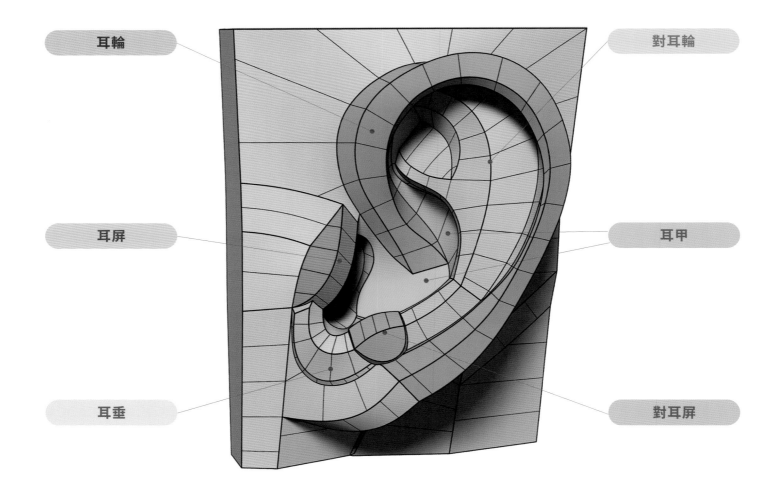

耳輪

對耳輪

耳屏

耳甲

耳垂

對耳屏

耳朵區域

複合建模

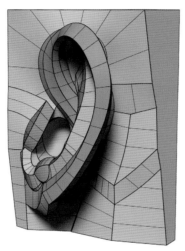
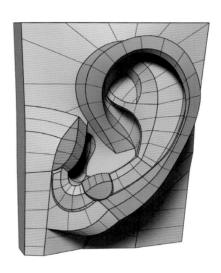
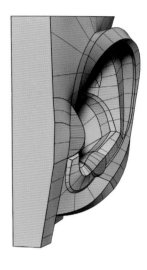

簡易建模

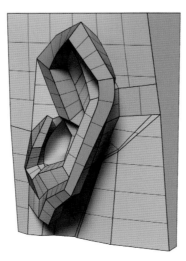
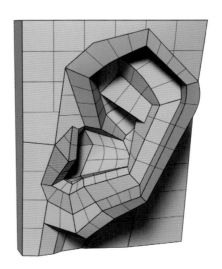
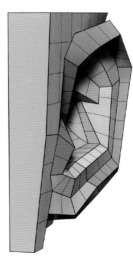

耳朵的立體結構

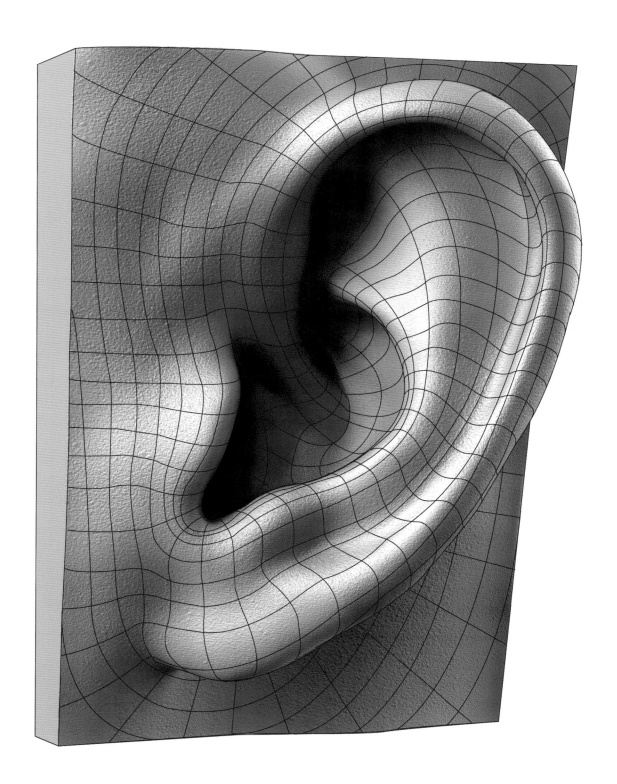

耳朵的立體結構

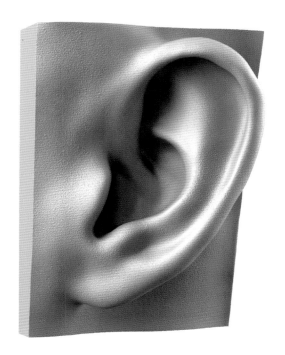

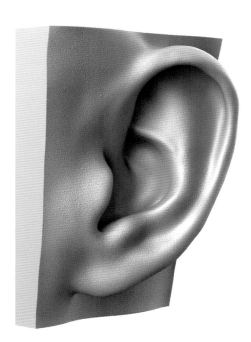

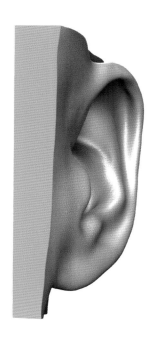

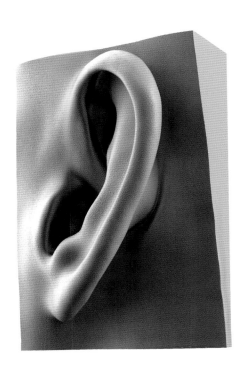

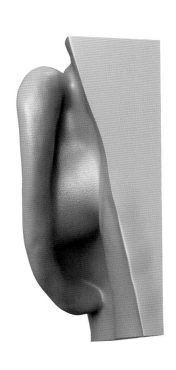

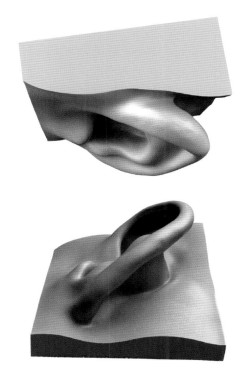

耳朵的橫斷面

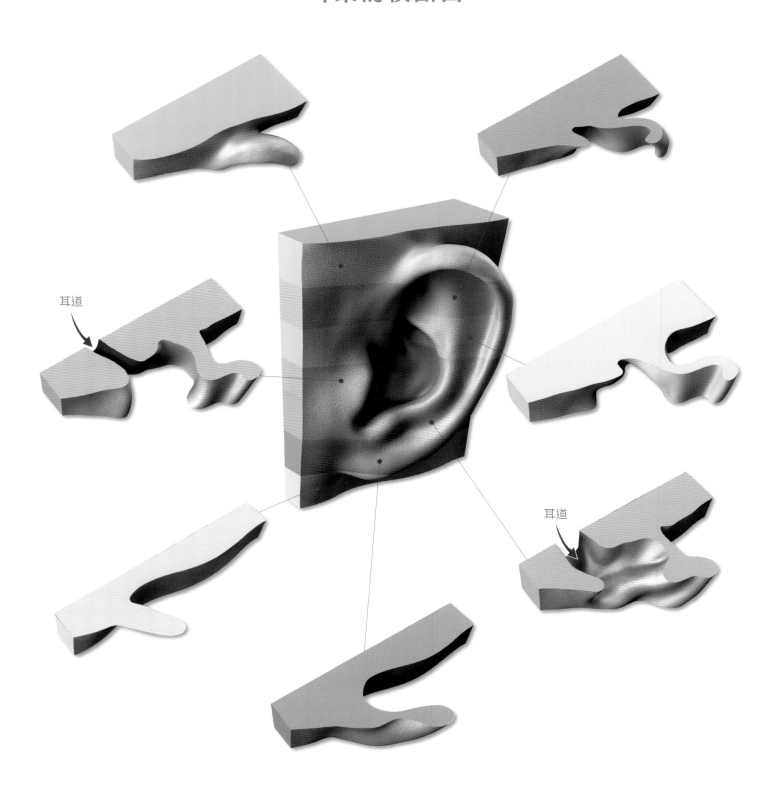

耳道

耳道

耳朵在頭部的定位與連結

側視圖

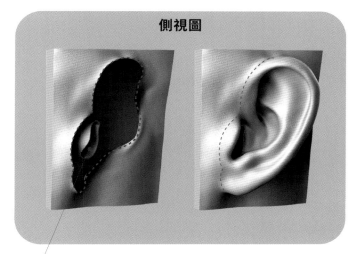

仰視圖

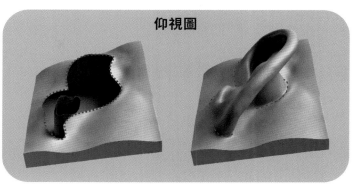

俯視圖

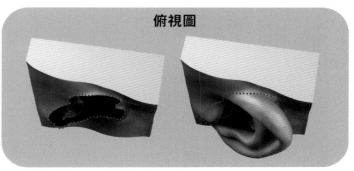

後視圖

耳道

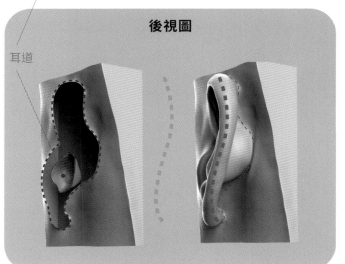

鼻子的傾斜角 = 耳朵的傾斜角

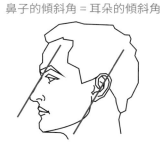

理想耳朵的高度

較小的耳朵

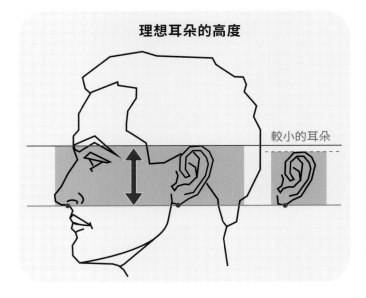

眉毛和耳朵之間的距離

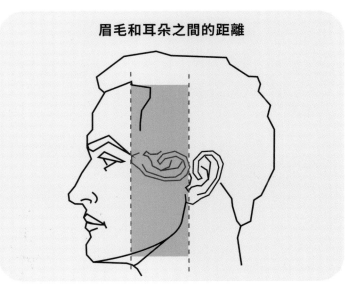

鼻子

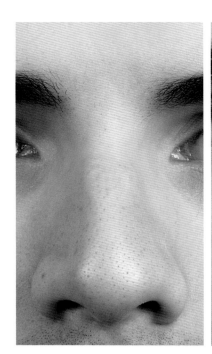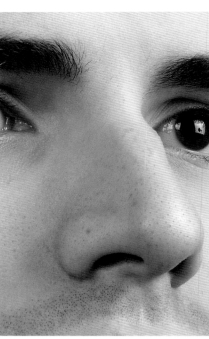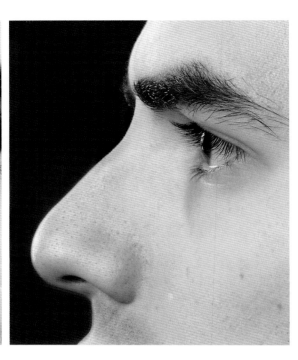

鼻子的組成

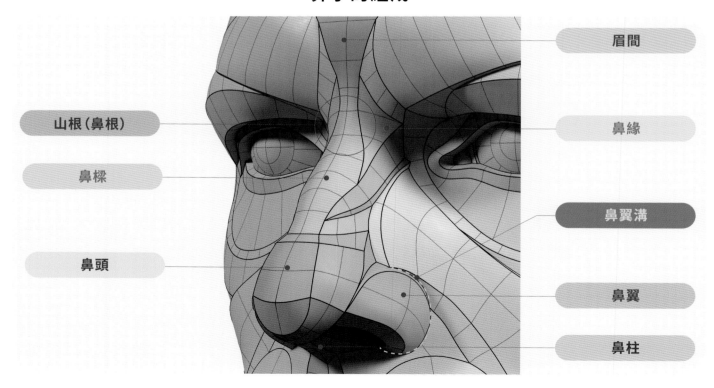

眉間

山根（鼻根）

鼻緣

鼻樑

鼻翼溝

鼻頭

鼻翼

鼻柱

鼻子

鼻子的3D掃描

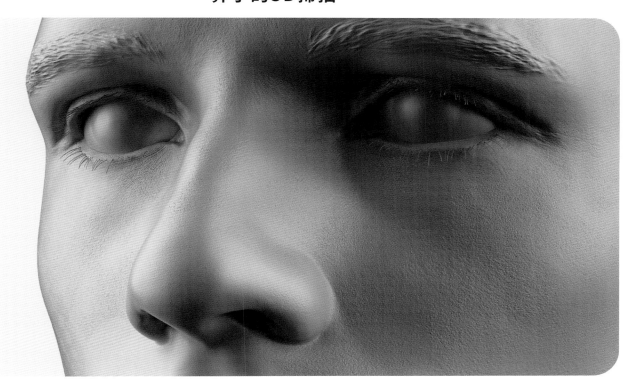

鼻子的立體結構

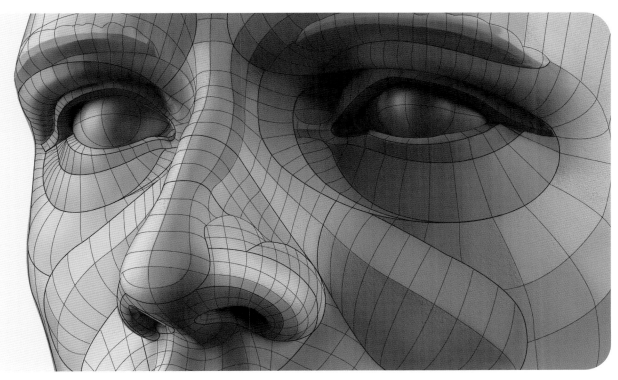

鼻子

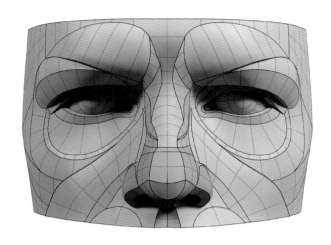
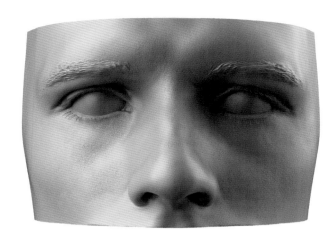

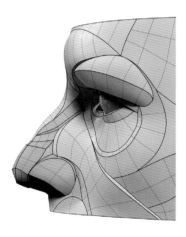
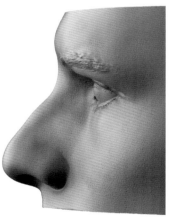
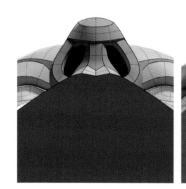
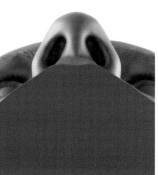

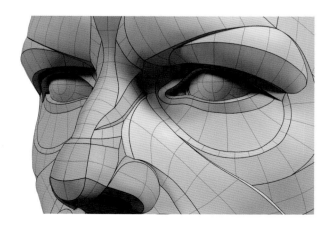
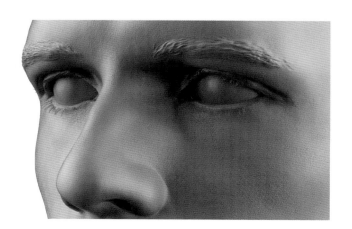

鼻子

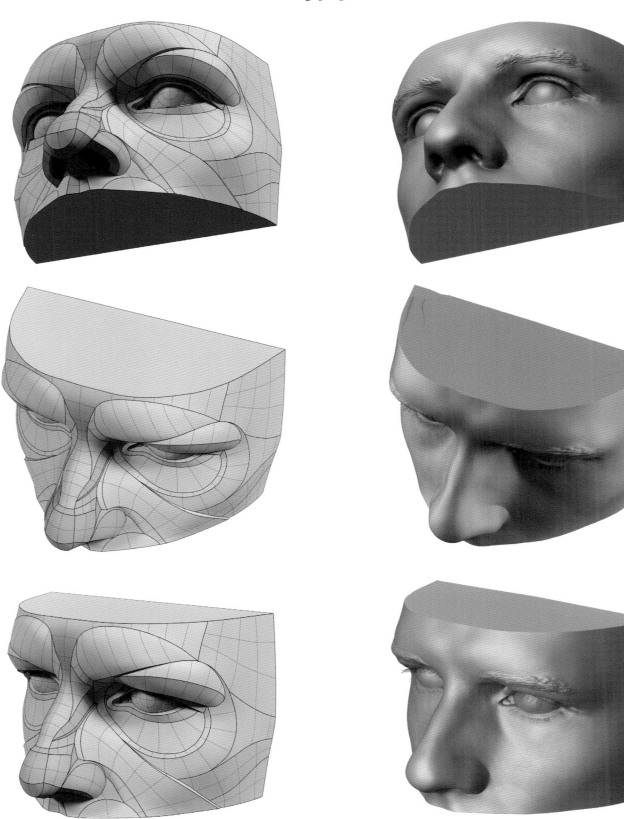

鼻子的解剖

鼻區的骨骼

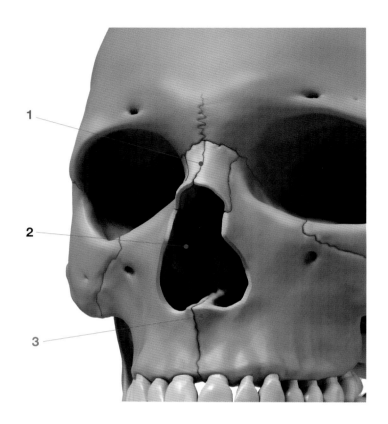

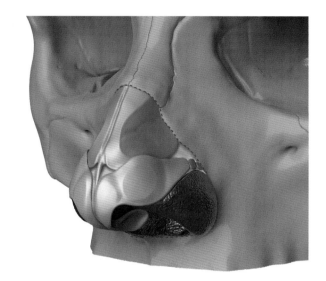

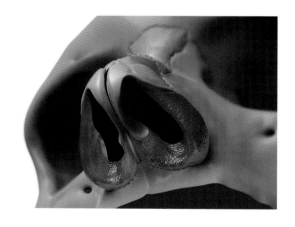

1	鼻骨
2	梨狀孔
3	前鼻棘

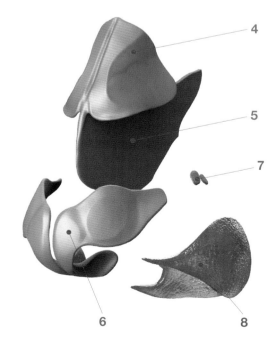

4	上外側鼻軟骨[註5]
5	中隔軟骨
6	大翼軟骨
7	小翼軟骨
8	鼻翼纖維狀脂肪組織

鼻子的解剖

鼻區的肌肉

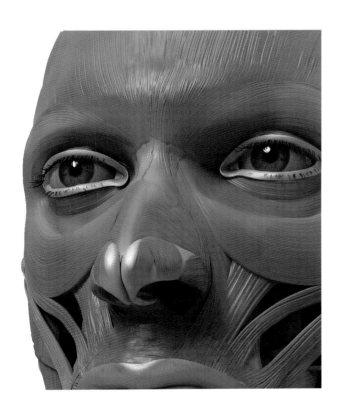

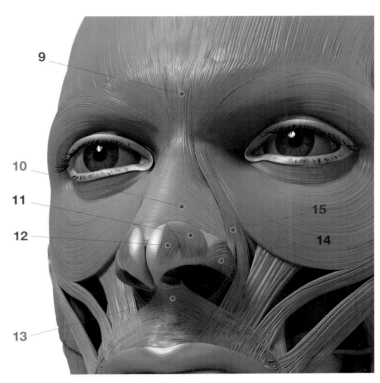

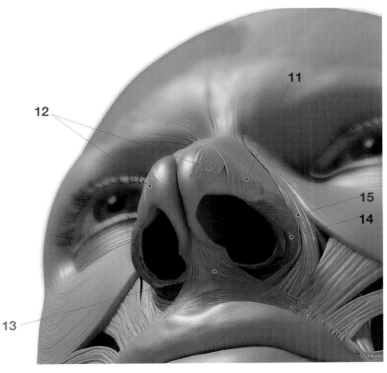

9	纖肌（降眉間肌）
10	鼻肌橫部
11	鼻孔擴張肌前部
12	鼻小壓肌
13	降鼻中膈肌
14	鼻肌翼部
15	內眥肌（提上唇鼻翼肌）

細部分析鼻子的結構

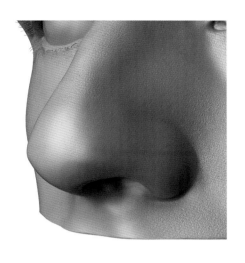
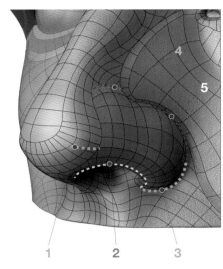
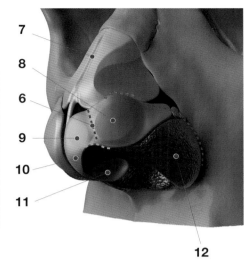

1	鼻頭小斜面	4	鼻頭側緣	7	鼻樑	10	鼻尖軟骨中腳	
2	鼻翼緣	5	鼻翼溝	8	鼻尖軟骨外腳	11	鼻尖軟骨內腳	
3	鼻翼基底	6	鼻切跡	9	圓頂	12	鼻翼軟組織	

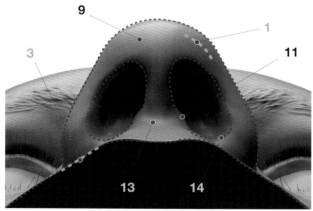
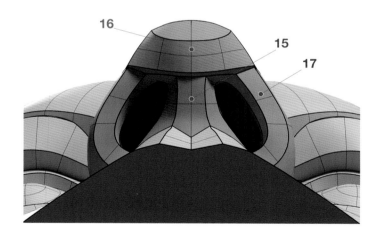

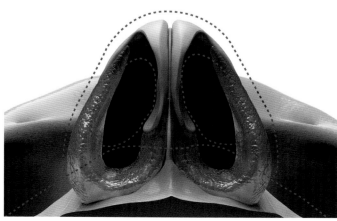

13	鼻柱基底
14	鼻孔下框
15	鼻柱
16	鼻頭
17	鼻翼

鼻子的類型

鼻子的外輪廓

鼻子的外輪廓主要受到山根外型的影響,由鼻骨和上外側鼻軟骨的鼻樑這兩個部位的外型組成。 以下幾個標示點對於分析鼻子外型很有幫助:

鼻節(1) ─ 硬骨和軟骨的接合處。

鼻頭上區(2) ─ 鼻頭上方的區域。

鼻頭上葉(3) ─ 位於鼻頭上方,從鼻頭與鼻樑間的斷點至鼻尖頂點之間。

鼻尖(4) ─ 鼻子與臉的平面距離最遠的點。

鼻頭下葉(5) ─ 鼻頭下方,鼻尖至鼻柱上緣的區域。

前鼻棘(6) ─ 兩塊上頜骨前端於梨狀孔下緣中央突起的棘狀結構。

鼻唇角(7) ─ 鼻柱與人中線之間的夾角,通常男性為 92-98 度,女性為 95-105 度。

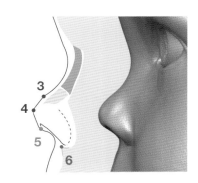

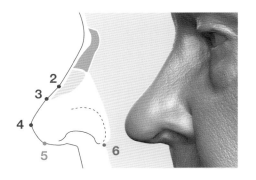
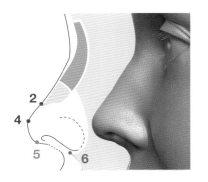

鼻頭

鼻頭全由軟骨組成,組成鼻頭最主要的軟骨稱為**大翼軟骨(8)**。**大翼軟骨**一共有兩塊,分別構成左右側的鼻頭,軟骨各自的形狀與它們組合的方式,決定了鼻頭的形狀。這些軟骨有無窮無盡的變化,這解釋了鼻頭的形狀為什麼有如此多種。

寬或方形鼻頭

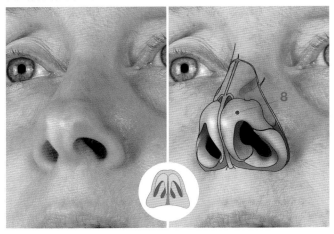

尖型鼻頭

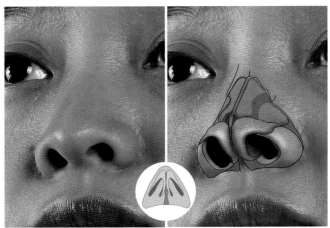

ANATOMY FOR SCULPTORS

主要人種的鼻子外型

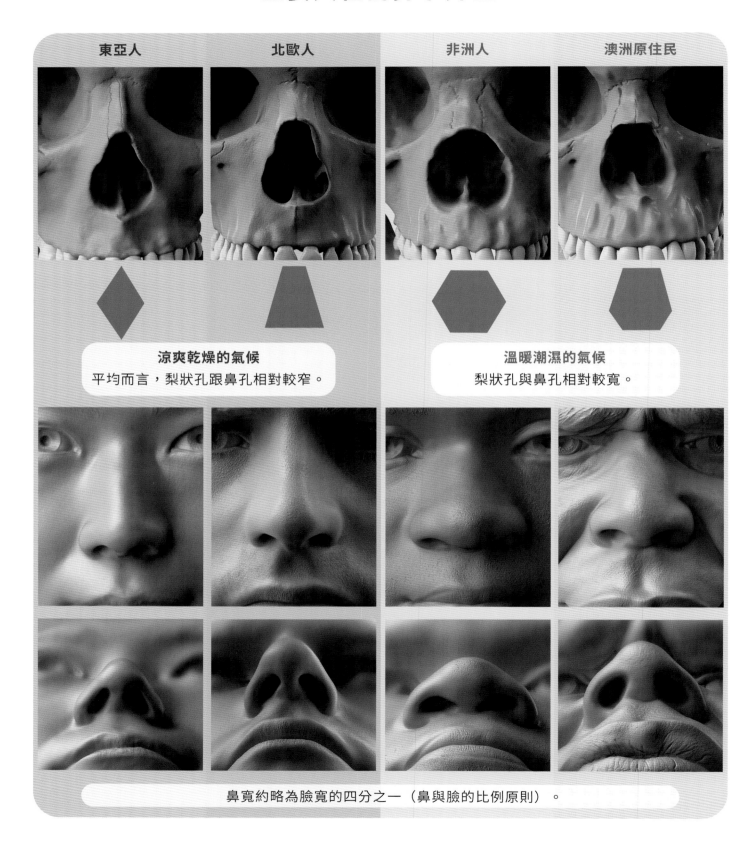

東亞人	北歐人	非洲人	澳洲原住民

涼爽乾燥的氣候
平均而言，梨狀孔跟鼻孔相對較窄。

溫暖潮濕的氣候
梨狀孔與鼻孔相對較寬。

鼻寬約略為臉寬的四分之一（鼻與臉的比例原則）。

主要人種的鼻子外型

人類學家一致認為，鼻腔的變化來自天擇，是人類對氣候的演化適應。

不同種族的鼻部比例存在顯著差異。

然而，沒有足夠的數據可證明不同種族的鼻子在生理功能上有任何差異。

東亞人

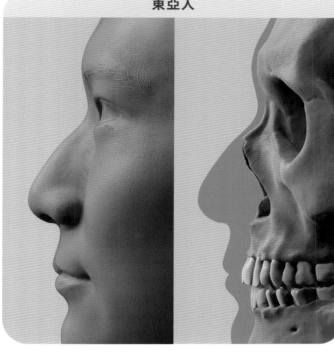

北歐人

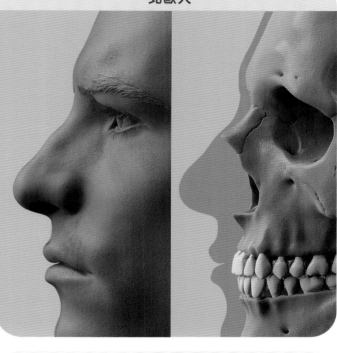

非洲人

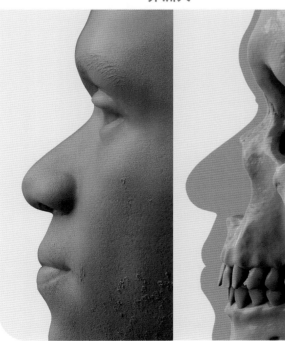

澳洲原住民

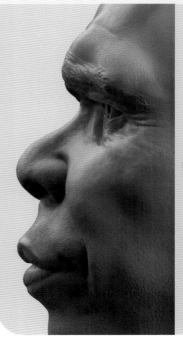
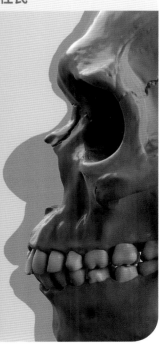

影響臉部形狀的元素

骨骼　　　肌肉　　　脂肪　　　軟骨

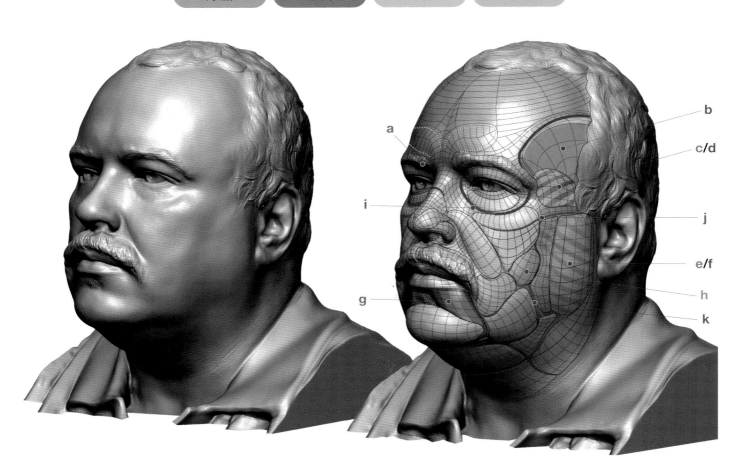

a	眉脊（眉弓）
b	顳肌
c/d	眶外側脂肪和顳肌
e/f	顴部脂肪和咬肌
g	降下唇肌（下唇方肌）
h	頰側延伸帶，在老年時，深層脂肪墊縮小後形成
i	淚溝韌帶 [註6]
j	顴骨皮膚韌帶
k	咬肌皮膚韌帶

骨點

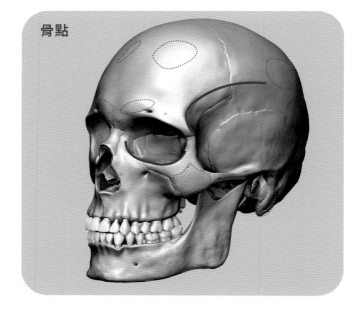

臉部脂肪

臉部的脂肪組織分布在表層和深層。臉部外型大多受皮下（淺部）脂肪影響。

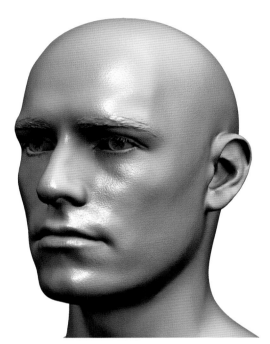
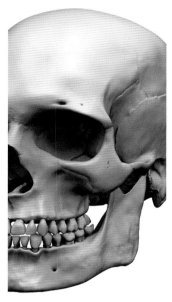
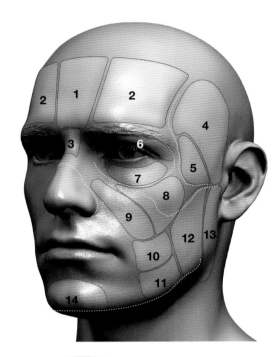
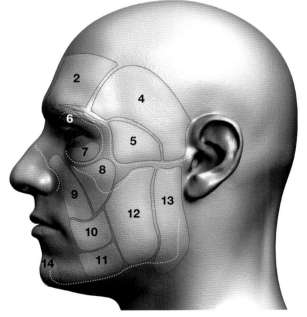

1	中前額脂肪
2	額頭（外側）脂肪
3	眉間脂肪
4	外側顳頰脂肪（上部）
5	顳區下部脂肪（眶外側脂肪）
6	眶上脂肪
7	眶下脂肪
8	頰內側脂肪
9	鼻唇脂肪
10	上嘴邊脂肪
11	下嘴邊脂肪
12	中頰脂肪
13	外側顳頰脂肪（下部）
14	頦脂肪

脂肪墊是結締組織所組成的天然團塊，內部含脂肪細胞，能夠賦予臉部體積、形狀與輪廓。無論在臉的上部、中部或下部都可以見到。脂肪墊通常也決定了臉頰與下巴的形狀。

臉部皮下脂肪墊分布與臉部形狀變化

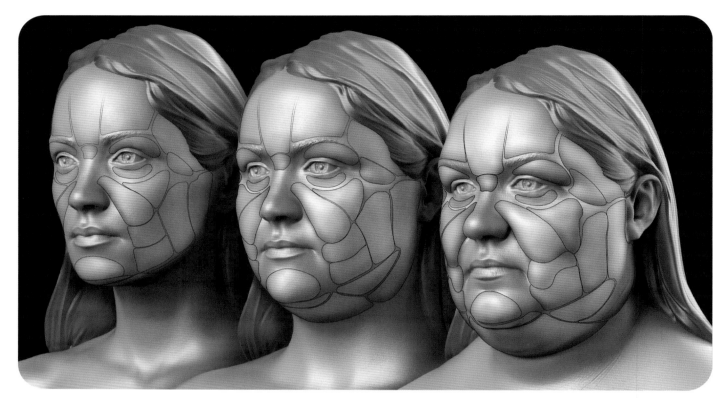

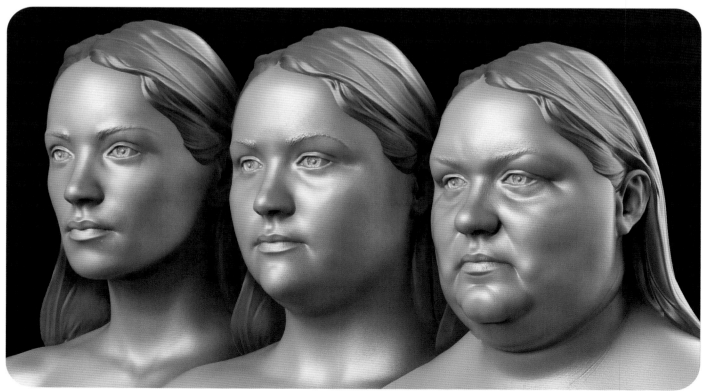

軟組織固定韌帶

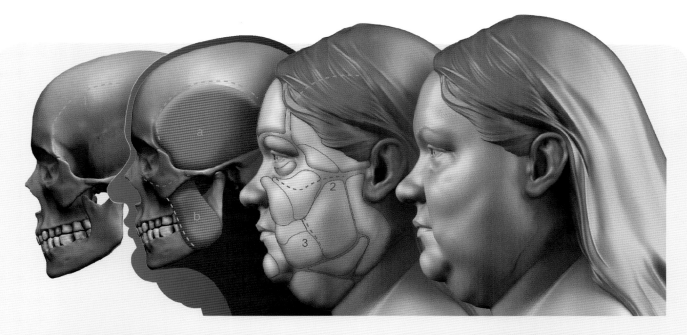

1	顴線	4	淚溝韌帶
2	顴骨皮膚韌帶	a	顳肌
3	咬肌皮膚韌帶	b	咬肌

顏面軟組織固定韌帶將臉部的皮下脂肪分隔成多個獨立的隔間或脂肪墊。它們是體表的重要特徵，占據多個可供辨別的解剖位置。它們是結實且深的纖維狀附著物，作為錨點維持和穩定軟組織。

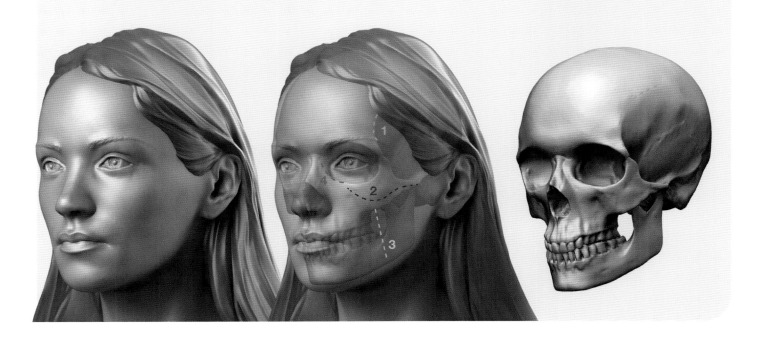

ANATOMY FOR SCULPTORS

臉部的老化現象

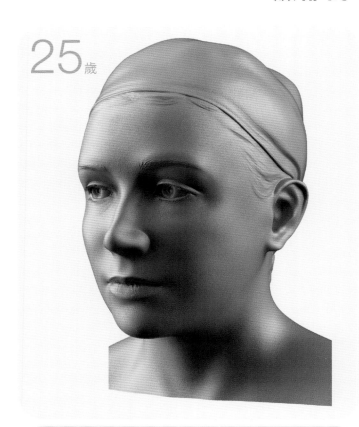

25歲

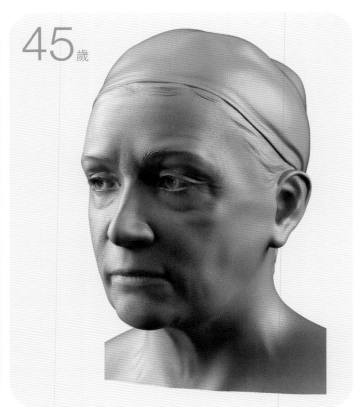

45歲

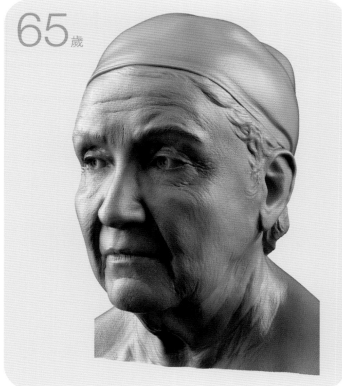

65歲

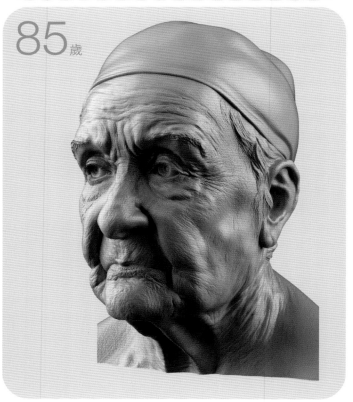

85歲

臉部的老化現象

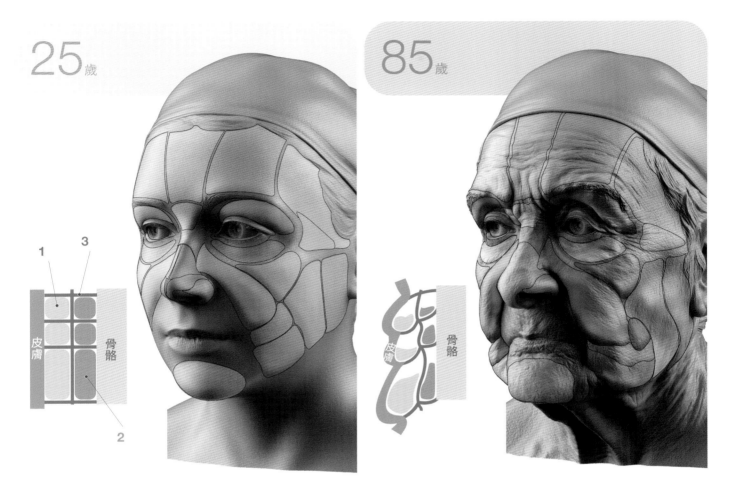

年輕臉孔的特點是**淺部脂肪(1)**和**深部脂肪(2)**皆分散、平衡地分布。

但老年人的臉部脂肪儲存在某些明顯的位置,各個獨立的脂肪墊變得更加清晰,皮膚底下的許多顏面結構也會變得容易辨認,包含下頜下腺和骨骼的各個突起點。

臉部衰老是一個多因素的過程,骨骼和所有軟組織(韌帶、肌肉、筋膜、脂肪和皮膚)都會發生生理和型態上的變化。

脂肪墊萎縮、下垂後,會導致我們臉部的上顏面和中顏面失去結構且不再豐滿,而下顏面則顯得更厚重。

臉上的皮膚透過**顏面固定韌帶(3)**附著於正下方的結構(骨骼或肌肉),面部的軟組織體積縮小後,這些韌帶的附著點隨著年齡增長而逐漸於光線下形成陰影。 在脂肪墊變薄的地方,皮膚會因失去支撐而下垂,表面也因不再豐滿而形成皺紋。

眼睛與眼眶部的老化

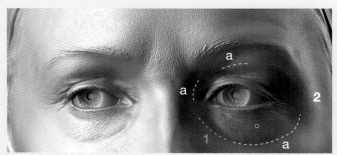

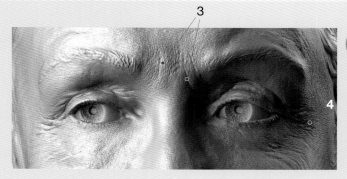

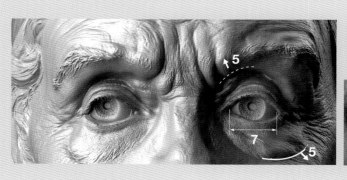

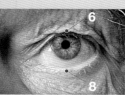

淚溝 (1)

淚溝,或稱作眶下凹陷,外型非常的明確,位於下眼皮、鼻子與上臉頰間顏色較深的凹陷區域。

眼窩凹陷

眼窩凹陷跟淚溝 (1) 的成因之一,是眼眶脂肪減少,造成**上、下與內側的眼眶眶緣 (a)** 顯露出來。大多數人會在30多歲後半或 40 歲出頭開始出現眼窩凹陷和黑眼圈。

眼袋 (2)

眼睛下方的軟組織體積隨年齡縮水後,眼睛下方就可能形成「眼袋」。成因是眼輪匝肌萎縮、脂肪組織流失和皮膚老化。

皺眉紋 (3)

當人皺眉時,眉毛和鼻子之間會出現垂直線條,這是由於稱作皺眉肌的成對面部肌肉收縮和運動所致。

魚尾紋 (4)

眼睛周圍的皮膚皺起,匯聚在眼睛的一側形成魚尾狀紋路。

眶緣後退 (5)

眼眶眶緣的骨頭組織隨著年齡增長而消退,其中又以上內側和下外側特別明顯,而眼眶中央的部分則相對牢固。

上眼皮過長 (6)

眼球的可見區域變小 (7)

下眼瞼鬆弛並下垂 (8)

有時候下眼瞼萎縮會露出更多鞏膜的下白部分,讓人看起來很疲累或老了幾歲。

嘴唇與口部區域的老化

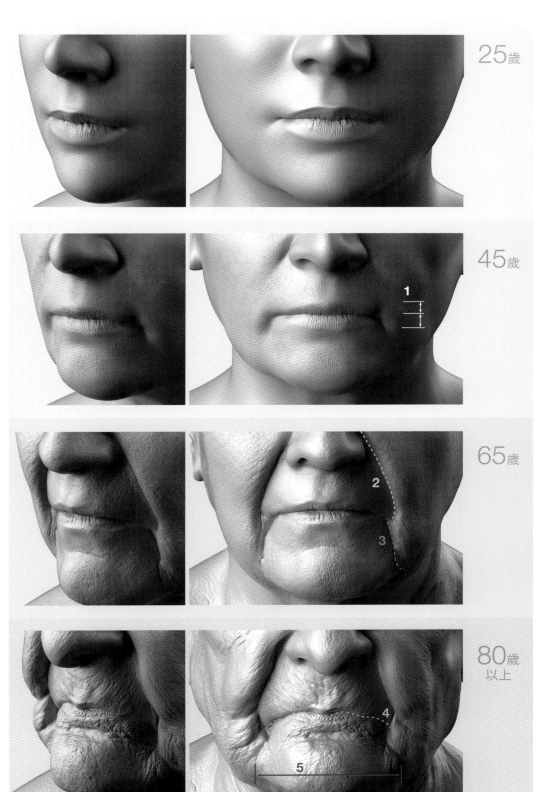

25歲

45歲

65歲

80歲
以上

嘴唇變薄（1）
嘴唇會隨著成長產生變化，年紀越大，嘴唇越不豐潤，而下唇往往比上唇明顯。

更深的法令紋（2）
年齡變大後，顴骨上的脂肪墊逐漸向前並向下滑動，沿著鼻唇溝的上方囤積並隆起，使老年時法令紋更加凸顯。

木偶紋（3）
自嘴角垂直向下到下巴的一條線，可能導致下半部臉頰下垂。

嘴角下垂（4）
又稱作「倒笑」，可以想像成上下翻轉的微笑。這是因為臉頰的體積減少、皮膚的彈性降低，一側或兩側的「降口角肌」過度收縮。這通常出現在35至40多歲，使人就算心情平靜，仍顯得哀傷、沮喪。

下巴變寬（5）
下巴外側與下方體積減少，導致前端的頦部看起來相對突出[註7]，從正面看來，會覺得下巴變寬了。

嘴部區域的老化

年齡形成的嘴唇內捲

隨著年齡增長，唇部會逐漸縮小、變薄，這會同時影響唇線[註8]位置。豐滿的嘴唇代表年輕、健康的外貌。45歲左右，嘴唇體積開始慢慢縮減，變薄並向內捲

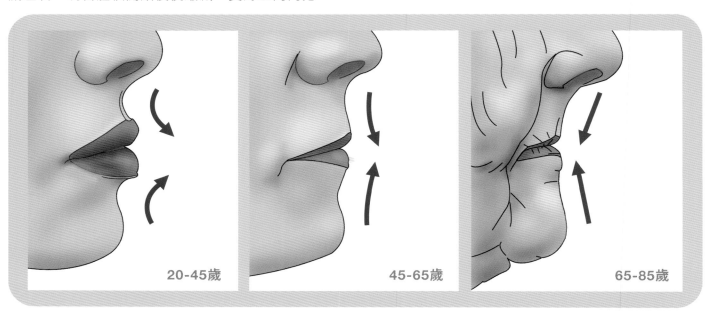

| 20-45歲 | 45-65歲 | 65-85歲 |

嘴唇的三維變化

老化時，**鼻底到上唇的距離(1)** 會增加，人中的形狀也會變得模糊，唇弓逐漸變平。下唇會逐漸較上唇突出，這個變化在女性身上更為明顯。同時，唇連合的位置下降，且**寬度(2)** 變寬。

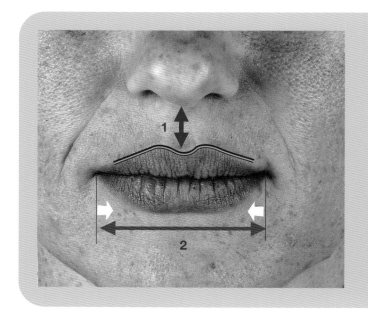
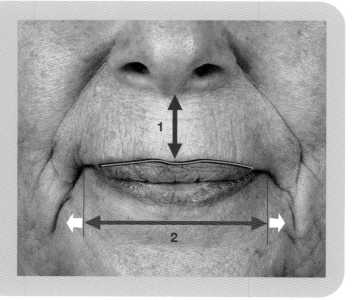

嘴部區域的老化

木偶紋

木偶紋（a）為口角褶皺（b）的延伸，即是自嘴角至下巴兩側的垂直線，臉上的脂肪與皮膚向下移動是造成這些紋路的主因，加上臉部表情與重複性的面部動作，這些褶痕會隨著時間變得更加明顯。

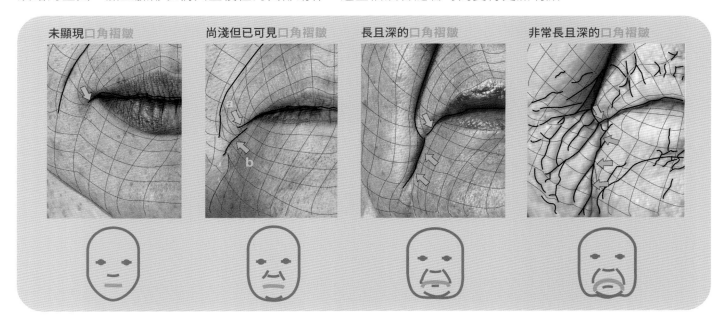

唇頦溝褶痕與橘皮狀表皮

下巴的區域還有另外兩個老化特徵，包括**唇頦溝褶痕**與頦部的**橘皮狀表皮**。**頦肌**的起點位於下頜骨門齒下方的齒槽隆凸，當它收縮時，下唇會提高、外翻並前突，下巴的皮膚也會皺起。隨著時間推移，肌肉長時間重複上述的運動會加深**唇頦溝的褶痕（c）**，使表情看起來像在懷疑什麼。**Peau d' orange（橘皮狀表皮）**這個名詞來自於法文，意指橘子的皮，描述的是頦部皮膚上的淺凹，此現象的成因為頦肌止端附著在頦部的內側皮膚，在老化變薄的皮膚上尤為明顯。

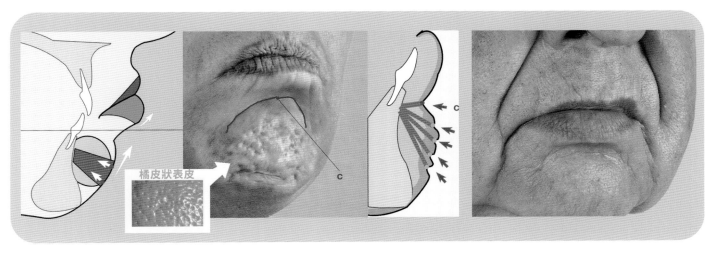

鼻子與中顏面區域的老化

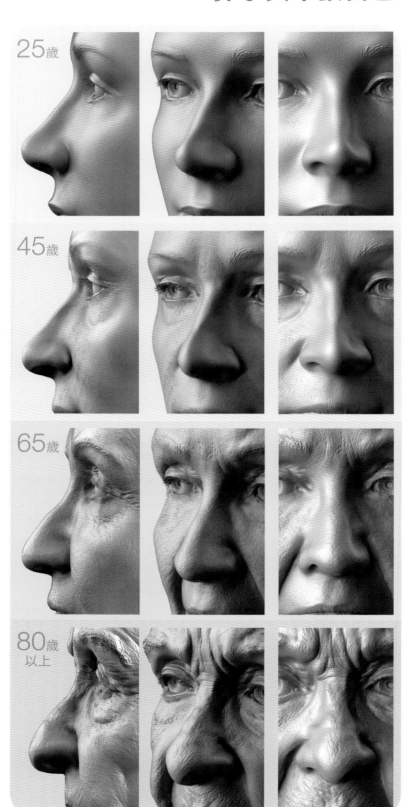

鼻節（1）
當鼻子上的皮膚變薄或失去彈性，有可能使鼻樑上的駝峰變得明顯。

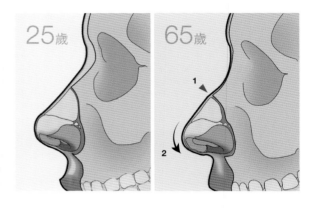

下垂的鼻尖（2）
衰老的最初跡象之一是面部下垂和鼻尖下垂。那除了因為鼻部皮膚的變化，也因為鼻軟骨框架和硬骨（鼻骨）這些曾為鼻子提供極好支撐的骨骼總體變得無力所致。

更大的鼻子
逐漸下降的鼻尖會拉扯鼻末端軟骨上的結締組織，並令其分離，導致鼻子變長和體積擴大。

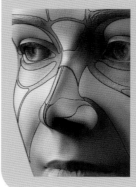
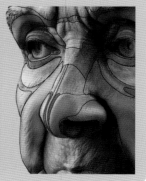

耳朵的老化

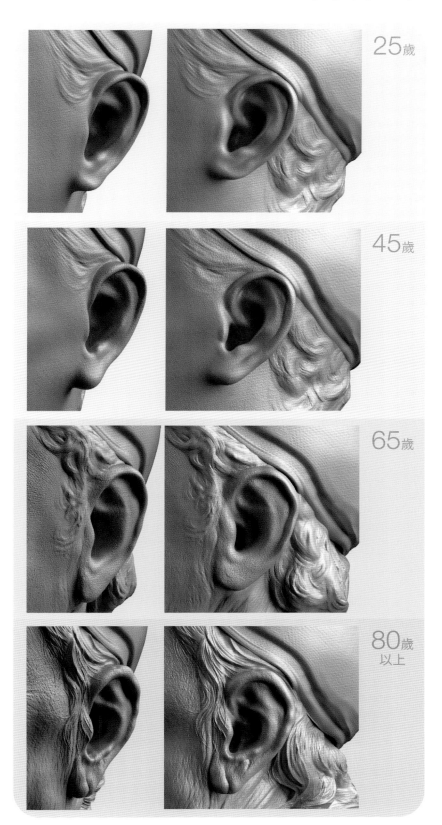

25歲

45歲

65歲

80歲
以上

為什麼老人有大耳朵

有些人的耳朵可能會變長（原因可能是重力影響了軟骨的成長）。耳朵平均每年只會長0.22公釐，也就是說需要50年才會長1公分（或不到半英吋）。耳圍（耳朵的周長）平均每年增加0.51公釐，這種增大可能與膠原蛋白老化有關。

膠原蛋白是一種蛋白質，也是骨骼、皮膚、肌肉、肌腱和韌帶的主要元素之一 [註9]。

耳垂下垂

耳垂就跟人身上的其他部位一樣，會隨年齡而變。它會下垂、變大，而且變瘦，甚至出現褶皺，看起來像「塌陷」一樣。

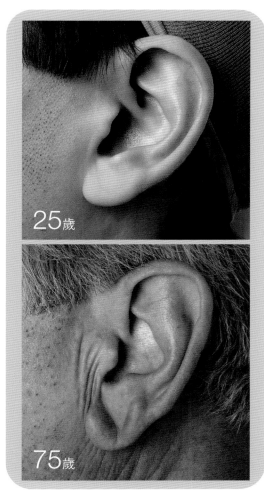

25歲

75歲

透視變形（3D繪圖下）

在使用任何比例的示意圖之前，都要意識到透視造成的變形。創作的第一步，是決定自己要呈現的造型是2D還是3D。若是3D，務必關閉透視視角模式，這樣才能確保圖像不會被透視造成的扭曲所影響。

● 開啟透視功能

在開啟透視運算下，所呈現的便是我們通常看見的世界，臉較遠的部分比較近的部分小得多。

○ 關閉透視功能

在正面視角下，頭部所有部分都以相同的比例顯示。臉會看起來有些扁平，在頭部所占的部分較小。

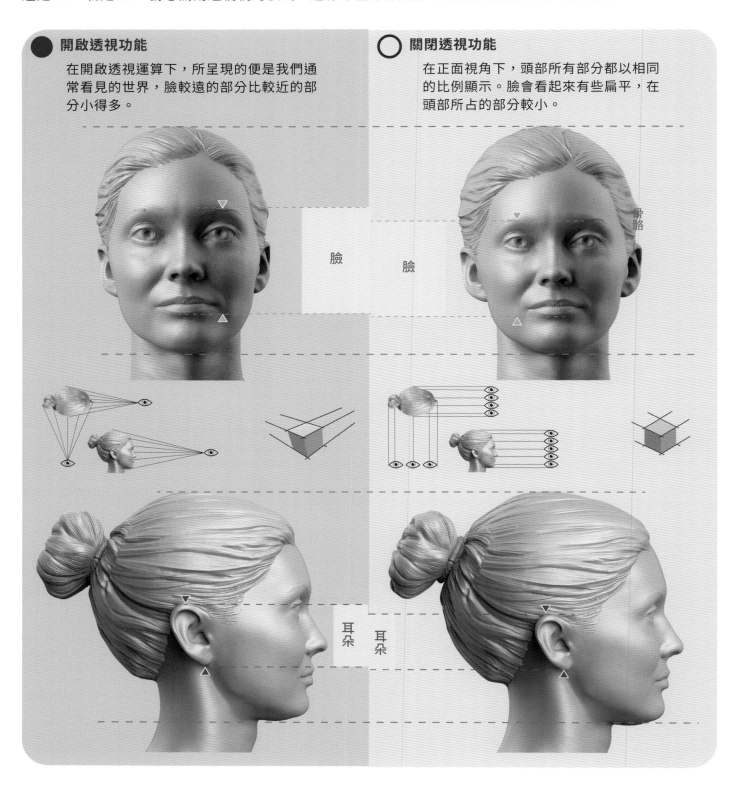

臉　臉

骨骼

耳朵　耳朵

鏡頭變形[註10]

每次使用照片作為人臉雕刻的參考資料時，都需要考慮不同焦段下的鏡頭變形。當拍攝者距離很近時，使用廣角鏡頭拍攝出來的照片（左上角那張，以焦段30mm拍攝），遠不如拍攝者站在遠處以長鏡頭拍攝的照片來得討喜（右下角那張，以焦段200mm拍攝）。

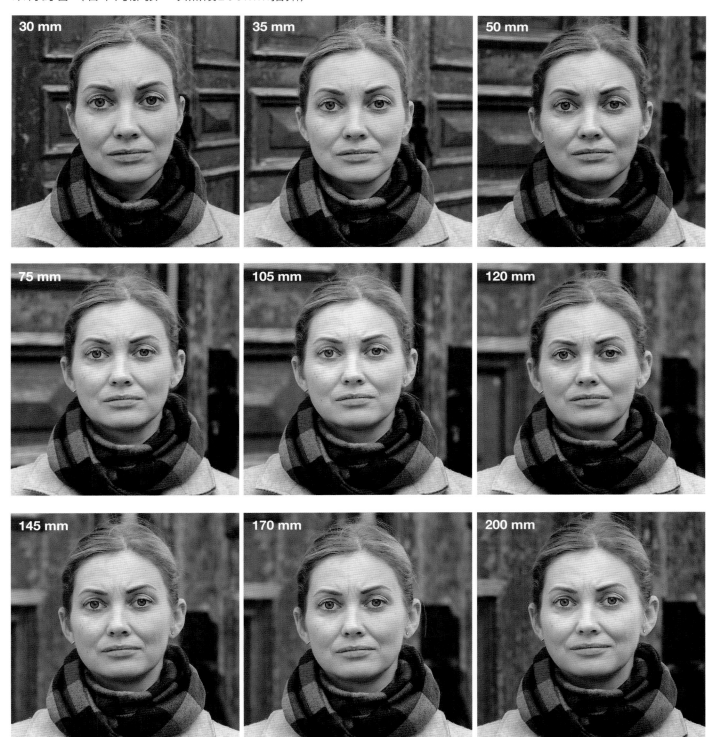

視點

二維 (2D) 世界

在**二維的平面**上，比例是主觀的，不僅受鏡頭或透視造成的失真所影響，視點也是非常重要的因素，因此固定的比率和比例圖示並沒有多大用處。

三維 (3D) 世界

在**三維的空間**中，就像是量子世界，所有物體都處於疊加狀態，比例是客觀的，與觀察者的視點無關。

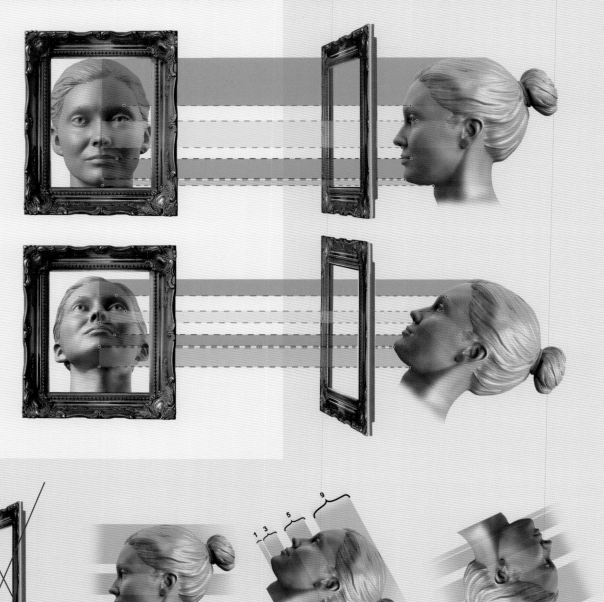

在**三維世界**中可以使用後面章節所提供的比例，
因為無論從哪個角度觀察，目標對象的比例始終維持不變。

頭部的比例
成人

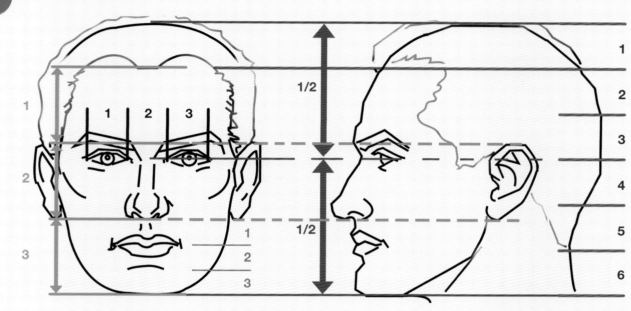

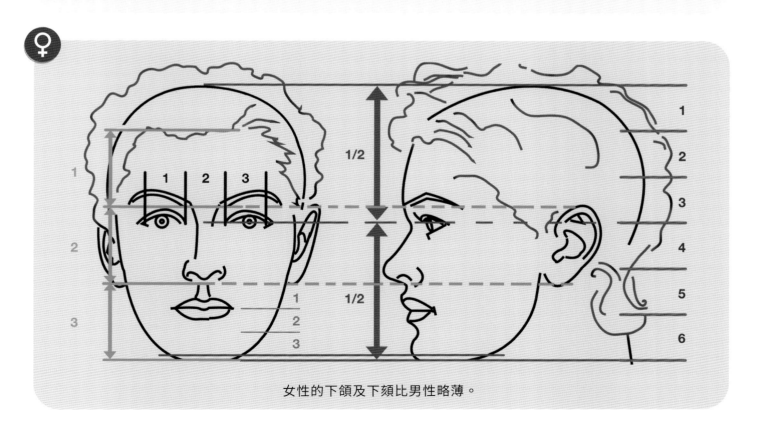

女性的下頜及下頦比男性略薄。

頭部的比例

青少年

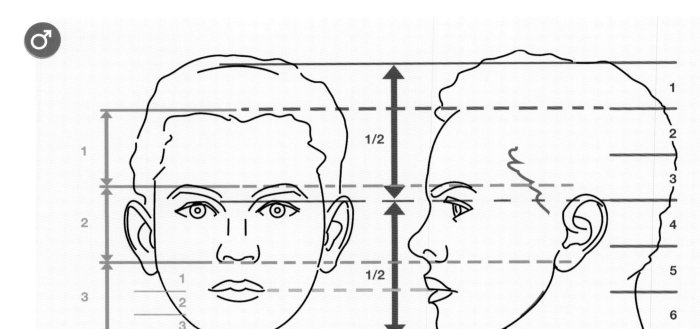

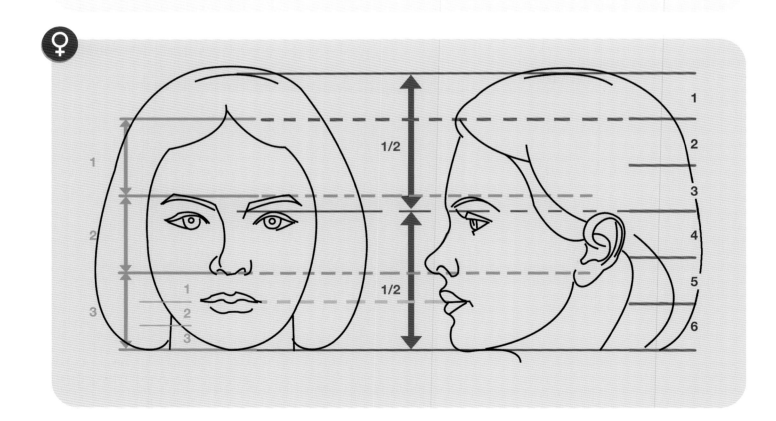

頭部的比例

兒童

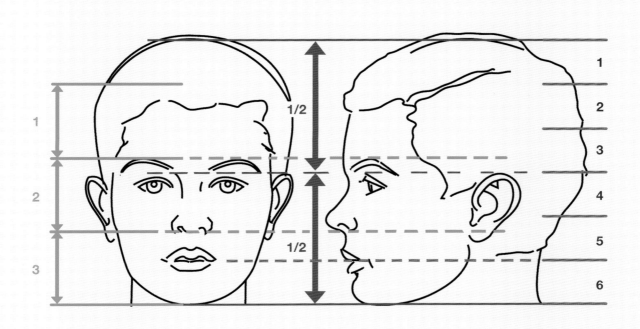

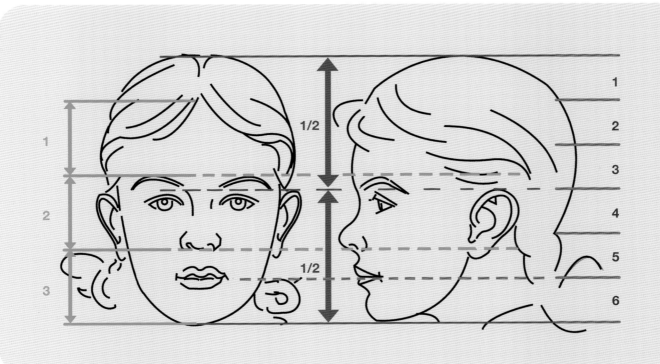

頭部的比例

嬰兒

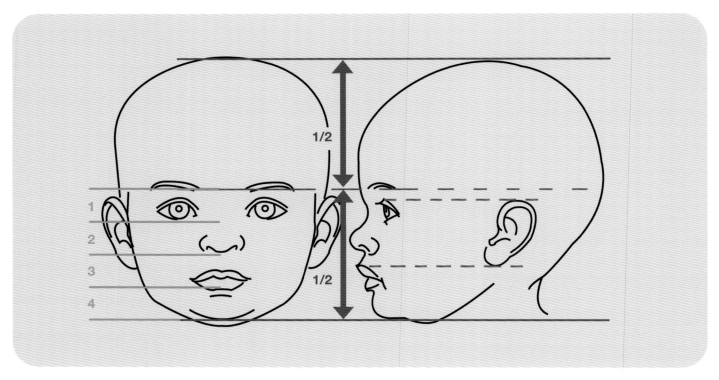

學步兒

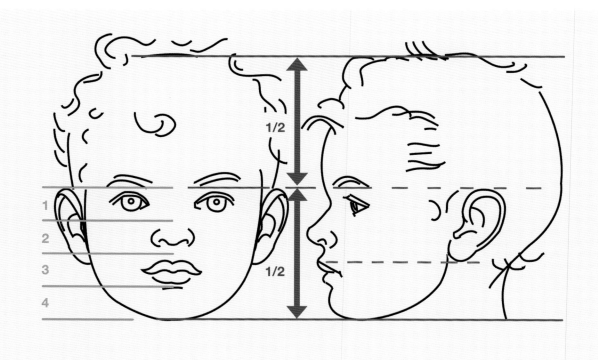

頭部的比例

老人

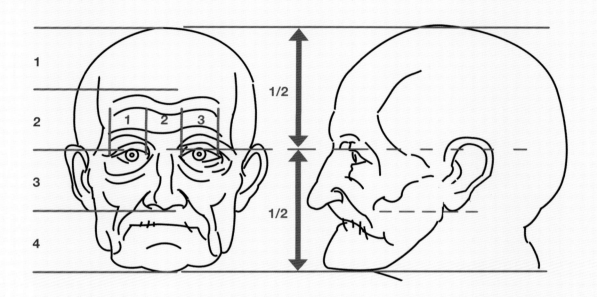

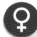

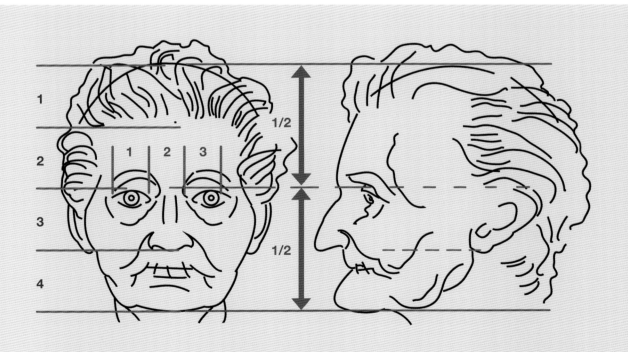

頸部
NECK

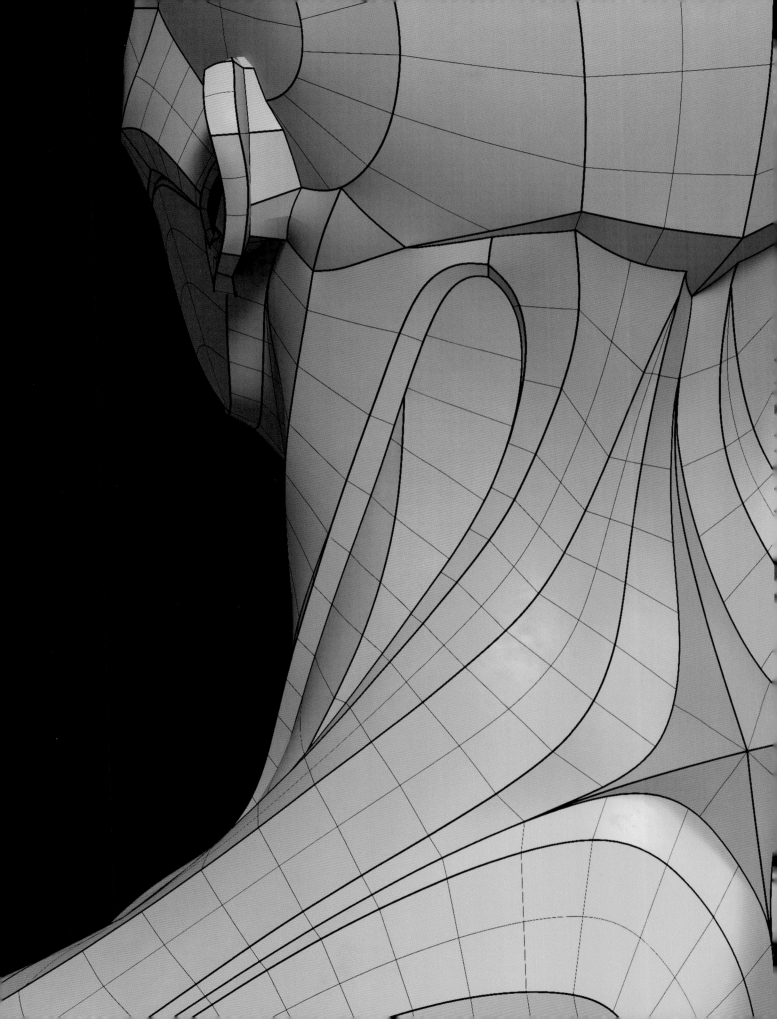

頸部的普遍型態

頸部是如何連接到軀幹的？

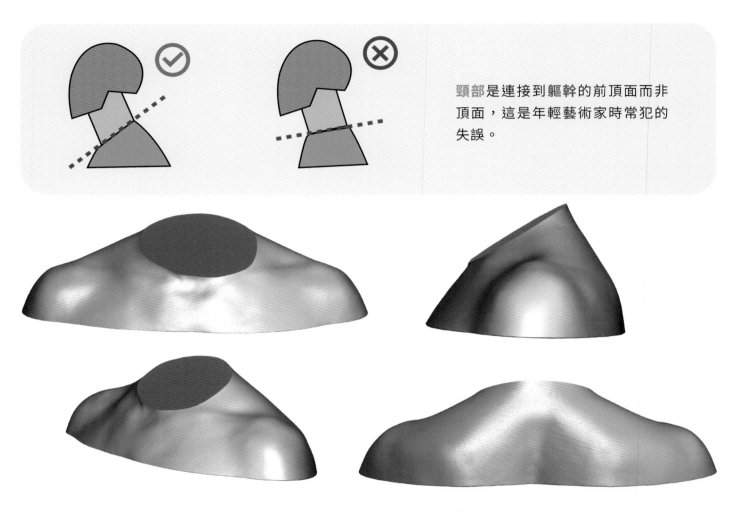

頸部是連接到軀幹的前頂面而非頂面，這是年輕藝術家時常犯的失誤。

正確定位頸部的方法：在脖子上劃一條假想的項鍊，
項鍊的位置便是頸部與軀幹的交界線。

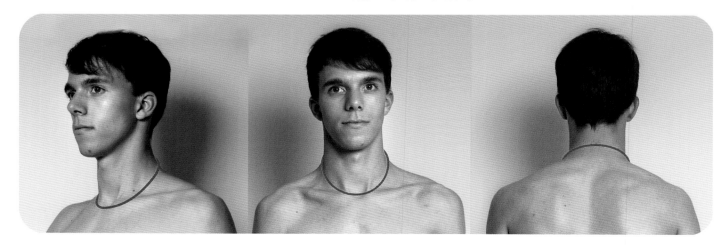

頸部的普遍型態
頭是如何連接到脖子上的？

頸部與頭部的連接線主要為**枕骨上項線**。

枕骨上項線是兩條從後腦中央的**枕外隆凸**向外延伸到兩側枕乳突縫[註11]的弧線。

枕骨上項線是某些頸部肌肉的起始端，如斜方肌（淺層），又或者某些肌肉的終端，如頭半棘肌（中層）。

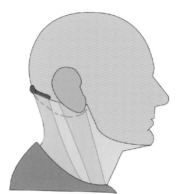

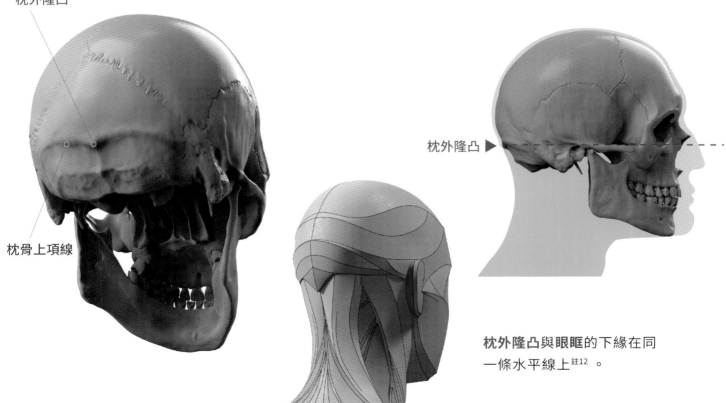

枕外隆凸

枕骨上項線

枕外隆凸 ▶

枕外隆凸與**眼眶**的下緣在同一條水平線上[註12]。

頸部的基本形狀

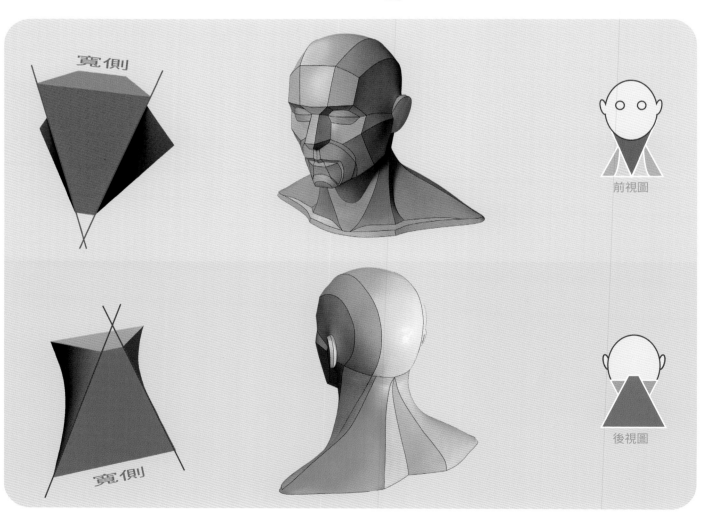

寬側

寬側

前視圖

後視圖

頸部的基本形狀

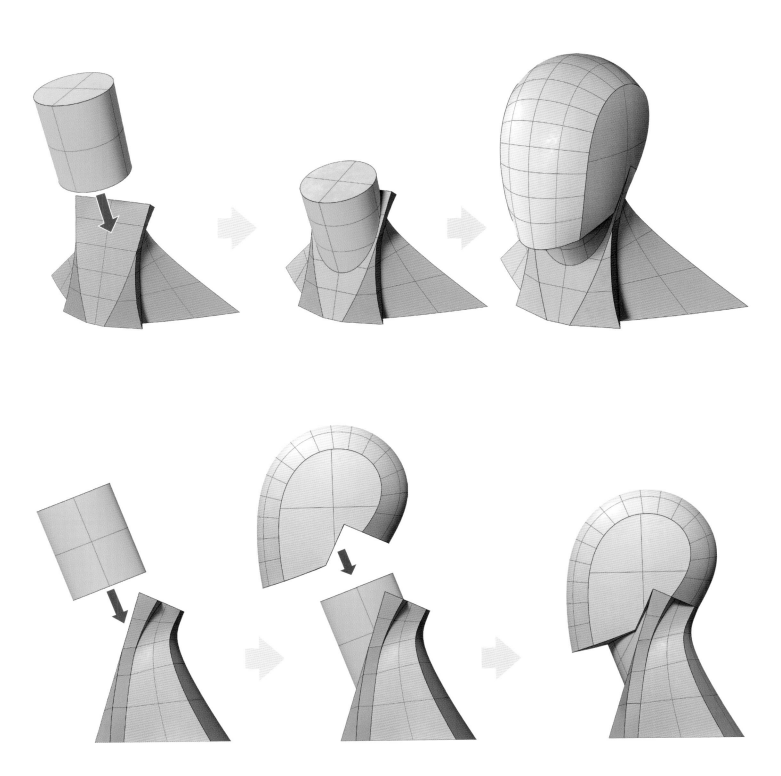

頸部的橫斷面

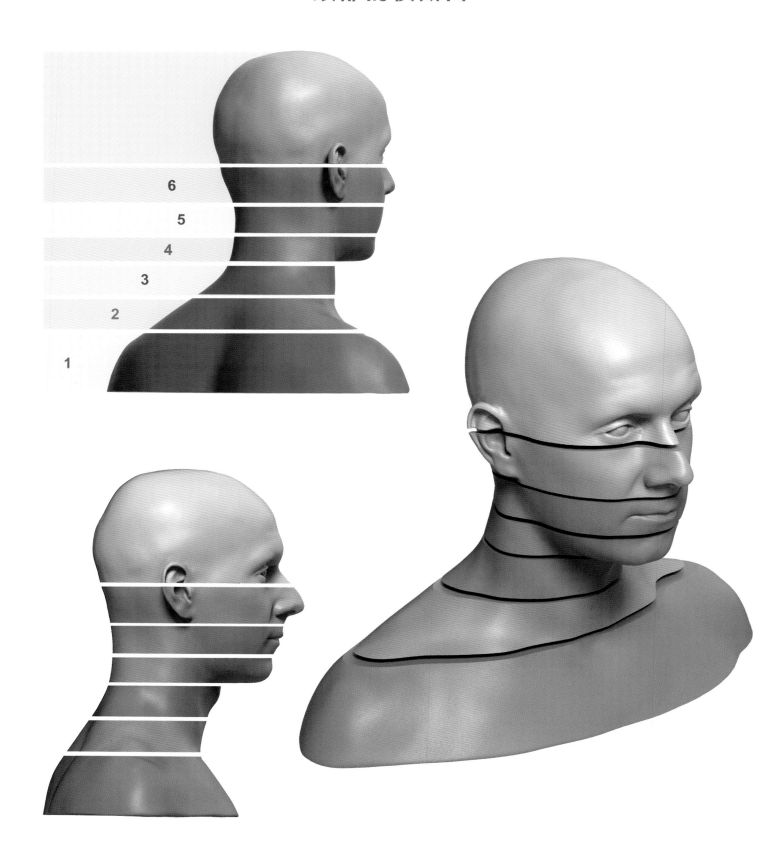

頸部的橫斷面

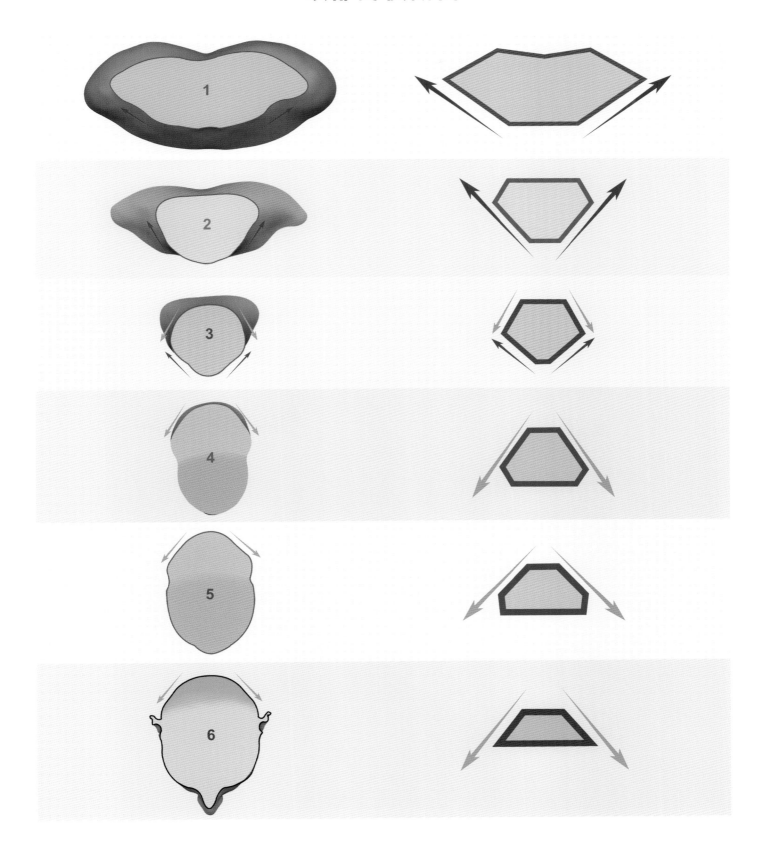

男性頸部的精細分面

頸部的三角形

胸鎖乳突肌斜穿過整個頸部,從下方的**胸骨**和**鎖骨**連接到上方的**顳骨乳突**和枕骨上項線,將頸部分成兩種大三角形。**胸鎖乳突肌**前緣、前正中線與下頜骨下緣所圍繞的區域稱作**頸前三角**,於胸鎖乳突肌後方,以其後緣、斜方肌前緣和鎖骨中段1/3處為三邊的三角形,稱作頸後三角。

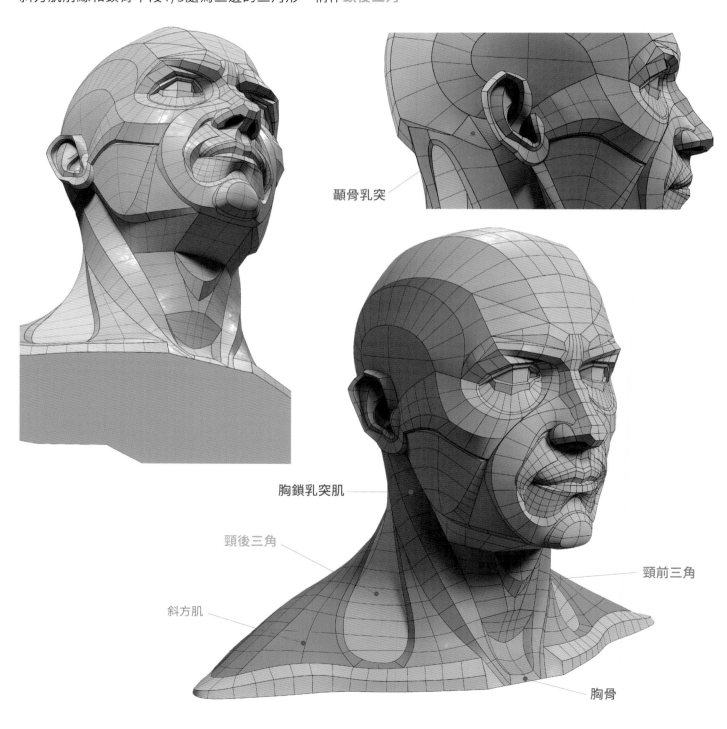

顳骨乳突

胸鎖乳突肌

頸後三角

斜方肌

頸前三角

胸骨

男性頸部的精細分面

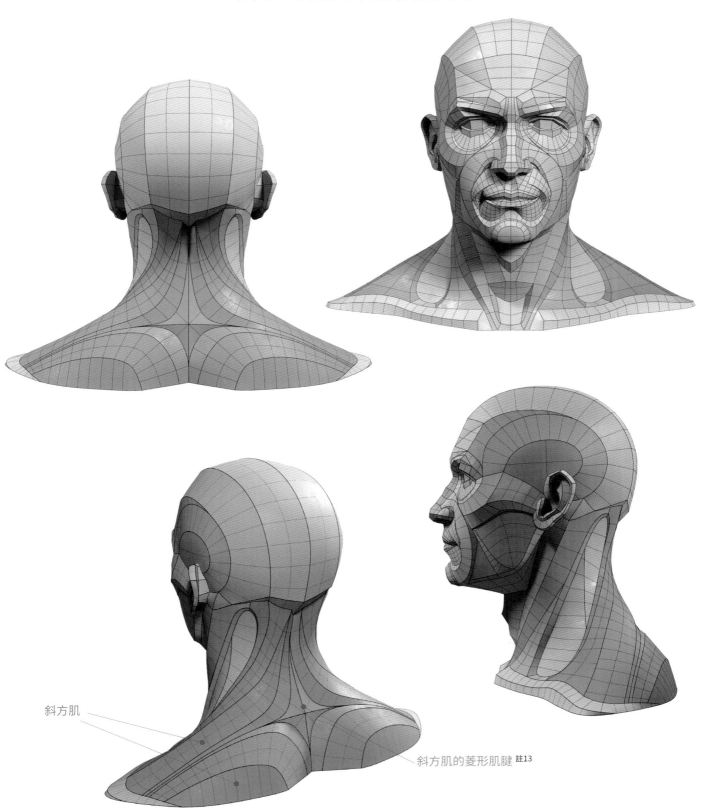

斜方肌

斜方肌的菱形肌腱 註13

女性頸部的精細分面

頸部的三角形

胸鎖乳突肌將頸部分成兩種大三角形。胸鎖乳突肌前面,與前正中線與下頜骨邊緣所形成的三角形空間稱為**頸前三角**;在胸鎖乳突肌後,與斜方肌前緣與鎖骨中段⅓所構成的則稱為**頸後三角**。

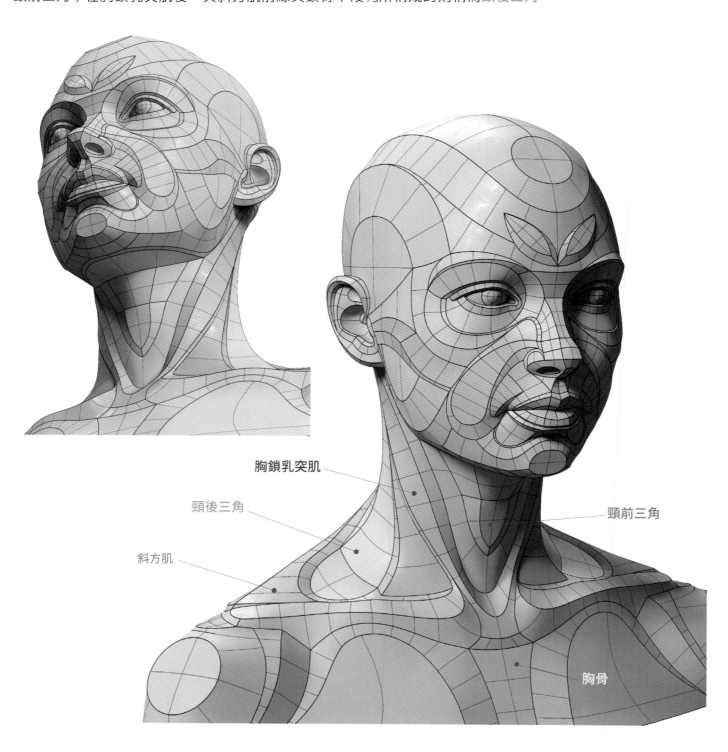

胸鎖乳突肌

頸後三角

斜方肌

頸前三角

胸骨

女性頸部的精細分面

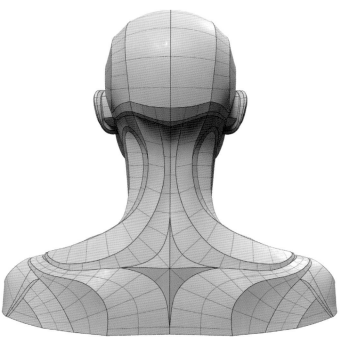

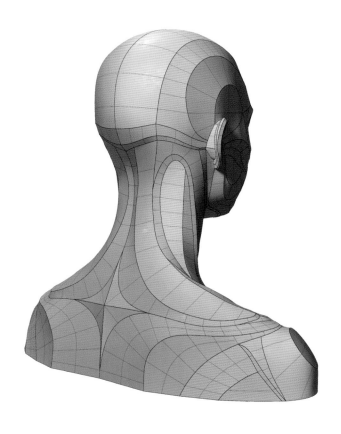

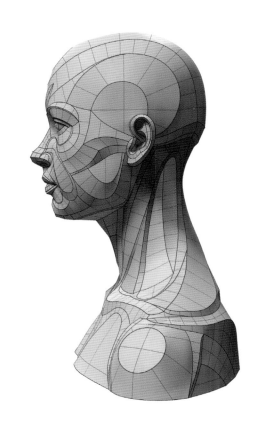

頸部的解剖

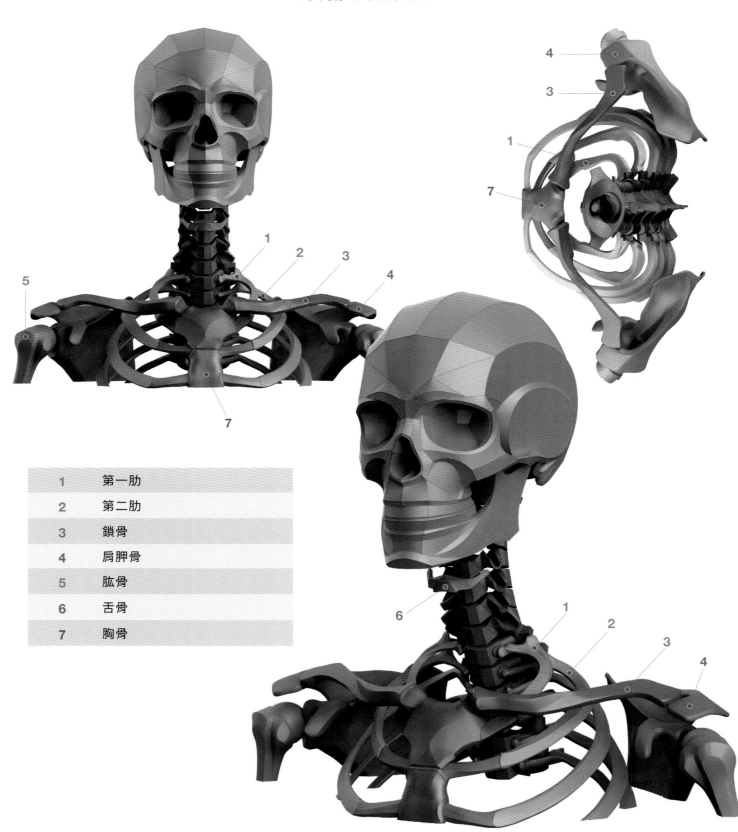

1	第一肋
2	第二肋
3	鎖骨
4	肩胛骨
5	肱骨
6	舌骨
7	胸骨

頸部的解剖

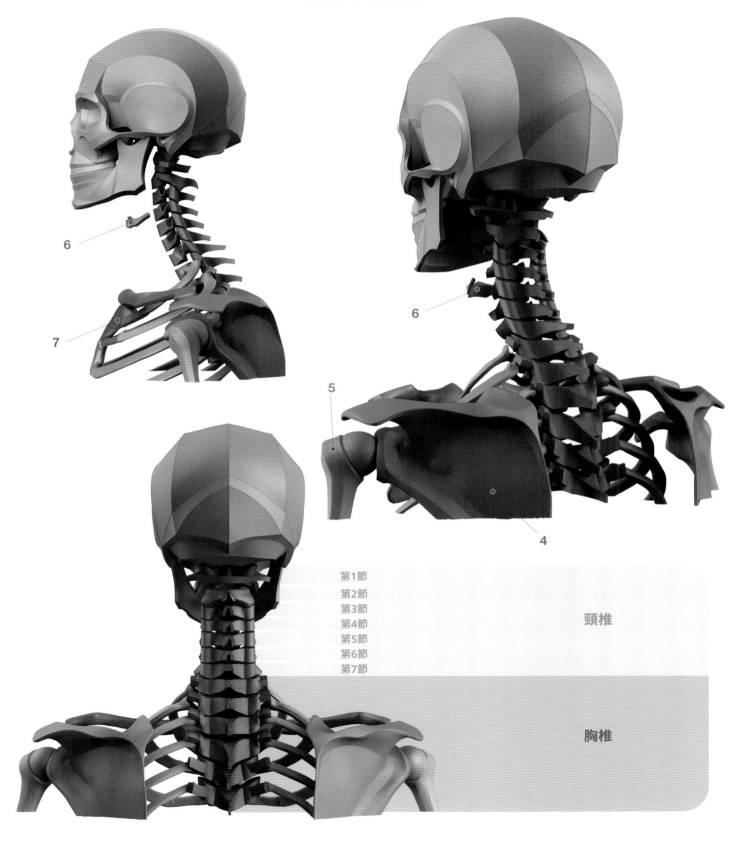

第1節	
第2節	
第3節	
第4節	頸椎
第5節	
第6節	
第7節	
	胸椎

ANATOMY FOR SCULPTORS

頸部的解剖

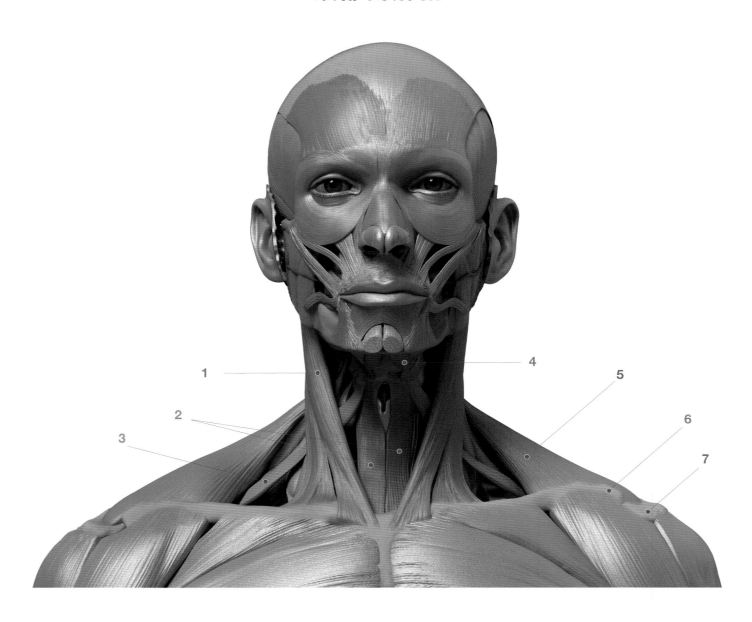

1	胸鎖乳突肌
2	胸舌骨肌（舌骨下肌群）註14
3	肩舌骨肌（下腹）
4	二腹肌（前腹）註15
5	斜方肌
6	鎖骨
7	肩胛骨

頸部的解剖

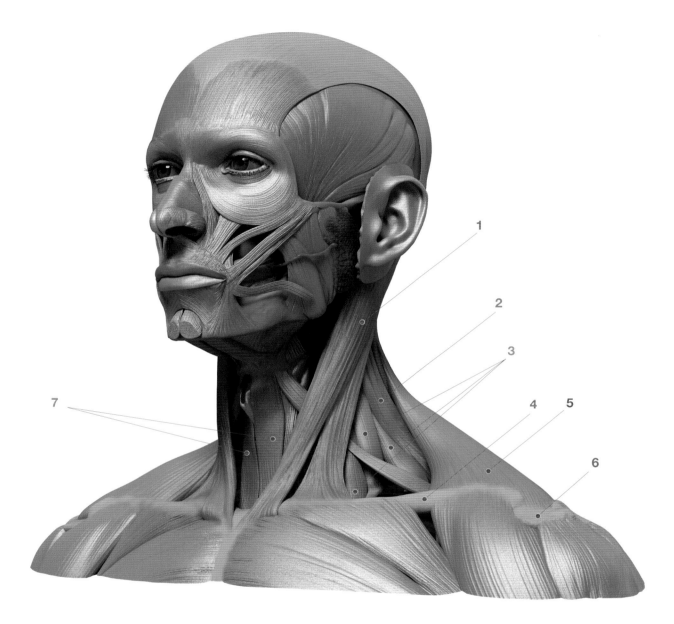

1	胸鎖乳突肌
2	提肩胛肌
3	斜角肌群[註16]
4	鎖骨
5	斜方肌
6	肩胛骨
7	胸舌骨肌（舌骨下肌群）

ANATOMY FOR SCULPTORS

頸部的解剖

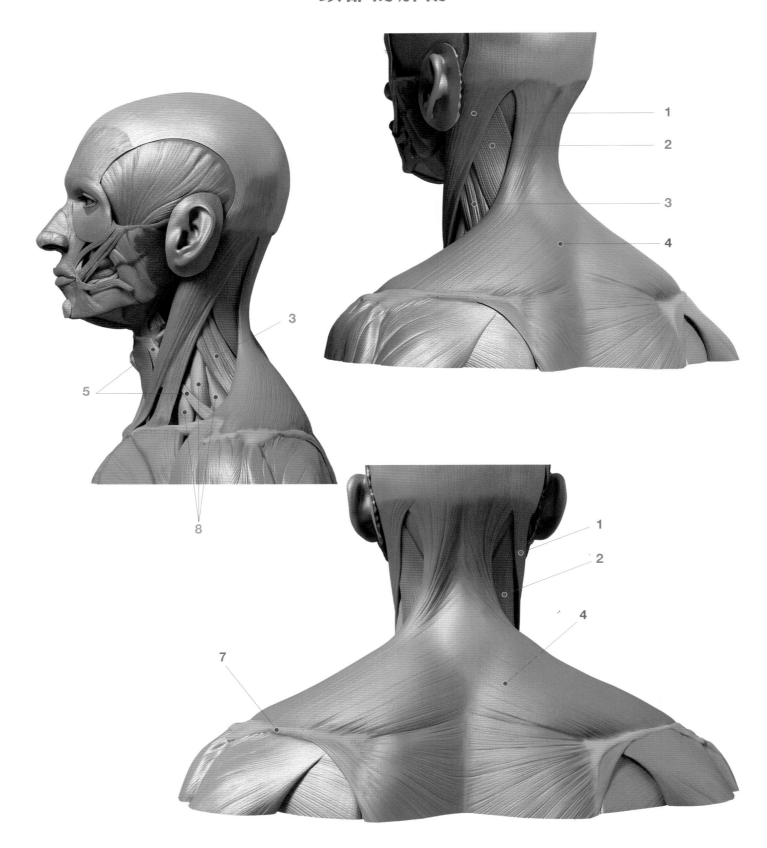

頸部的解剖

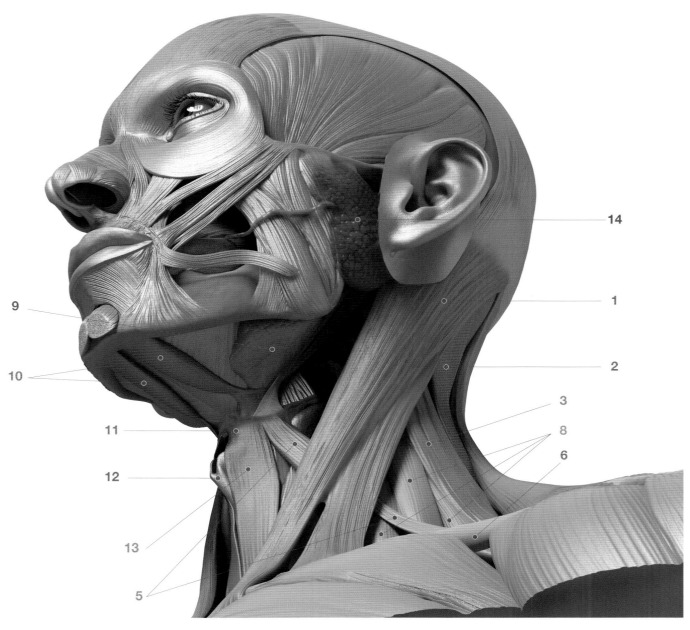

1 胸鎖乳突肌	**8** 斜角肌群
2 頭夾肌	**9** 下頜下腺（唾液腺之一）
3 提肩胛肌	**10** 二腹肌（前腹）
4 斜方肌	**11** 舌骨
5 肩舌骨肌（上下腹）註17	**12** 甲狀軟骨
6 鎖骨	**13** 胸舌骨肌（舌骨下肌群）
7 肩胛骨(肩胛岡)	**14** 腮腺（唾液腺之一）

頸部的解剖

頭頸部的交界帶

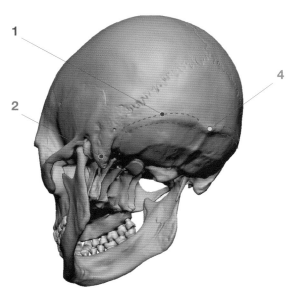

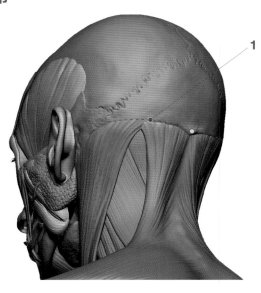

1	枕骨上項線		5	舌骨上頸部
2	顳骨乳突		6	舌骨
3	顱頂腱膜		7	舌骨下頸部
4	枕外隆凸		8	頭頸連接線

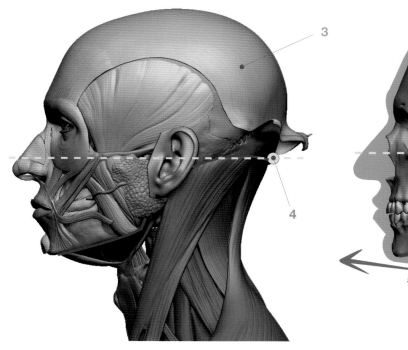

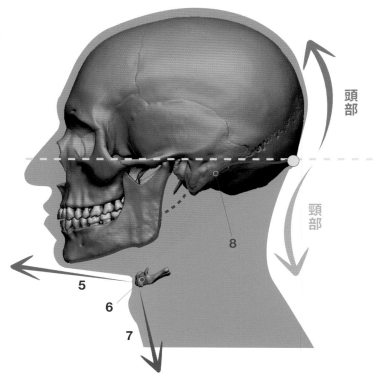

頭部

頸部

頸部的解剖

頭頸部的交界帶

脂肪在頭頸交界處扮演重要的角色。

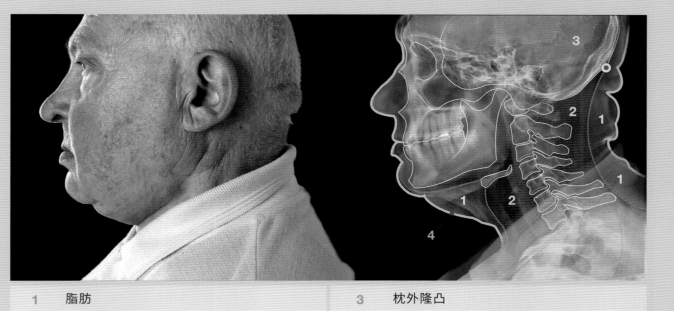

1	脂肪	3	枕外隆凸
2	頸部的肌肉	4	皮膚

唾液腺

腮腺和**下頜下腺**也是頭頸部交界帶構成的一部分，
在頸部的肌肉與下頜骨之間形成柔軟的過渡。

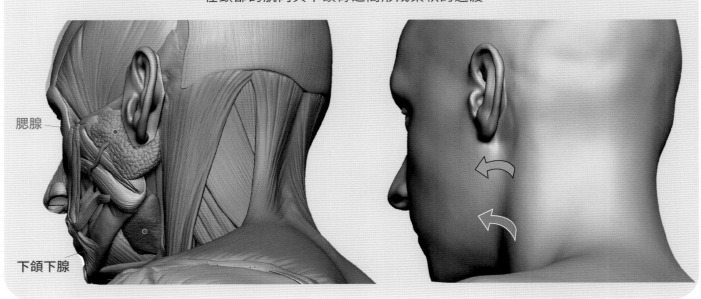

腮腺

下頜下腺

頸部的解剖

頭頸部的主要靜脈

頸部的解剖

頭頸部的主要靜脈

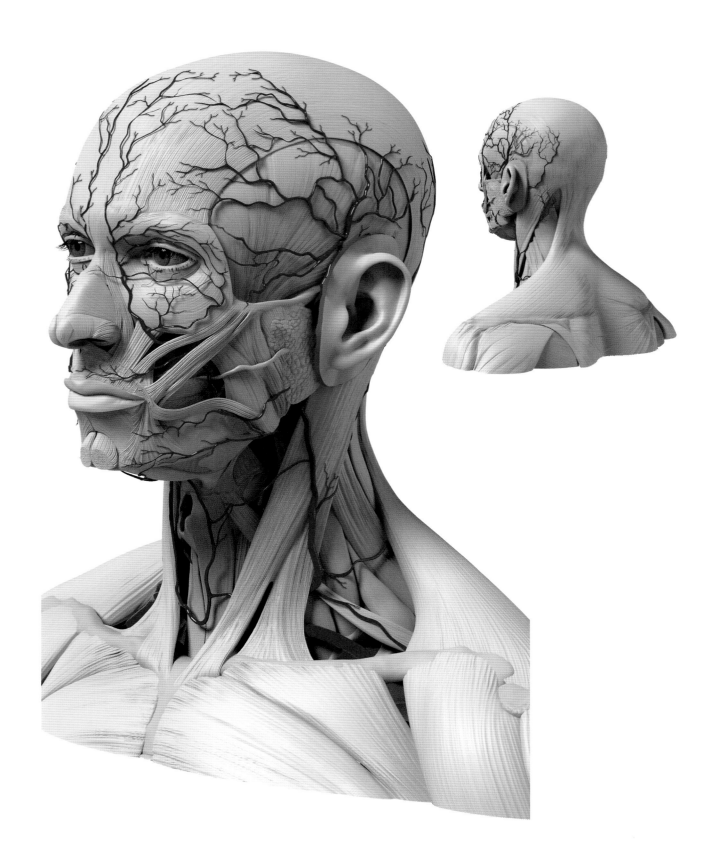

頸部的運動

右旋 左旋

右側彎曲 左側彎曲

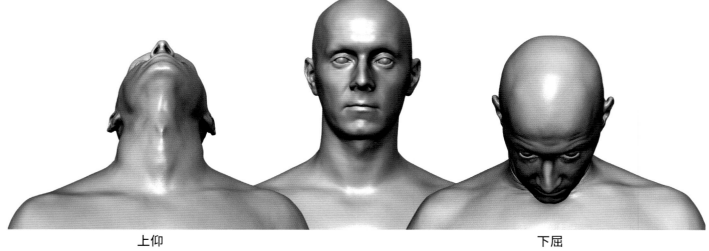

上仰 下屈

頸部的運動

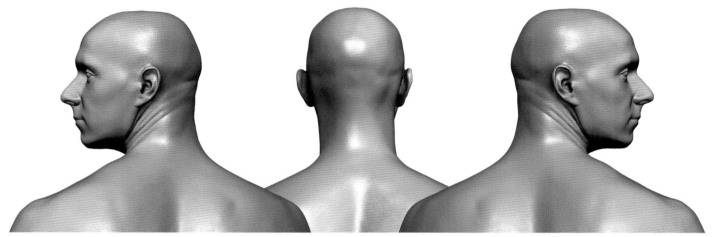

左旋 右旋

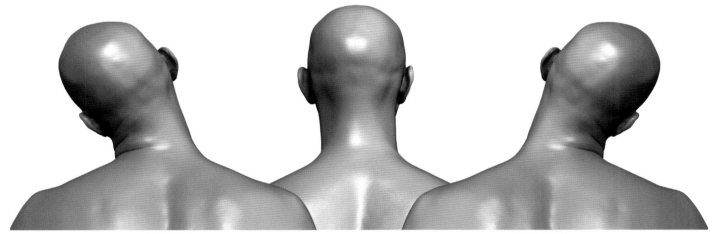

左側彎曲 右側彎曲

上仰 下屈

頸部的運動

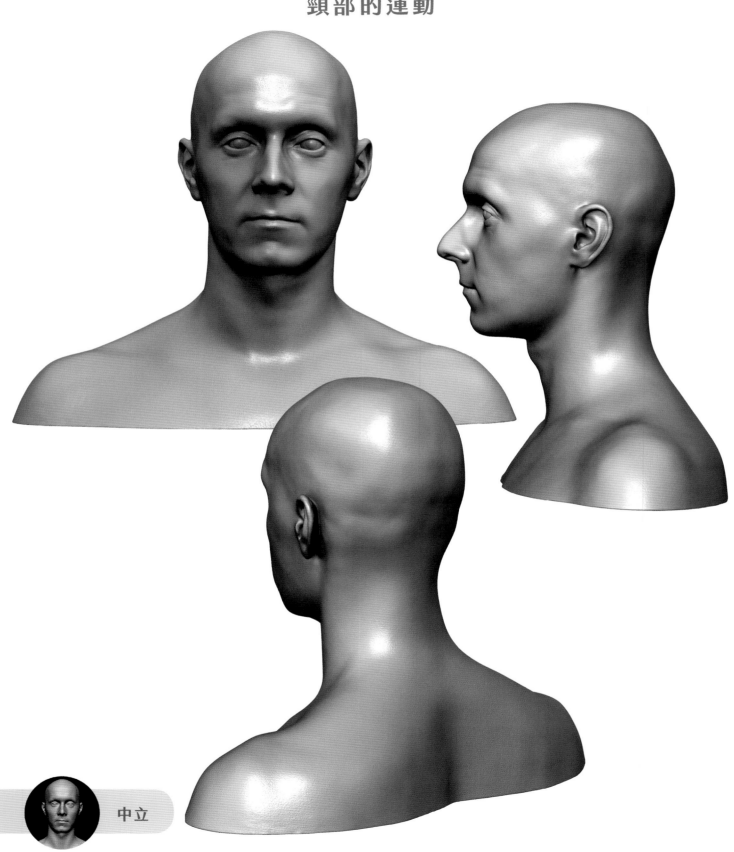

中立

頸部的運動

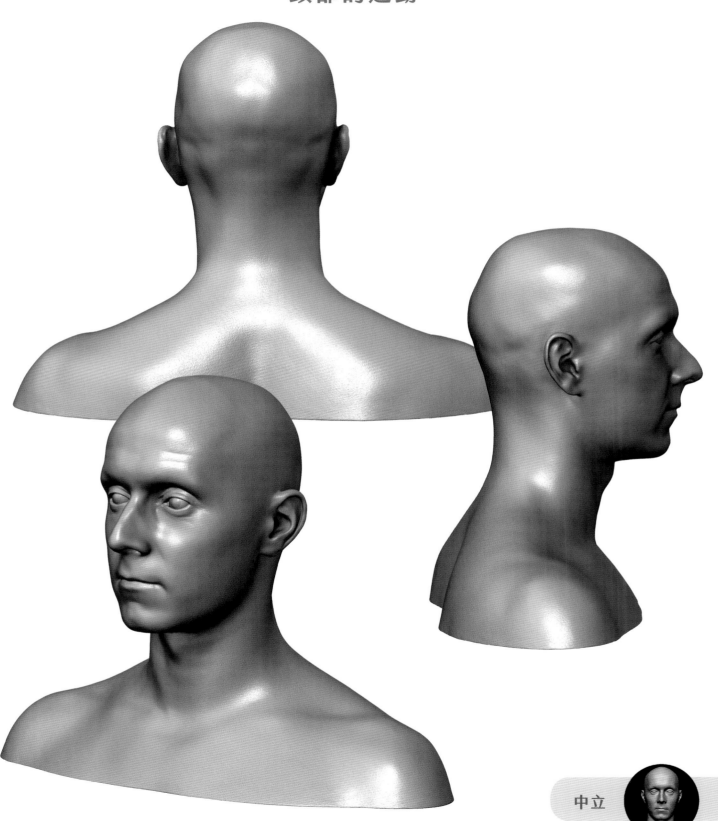

中立

ANATOMY FOR SCULPTORS

頸部的運動

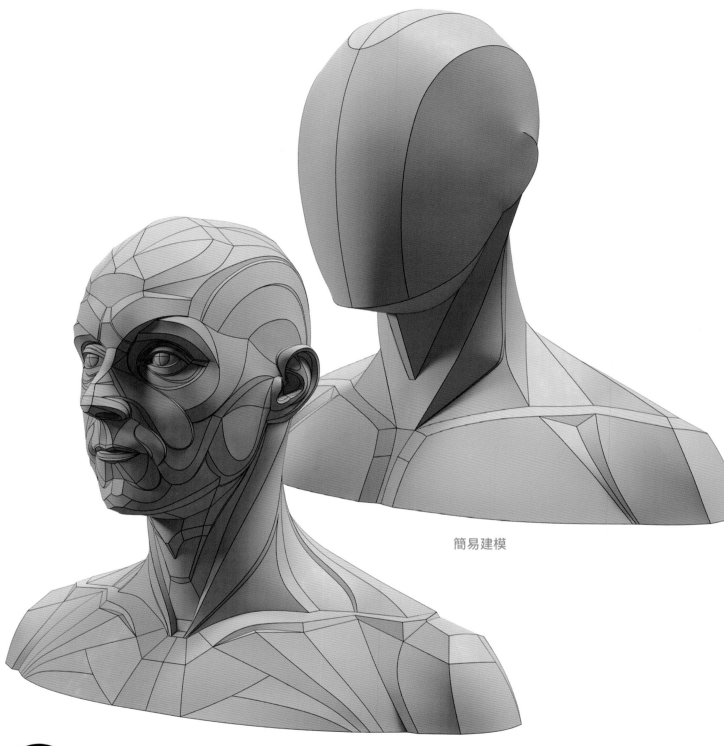

簡易建模

複合建模

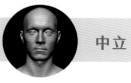

中立

頸部的運動

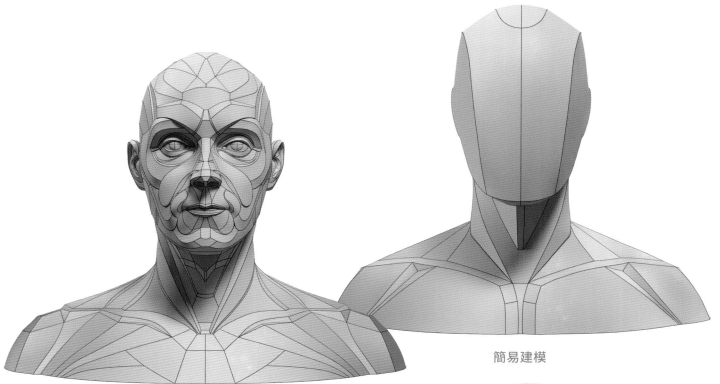

複合建模

簡易建模

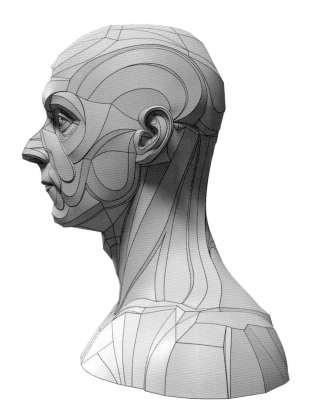

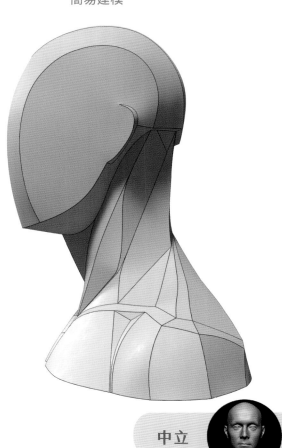

中立

ANATOMY FOR SCULPTORS

頸部的運動

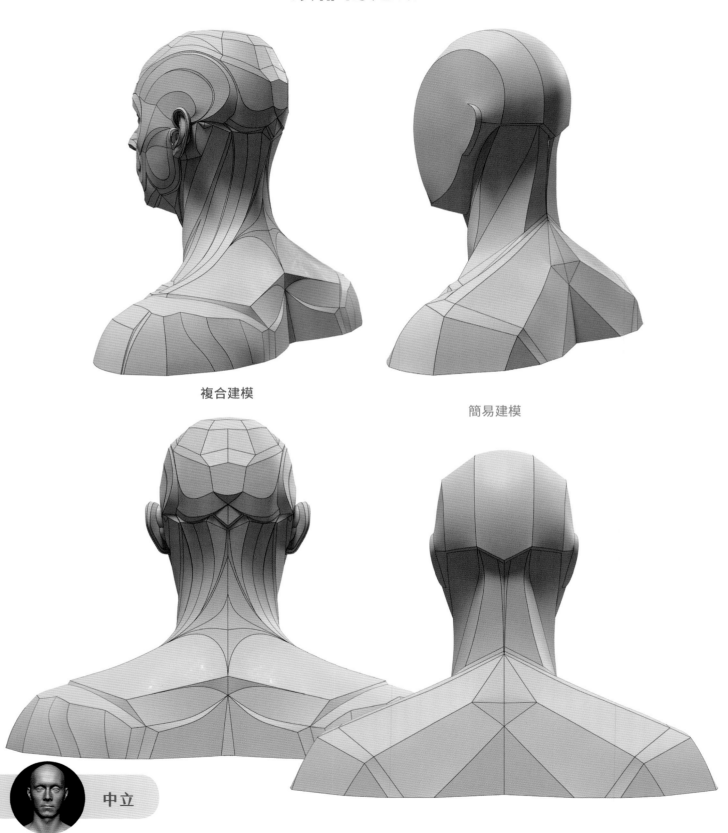

複合建模

簡易建模

中立

頸部的運動

簡易建模

複合建模

中立

ANATOMY FOR SCULPTORS

頸部的解剖

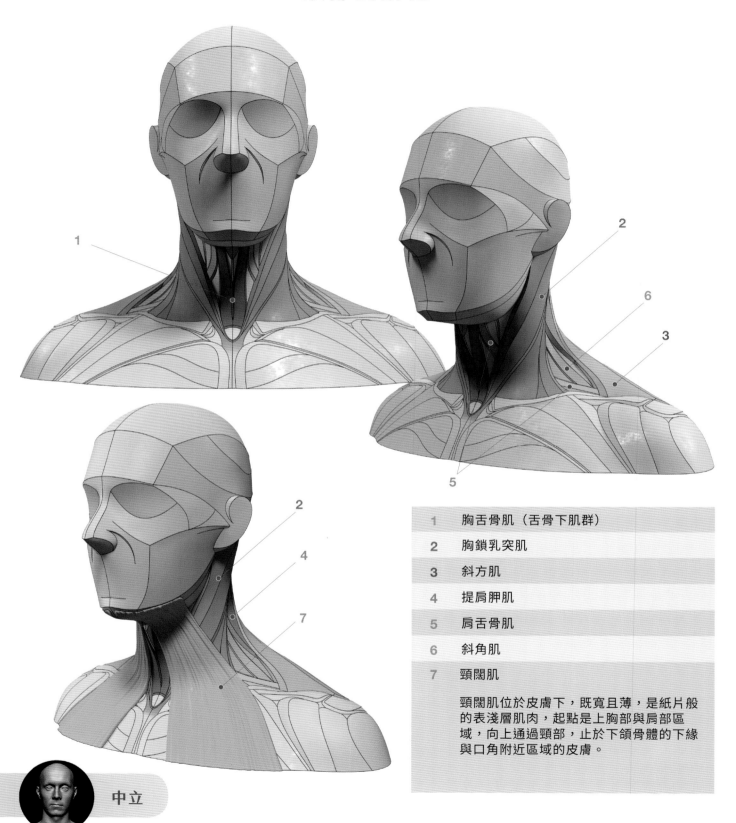

1	胸舌骨肌（舌骨下肌群）
2	胸鎖乳突肌
3	斜方肌
4	提肩胛肌
5	肩舌骨肌
6	斜角肌
7	頸闊肌

頸闊肌位於皮膚下，既寬且薄，是紙片般
的表淺層肌肉，起點是上胸部與肩部區
域，向上通過頸部，止於下頜骨體的下緣
與口角附近區域的皮膚。

中立

頸部的解剖

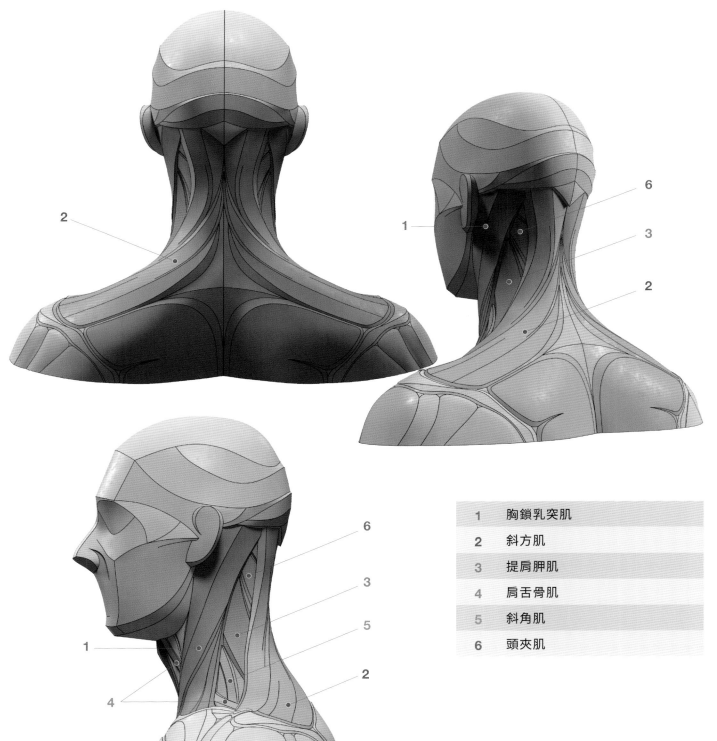

1	胸鎖乳突肌
2	斜方肌
3	提肩胛肌
4	肩舌骨肌
5	斜角肌
6	頭夾肌

中立

頸部的運動

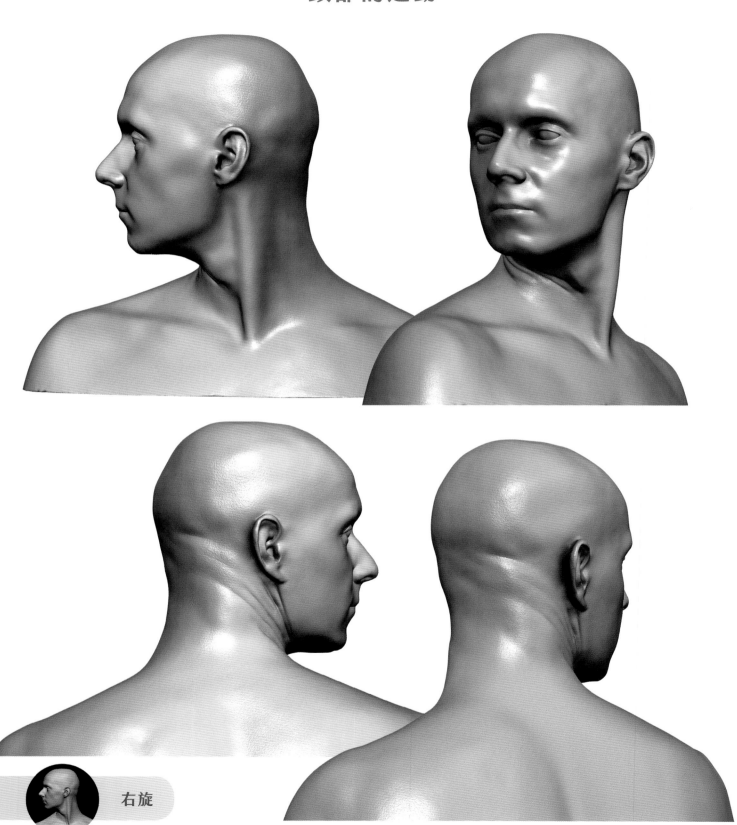

右旋

頸部的運動

右旋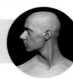

ANATOMY FOR SCULPTORS

頸部的運動

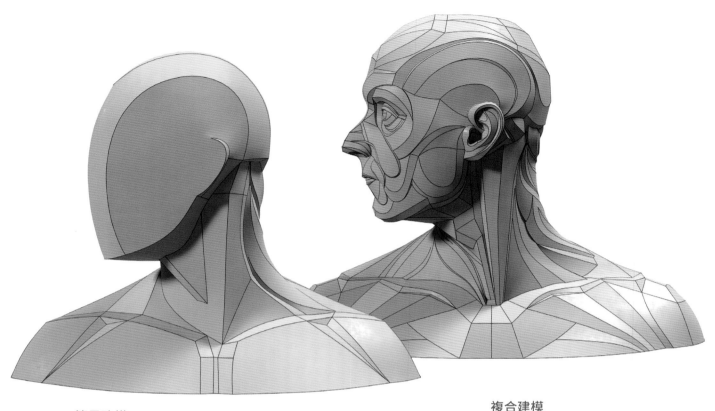

簡易建模 複合建模

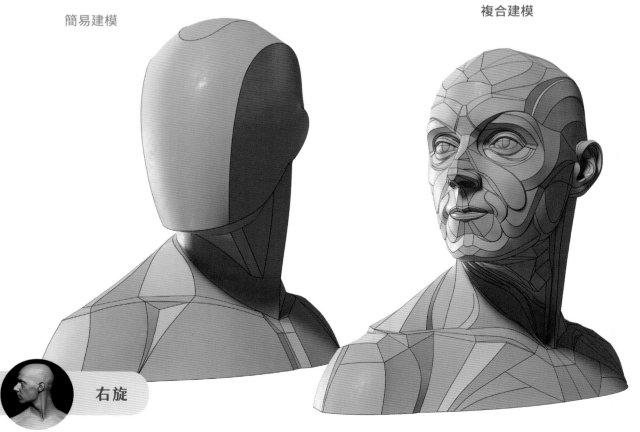

右旋

頸部的運動

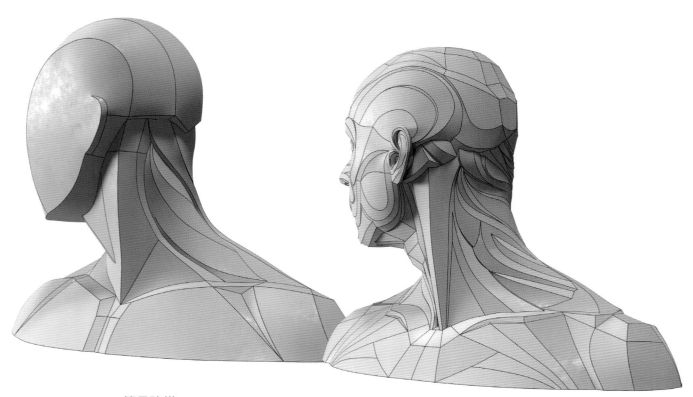

簡易建模

複合建模

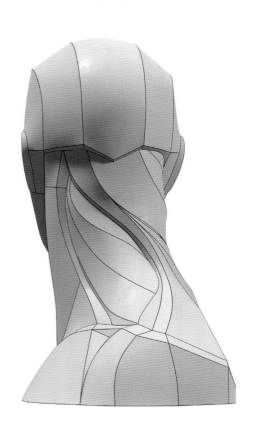

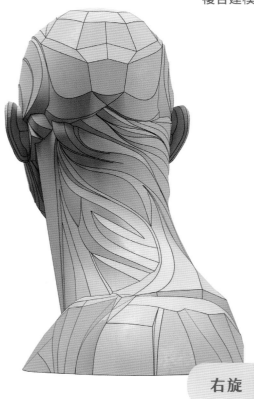

右旋

頸部的運動

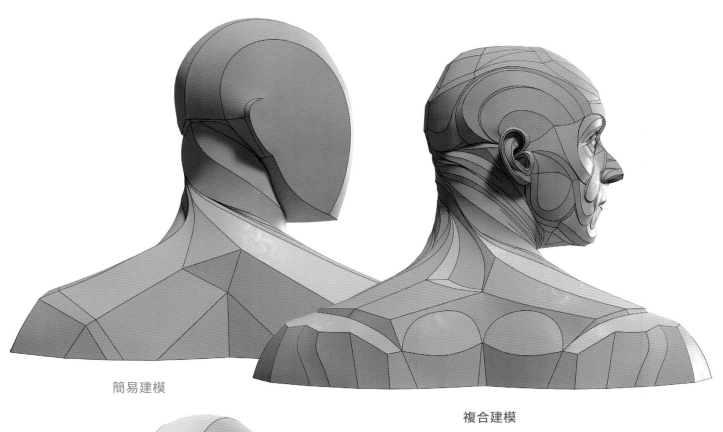

簡易建模

複合建模

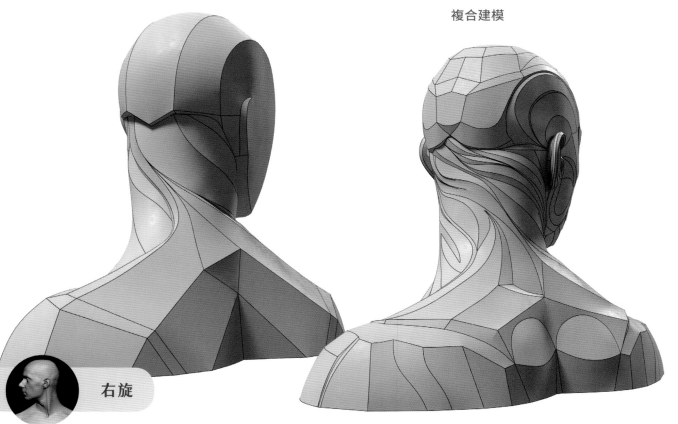

右旋

頸部的運動

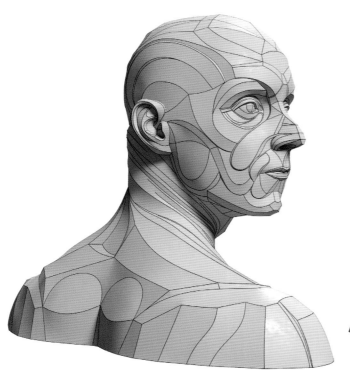

複合建模

簡易建模

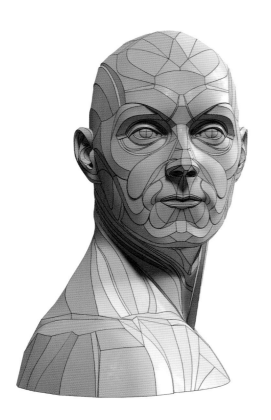

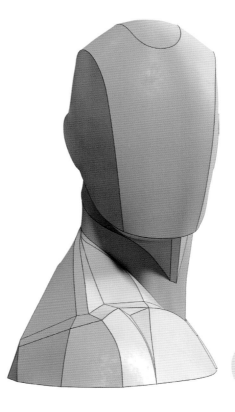

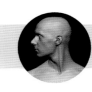

右旋

ANATOMY FOR SCULPTORS

頸部的運動

解剖

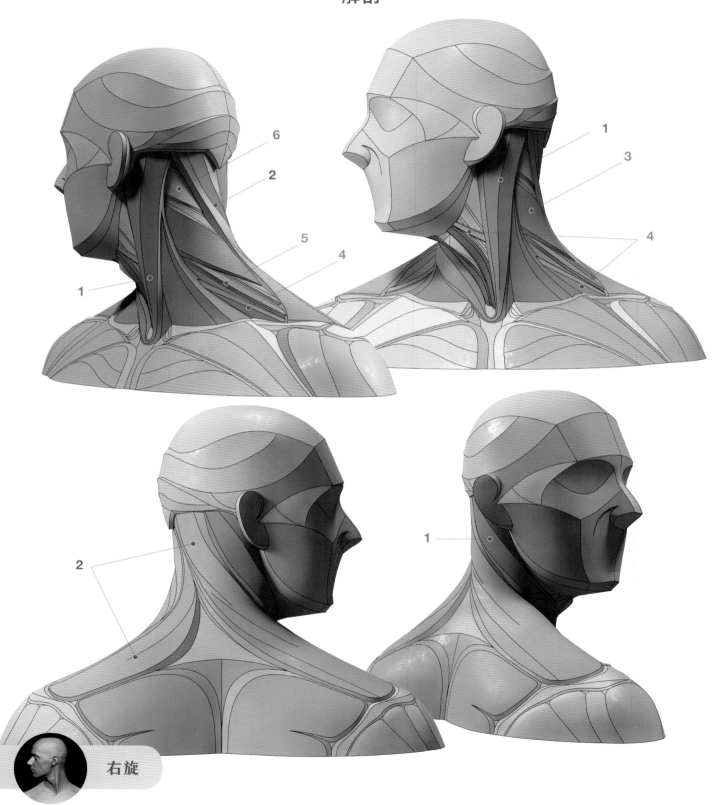

右旋

頸部的運動

解剖

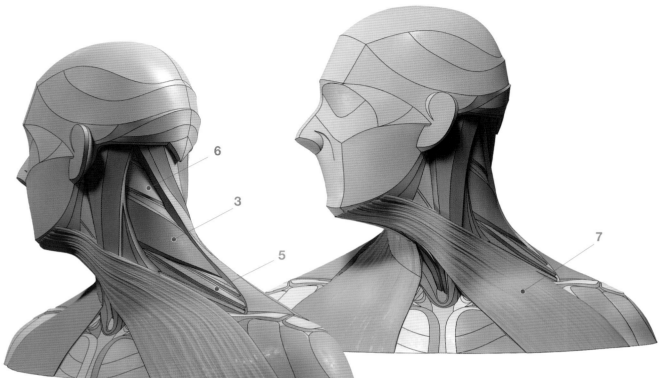

1	胸鎖乳突肌
2	斜方肌
3	提肩胛肌
4	肩舌骨肌
5	斜角肌
6	頭夾肌
7	頸闊肌

頸闊肌位於皮膚下，既寬且薄，是紙片般的表淺層肌肉，起點在上胸部與肩部區域，向上通過頸部，止於下頜骨體的下緣與口角附近區域的皮膚。

右旋

頸部的運動

解剖

頭部旋轉時，在轉動方向那一側的頸部**頸後三角(1)**會被**胸鎖乳突肌(2)**與**斜方肌(3)**所擠壓。

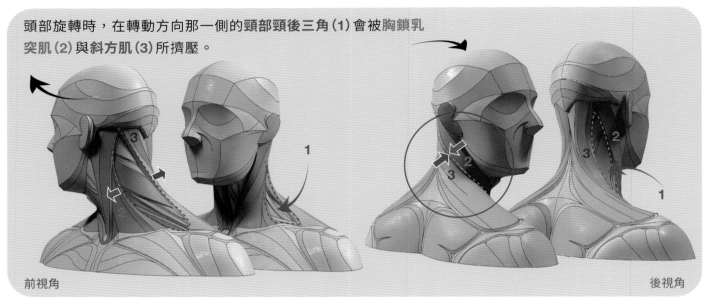

前視角　　　　　　　　　　　　　　　　　　　　後視角

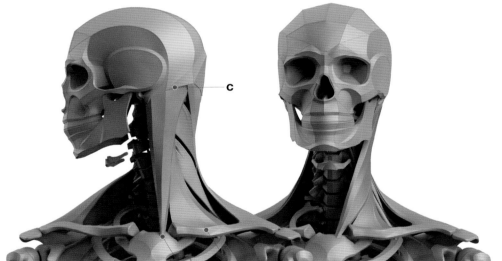

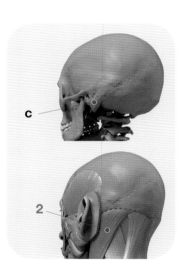

胸鎖乳突肌(2) 的起端有兩個位置：
胸骨柄(a) 和**鎖骨內側端**[註18]**(b)**，斜斜地橫過頸部的側面，並止於顱骨的**顳骨乳突(c)**。

右旋

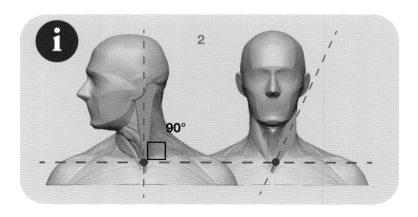

90°

頸部的運動

解剖

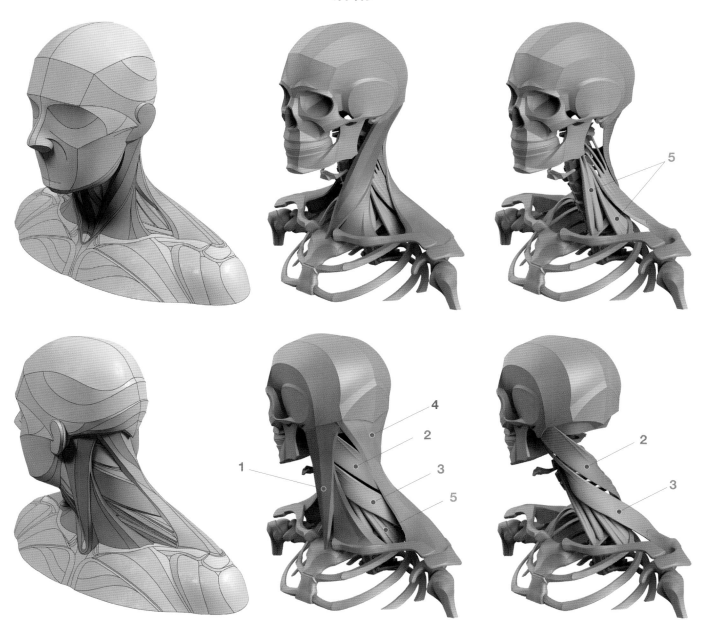

1	胸鎖乳突肌
2	頭夾肌
3	提肩胛肌
4	斜方肌
5	斜角肌

右旋

頸部的運動

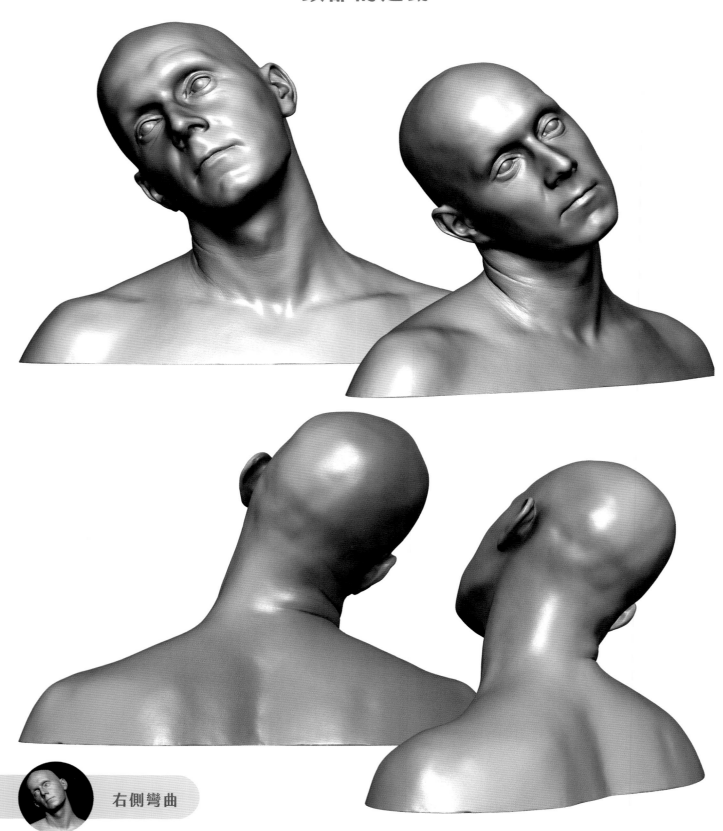

右側彎曲

頸部的運動

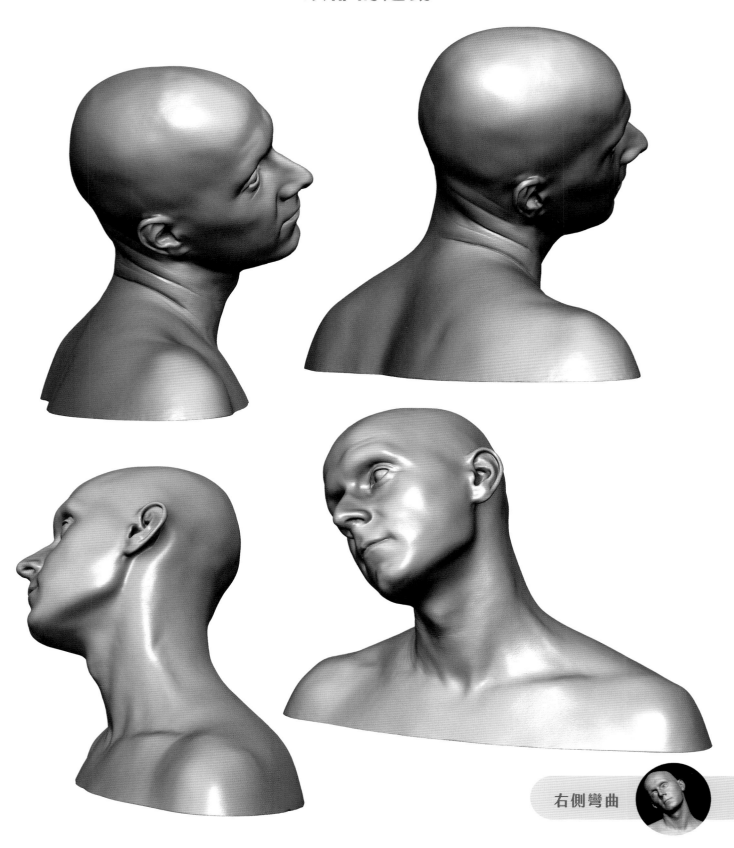

右側彎曲

ANATOMY FOR SCULPTORS

頸部的運動

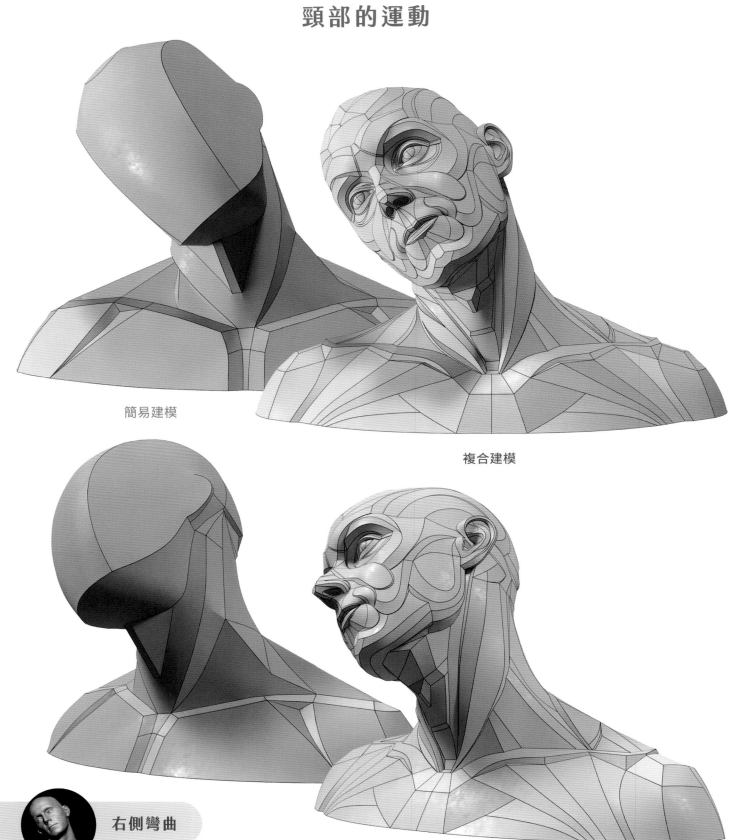

簡易建模

複合建模

右側彎曲

頸部的運動

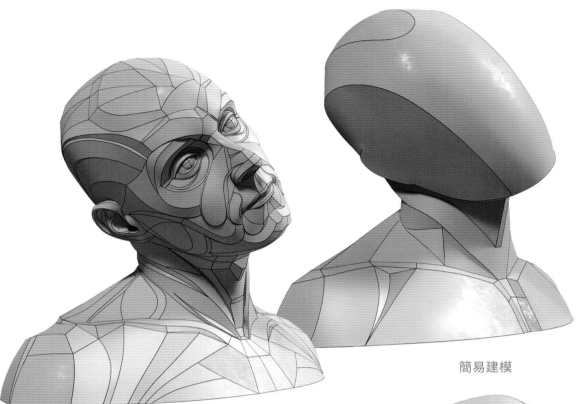

簡易建模

複合建模

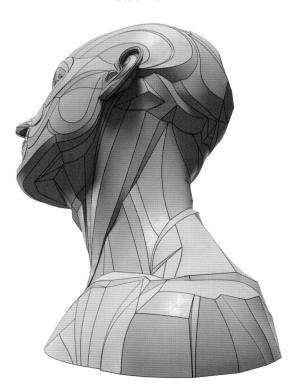

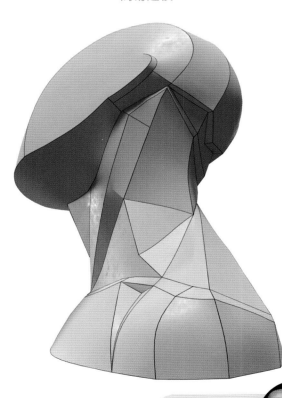

右側彎曲

頸部的運動

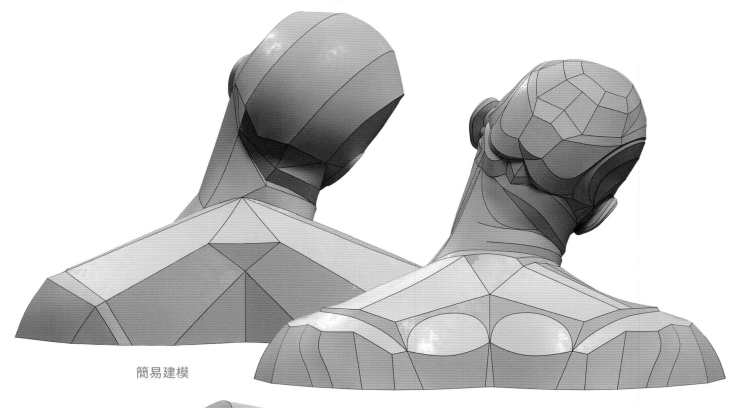

簡易建模

複合建模

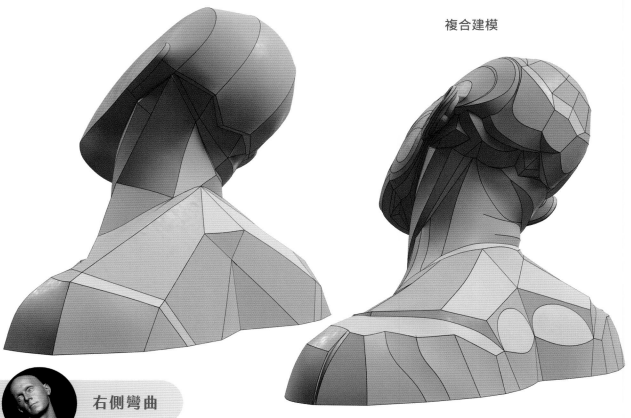

右側彎曲

頸部的運動

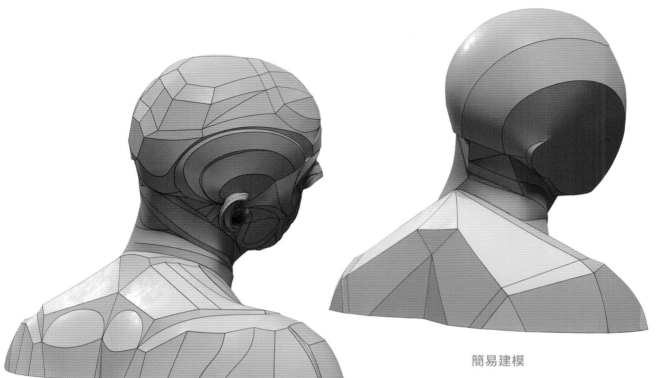

簡易建模

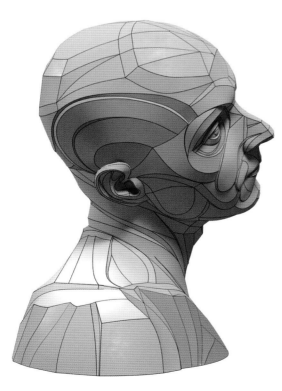

複合建模

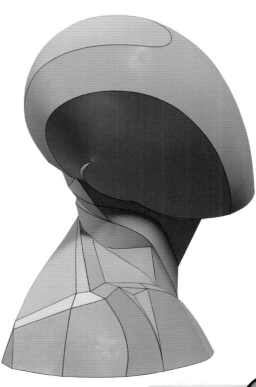

右側彎曲

頸部的運動

解剖

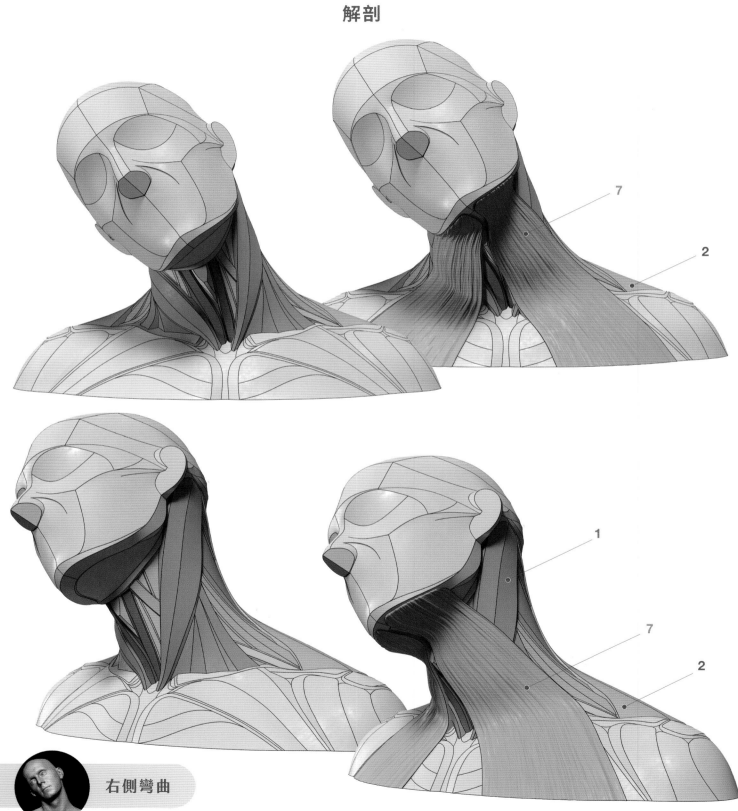

右側彎曲

頸部的運動
解剖

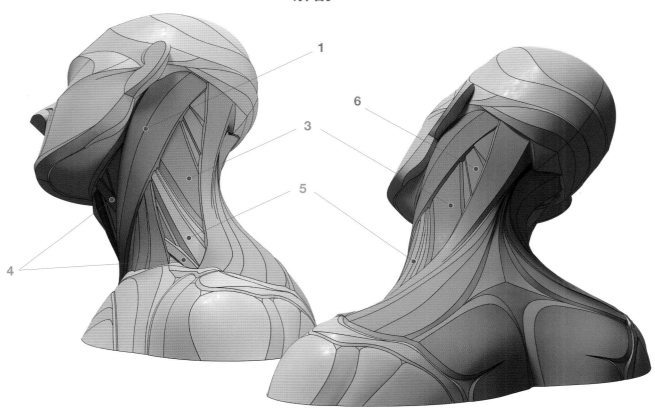

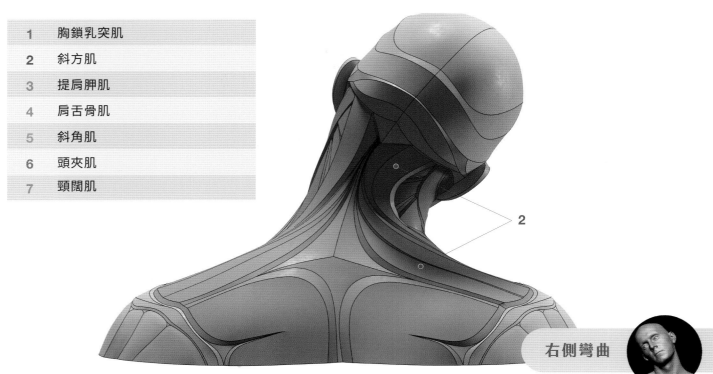

1	胸鎖乳突肌
2	斜方肌
3	提肩胛肌
4	肩舌骨肌
5	斜角肌
6	頭夾肌
7	頸闊肌

右側彎曲

ANATOMY FOR SCULPTORS

頸部的運動
解剖

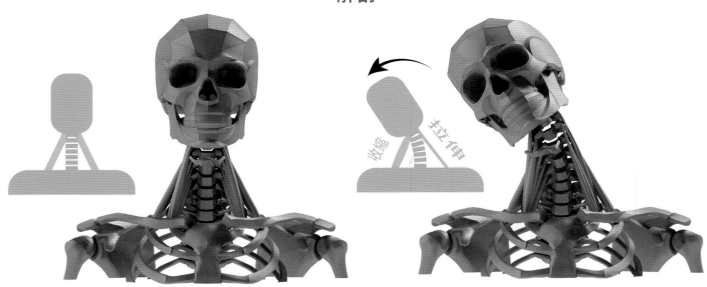

斜角肌是每組三對的肌肉，位於頸部兩側，左右各一組。可以把它們想像成固定船桅的傾斜纜繩，以相似的方式連結頸椎與肋骨。這些肌肉主要的功能是令頸部屈曲、側向屈曲與旋轉，並作為輔助肌參與呼吸。

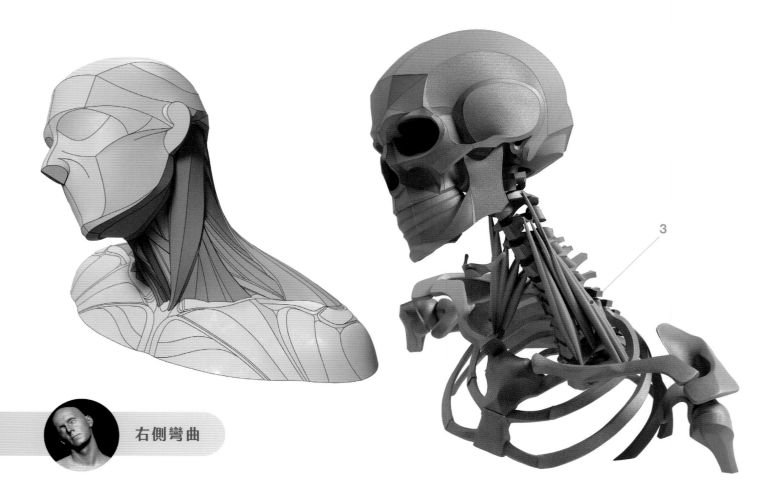

右側彎曲

頸部的運動

解剖

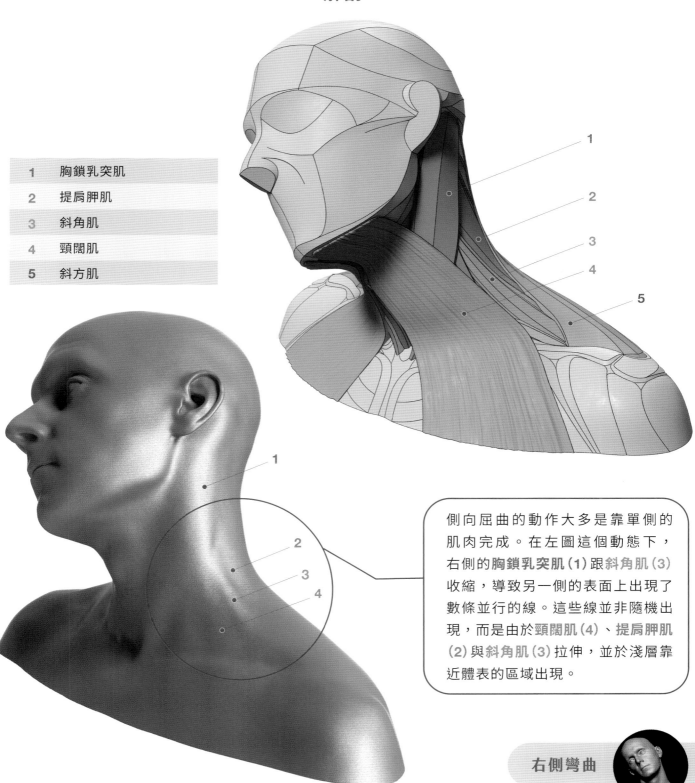

1	胸鎖乳突肌
2	提肩胛肌
3	斜角肌
4	頸闊肌
5	斜方肌

側向屈曲的動作大多是靠單側的肌肉完成。在左圖這個動態下，右側的**胸鎖乳突肌(1)**跟**斜角肌(3)**收縮，導致另一側的表面上出現了數條並行的線。這些線並非隨機出現，而是由於**頸闊肌(4)**、**提肩胛肌(2)**與**斜角肌(3)**拉伸，並於淺層靠近體表的區域出現。

右側彎曲

ANATOMY FOR SCULPTORS

頸部的運動

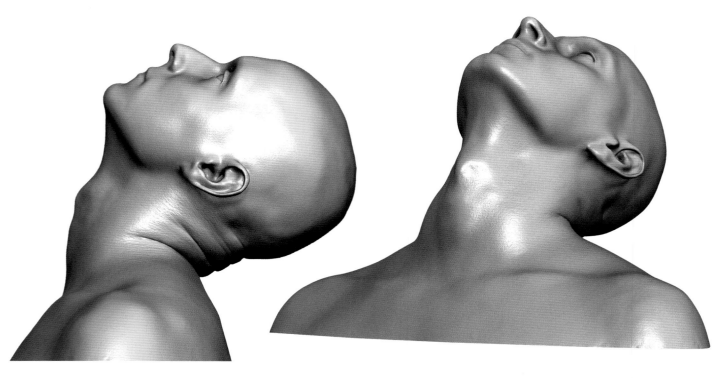

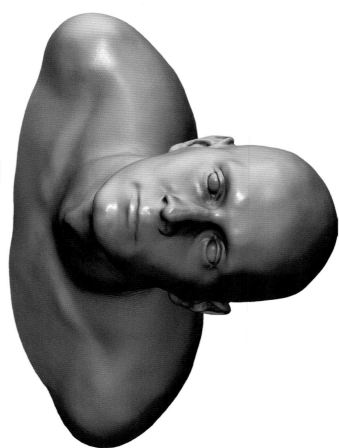

上仰

頸部的運動

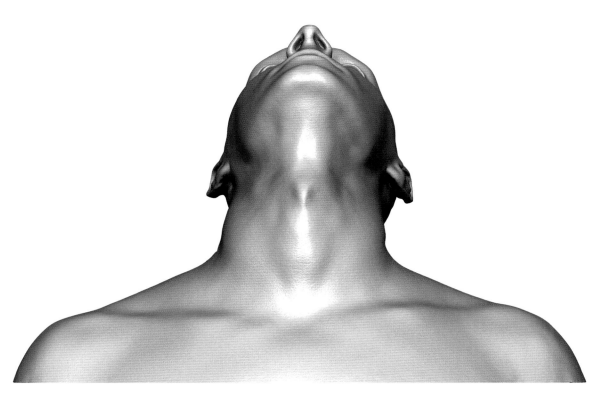

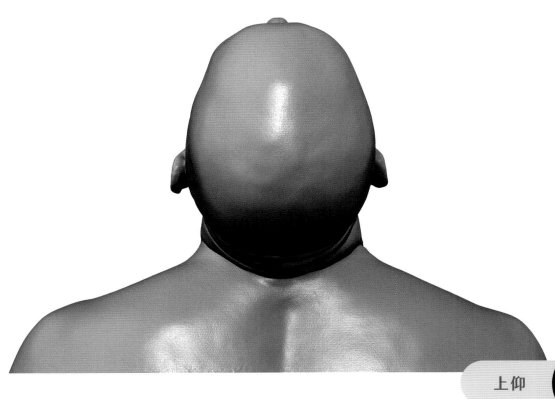

上仰

ANATOMY FOR SCULPTORS

頸部的運動

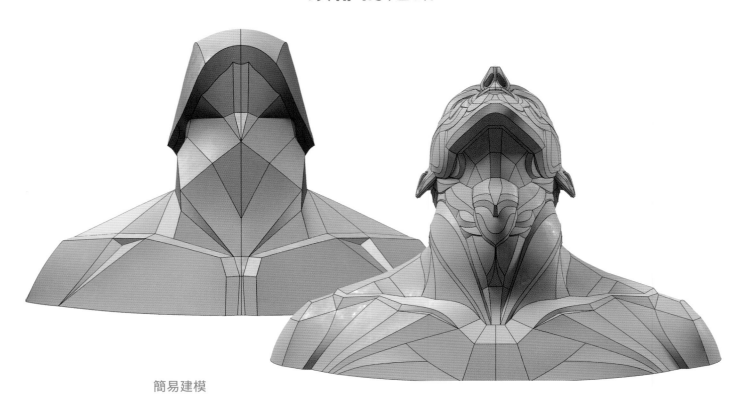

簡易建模

複合建模

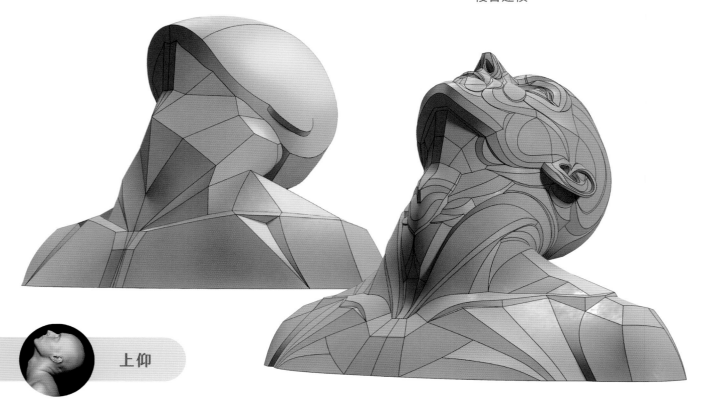

上仰

頸部的運動

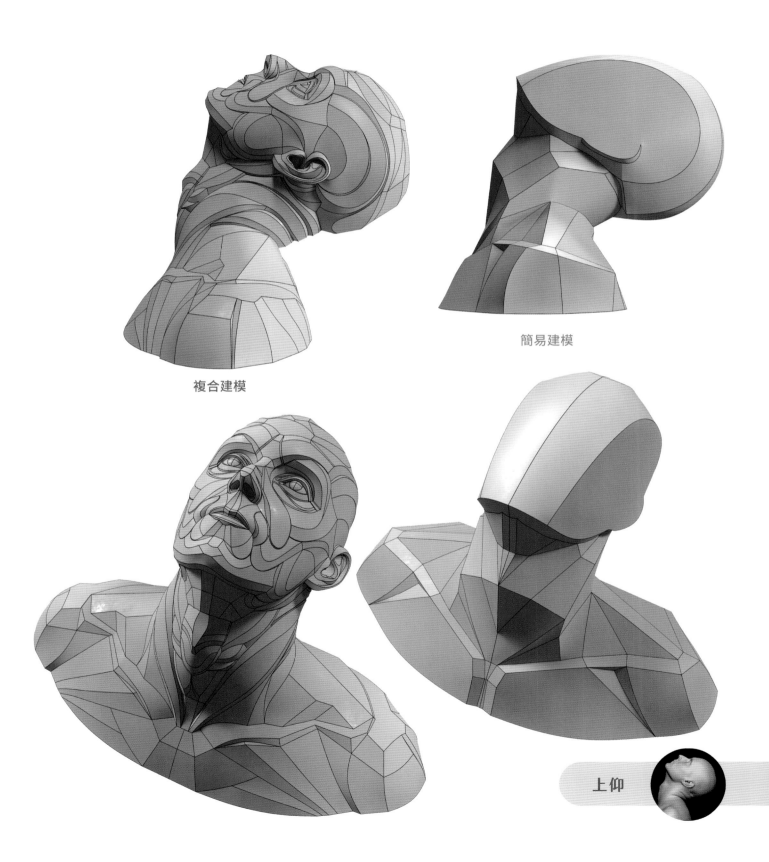

複合建模

簡易建模

上仰

ANATOMY FOR SCULPTORS

頸部的運動

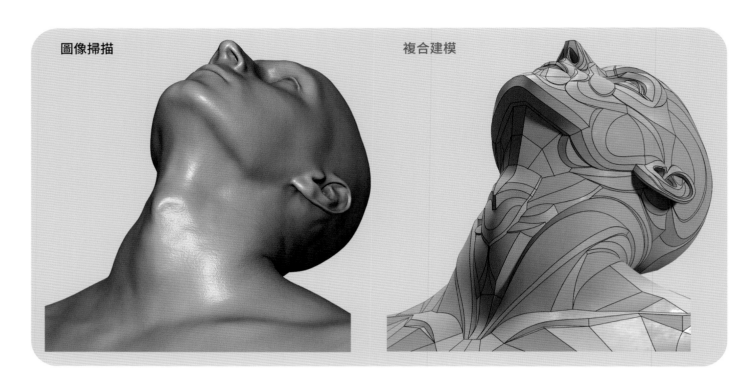

圖像掃描　　　　　　　　　　複合建模

簡易建模

複合建模

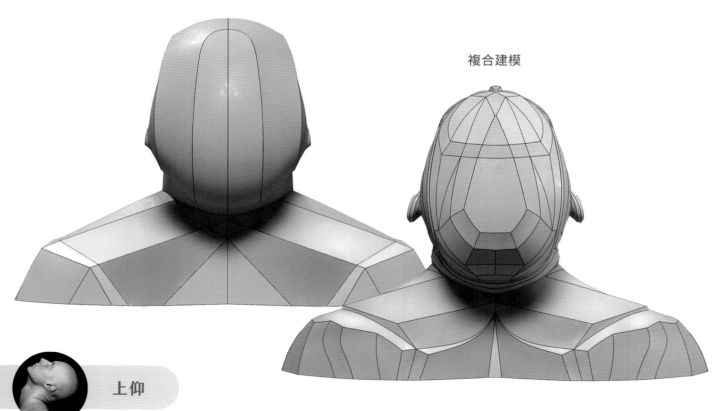

上仰

頸部的運動

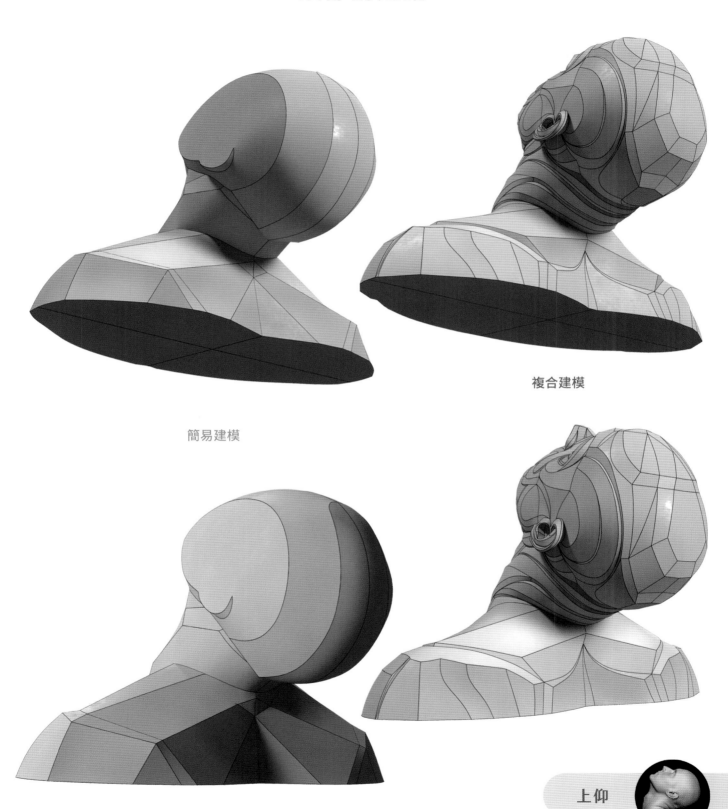

複合建模

簡易建模

上仰

ANATOMY FOR SCULPTORS

頸部的運動

解剖

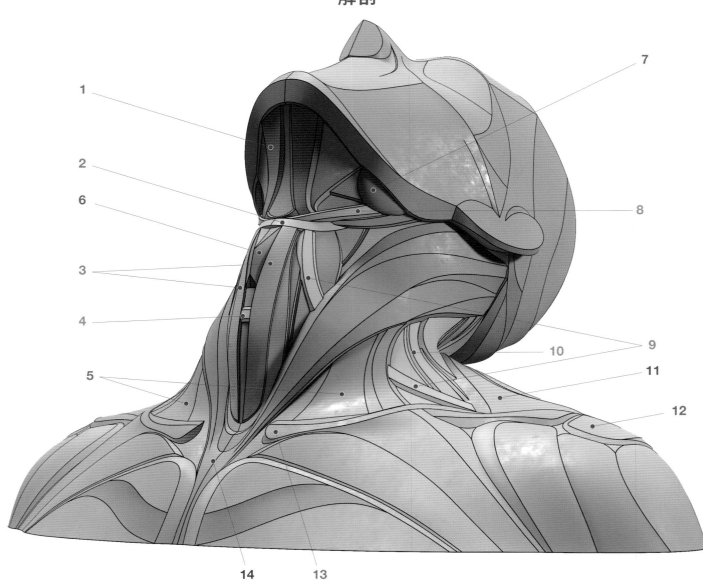

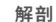
上仰

1	二腹肌	8	莖舌骨肌	
2	舌骨	9	肩舌骨肌	
3	胸舌骨肌（舌骨下肌群）註19	10	斜角肌	
4	環狀軟骨	11	斜方肌	
5	胸鎖乳突肌	12	肩胛骨	
6	甲狀軟骨	13	鎖骨	
7	下頜下腺	14	胸骨（胸骨柄）	

頸部的運動

解剖

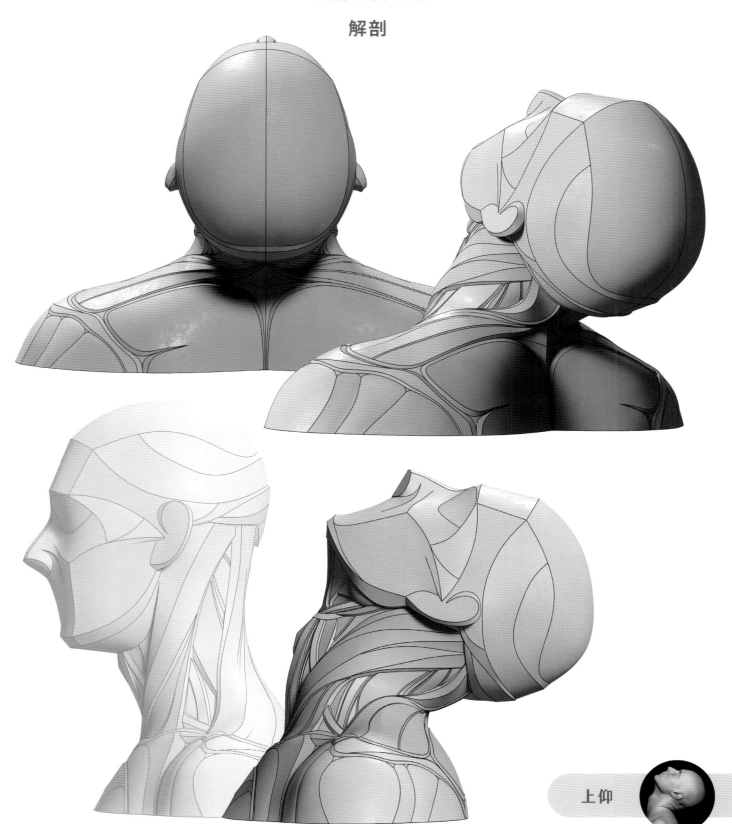

上仰

ANATOMY FOR SCULPTORS

頸部的運動

解剖

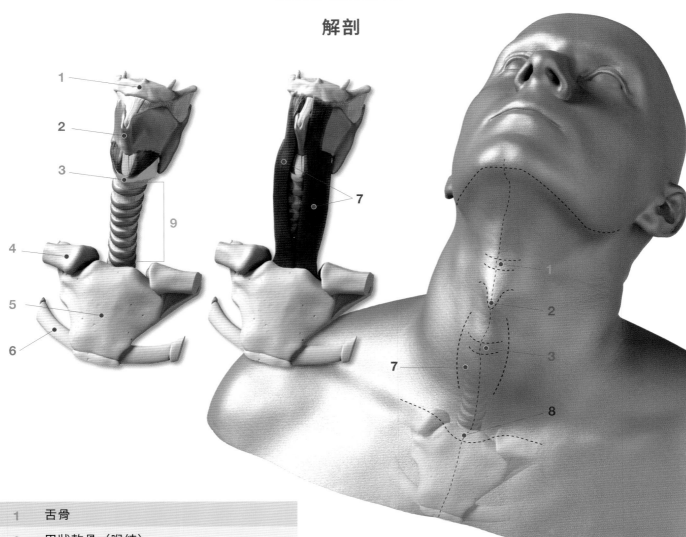

1	舌骨
2	甲狀軟骨（喉結）
3	環狀軟骨
4	鎖骨
5	胸骨柄（胸骨）
6	第二肋
7	胸舌骨肌（舌骨下肌群）
8	頸窩（胸骨的頸靜脈切跡）
9	氣管

 上仰

頸部的運動

解剖

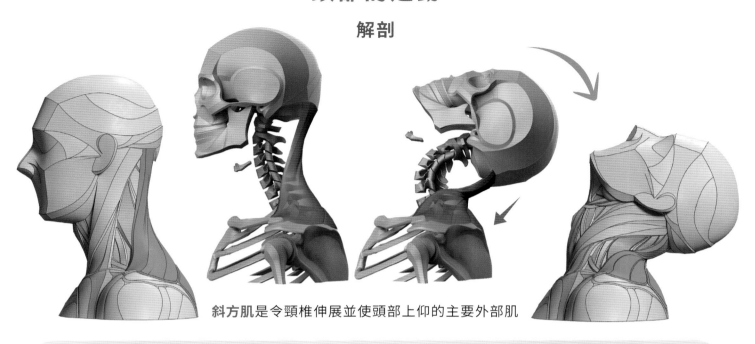

斜方肌是令頸椎伸展並使頭部上仰的主要外部肌

頸椎（第3椎到第7椎）的椎體有點像圓形的盒子，椎體的後方為椎弓，從椎弓的中線延伸出的部分為棘突（形似手指的突出部分），和其他脊椎骨相比，頸椎的棘突相對較短，當頭部上仰幅度到達最大時，棘突的尖端會被同時壓縮在一起，因此外型被設計成能夠互相配合。頸椎前面的前縱韌帶與後面的棘突限制了頸部的伸展範圍。

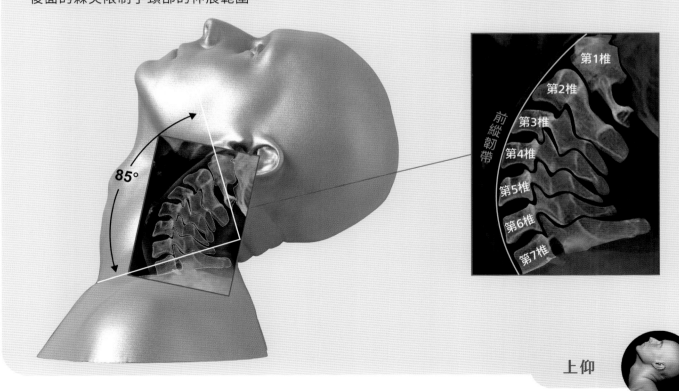

85°

前縱韌帶

第1椎
第2椎
第3椎
第4椎
第5椎
第6椎
第7椎

上仰

ANATOMY FOR SCULPTORS

頸部的運動

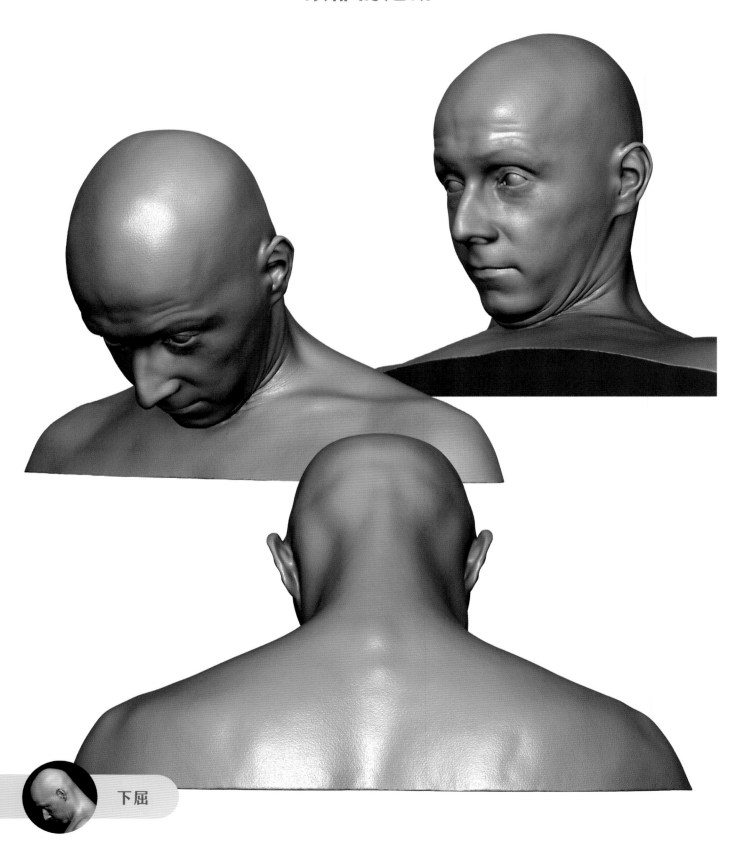

下屈

頸部的運動

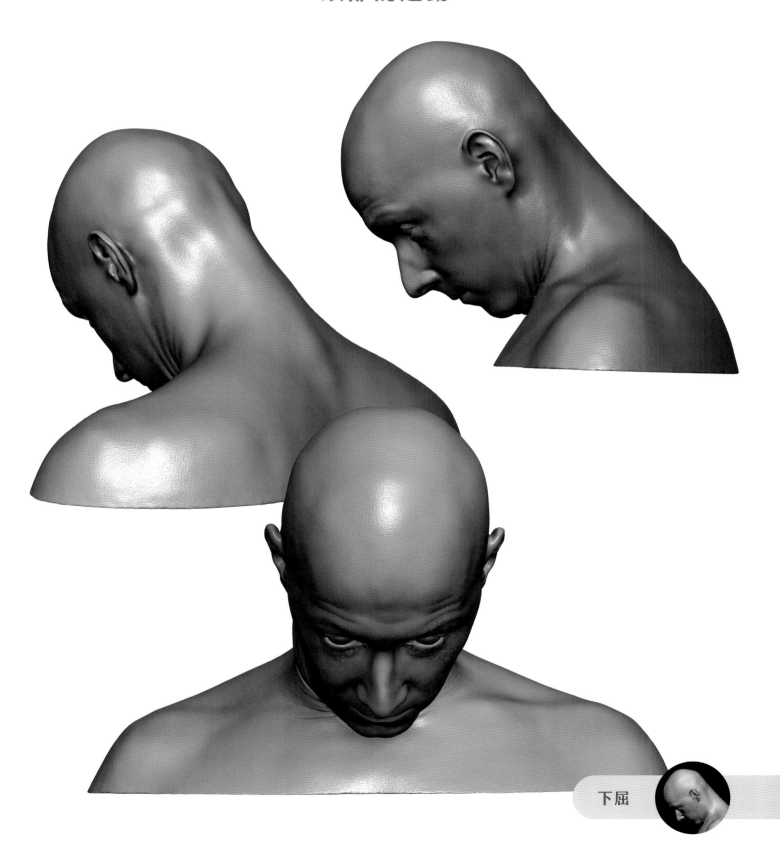

下屈

ANATOMY FOR SCULPTORS

頸部的運動

簡易建模

複合建模

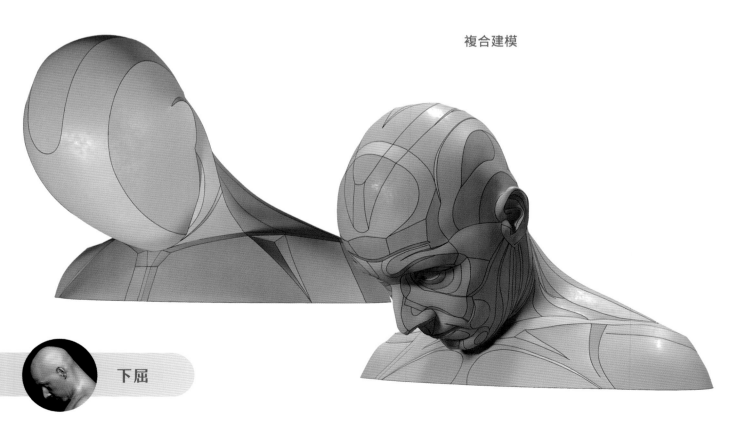

下屈

頸部的運動

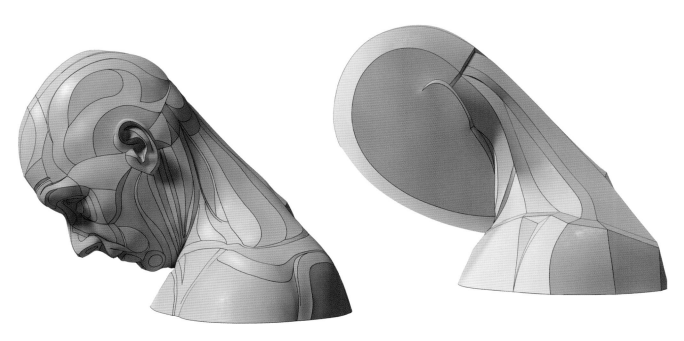

簡易建模

複合建模

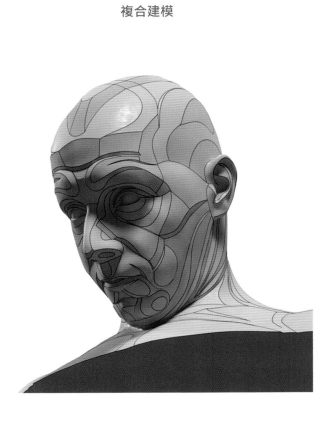

下屈

頸部的運動

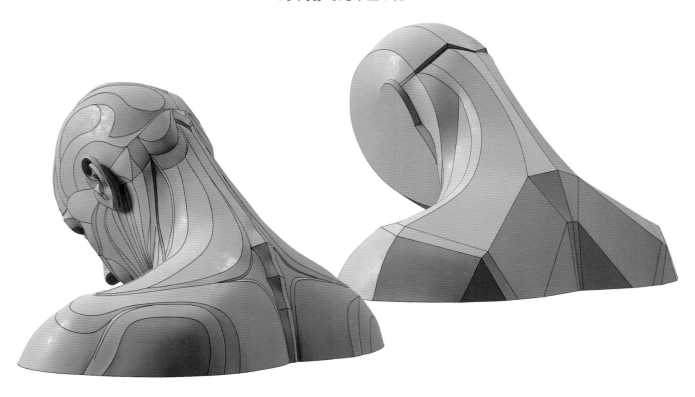

複合建模

簡易建模

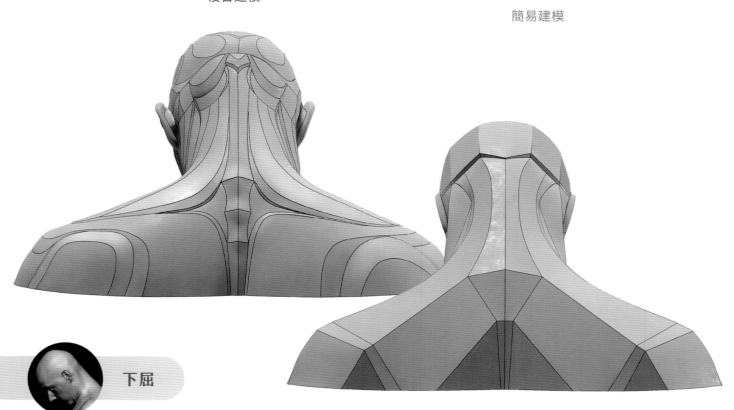

下屈

頸部的運動

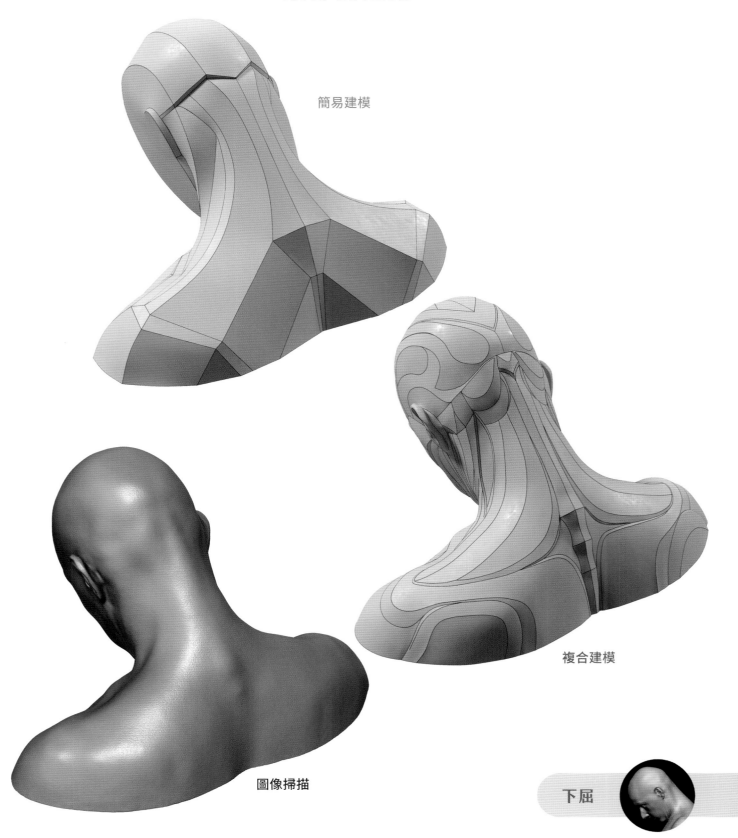

簡易建模

複合建模

圖像掃描

下屈

頸部的運動

解剖

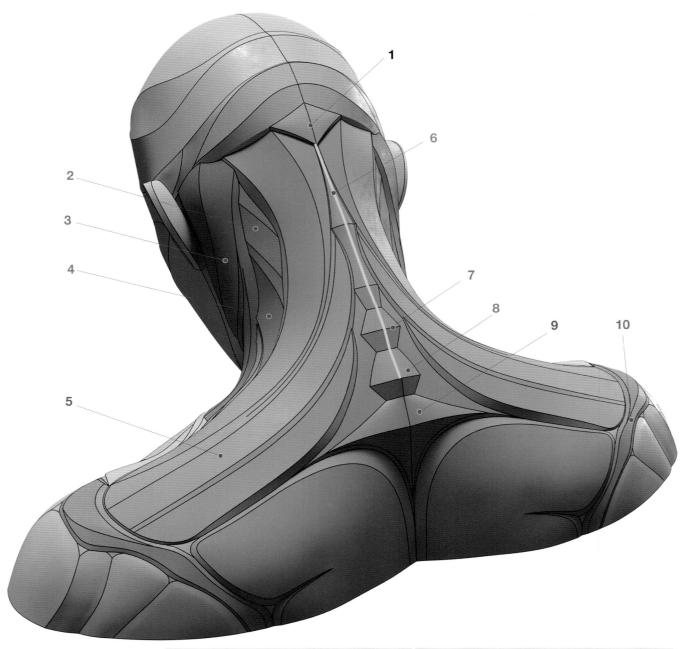

下屈

1	枕外隆凸		6	項韌帶
2	頭夾肌		7	第六頸椎
3	胸鎖乳突肌		8	第七頸椎
4	提肩胛肌		9	第一胸椎
5	斜方肌		10	肩胛骨

頸部的運動

解剖

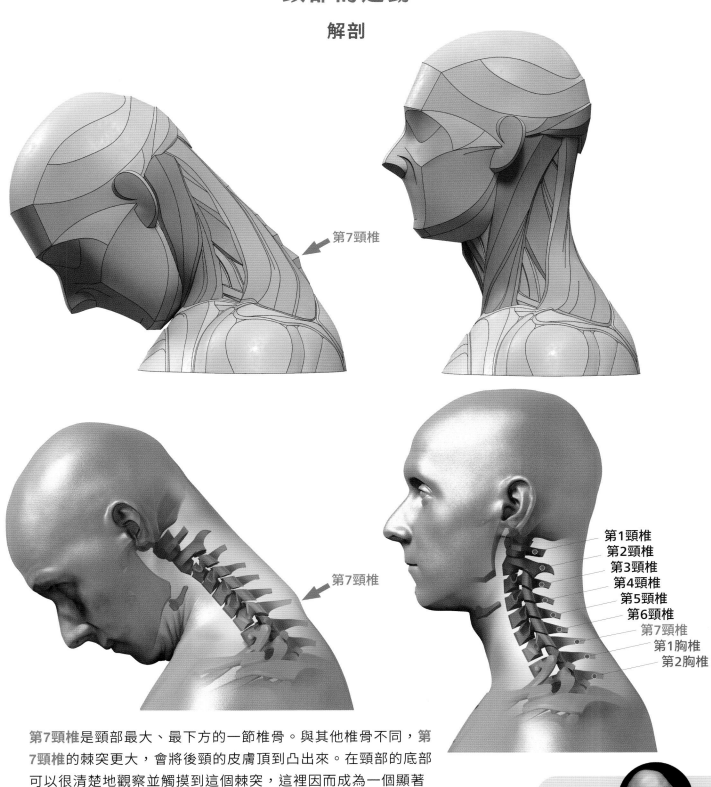

第7頸椎

第7頸椎

第1頸椎
第2頸椎
第3頸椎
第4頸椎
第5頸椎
第6頸椎
第7頸椎
第1胸椎
第2胸椎

第7頸椎是頸部最大、最下方的一節椎骨。與其他椎骨不同，**第7頸椎**的棘突更大，會將後頸的皮膚頂到凸出來。在頸部的底部可以很清楚地觀察並觸摸到這個棘突，這裡因而成為一個顯著的骨點，**第7頸椎**也因此又稱為「隆椎」。

下屈

頸部的運動

解剖

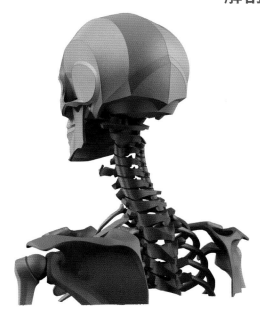

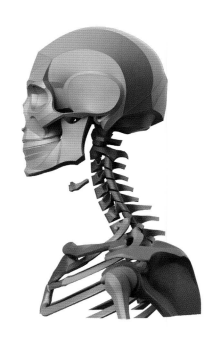

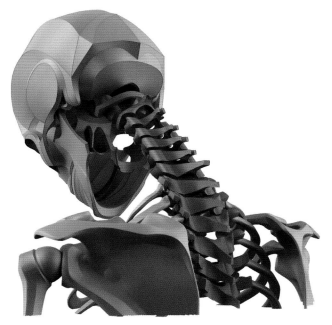

下屈

項韌帶

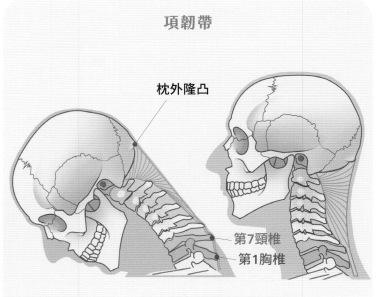

枕外隆凸

第7頸椎
第1胸椎

項韌帶是自**枕外隆凸**延伸到**第7頸椎**的一塊堅固的纖維組織[註20]，功能是防止頭部和頸部過度屈曲，並為斜方肌、頭夾肌等鄰近的肌肉提供附著面。

頸部的運動

解剖

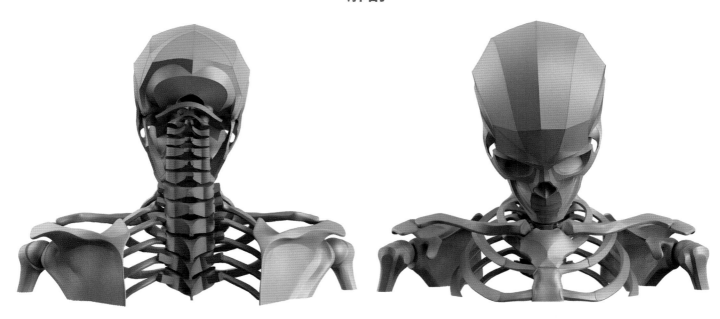

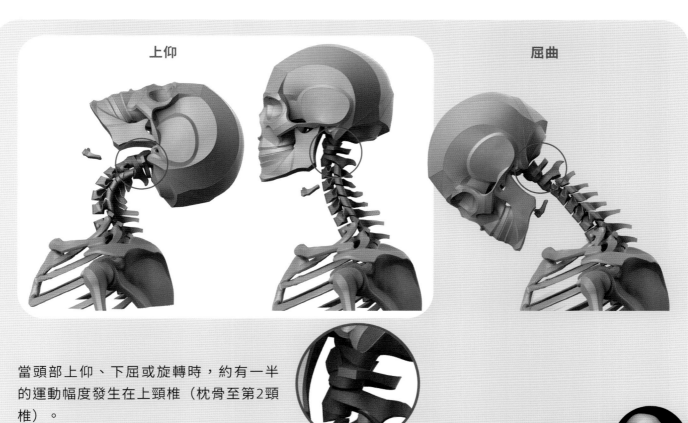

上仰

屈曲

當頭部上仰、下屈或旋轉時,約有一半的運動幅度發生在上頸椎(枕骨至第2頸椎)。

下屈

女性與男性的頸部差異

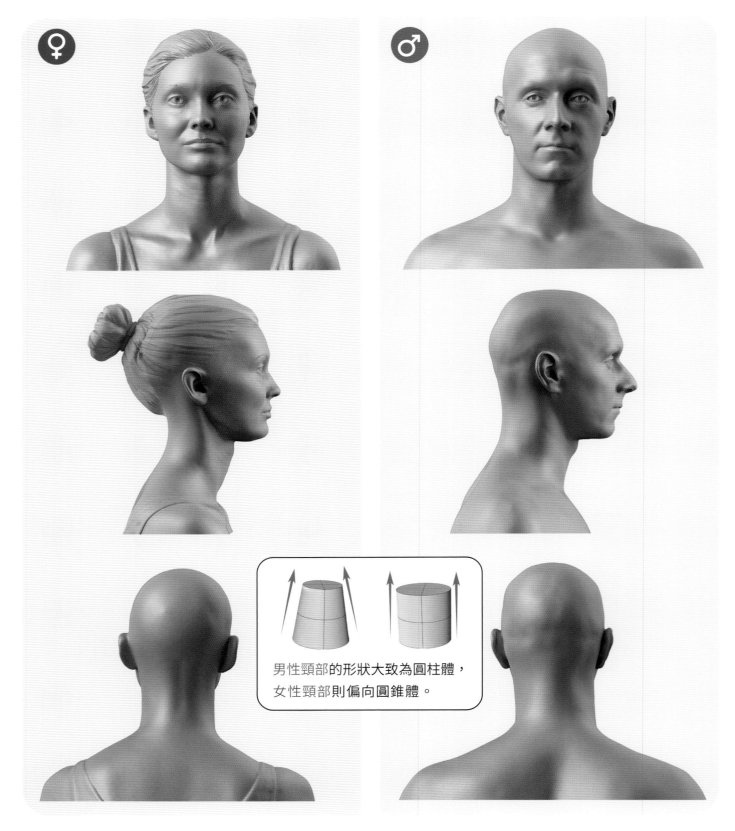

男性頸部的形狀大致為圓柱體，
女性頸部則偏向圓錐體。

女性與男性的頸部差異

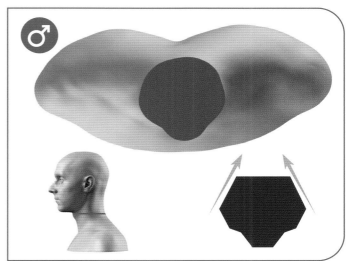

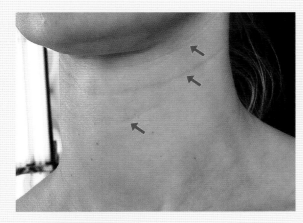

女性的頸紋 [註21]

這是頸部上水平向的皺紋，會出現在任何年齡層的女性頸部。頸紋的數量通常為2-3條，且幾乎是不可避免的。若一個女人或年輕女孩脖子上有高於這個數字的紋路，未必是長時間低頭使用手機所致。

膚色較淺的人往往更容易受外在環境影響而導致肌膚老化，因此會比膚色較深的人更早出現頸紋，而非裔女性頸紋與其他皺紋的數量皆低於平均值。

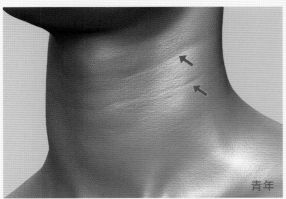

青年

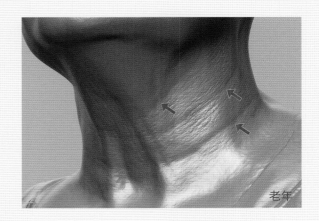

老年

年齡對頸部的影響

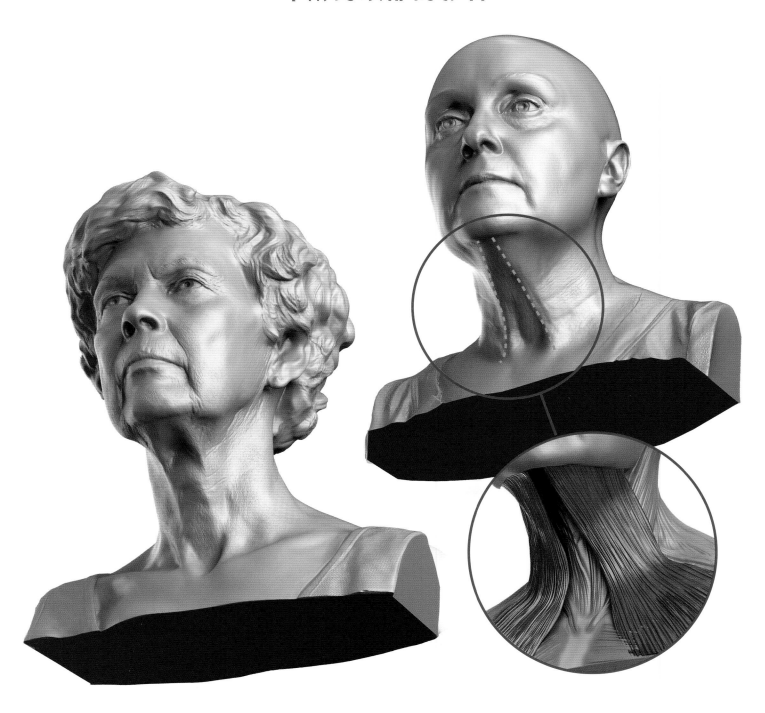

頸繩（Neck cords）

頸闊肌位於皮膚下方，既薄又淺，從胸部與肩部區域向上延伸，通過頸部並止於下巴。隨著年齡增長，邊緣會非常清楚地顯現，形似**繩子的帶狀結構**，加上周遭下垂的皮膚，形成「火雞脖子」的外觀。當老化改變了皮下組織的結構、皮膚變薄、體重減輕，這兩條直向頸紋就會變得明顯。

年齡對頸部的影響

年輕人

老年人

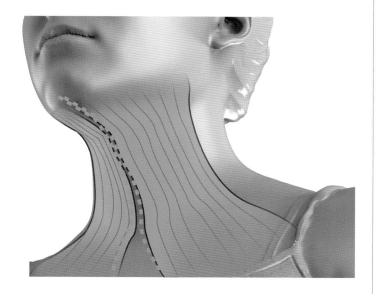

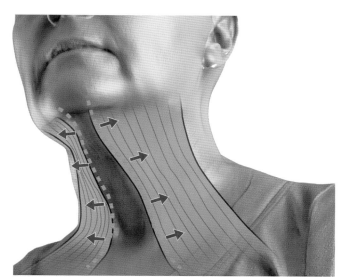

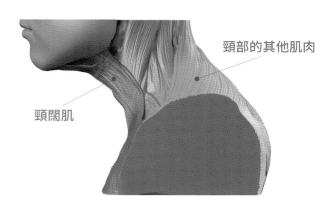

頸部的其他肌肉

頸闊肌

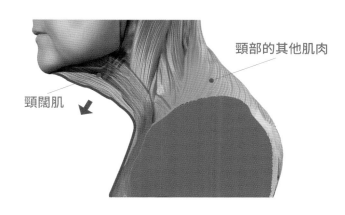

頸部的其他肌肉

頸闊肌

ANATOMY FOR SCULPTORS

頸部的發育變化

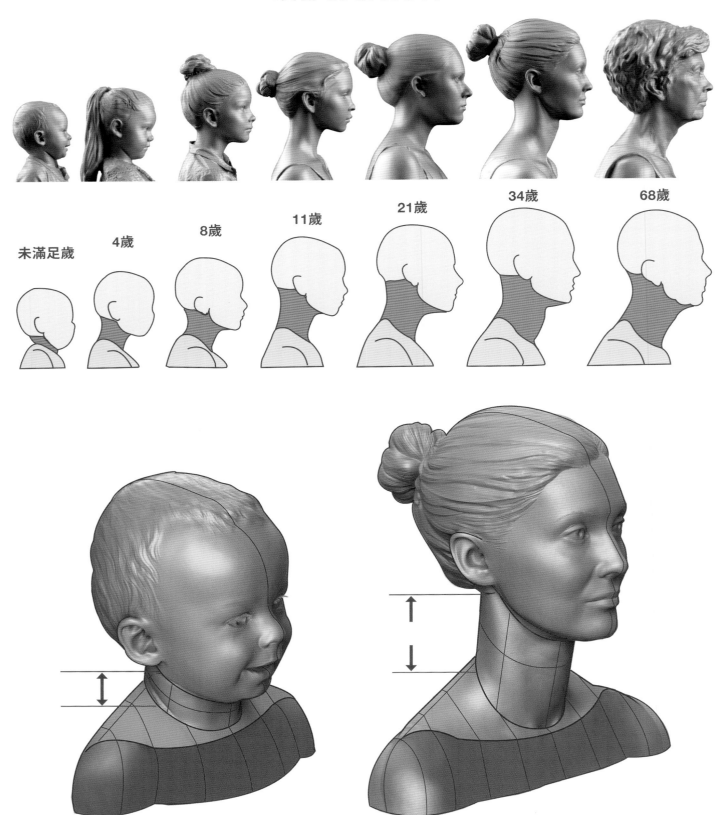

未滿足歲　　4歲　　8歲　　11歲　　21歲　　34歲　　68歲

頸部 的發育變化

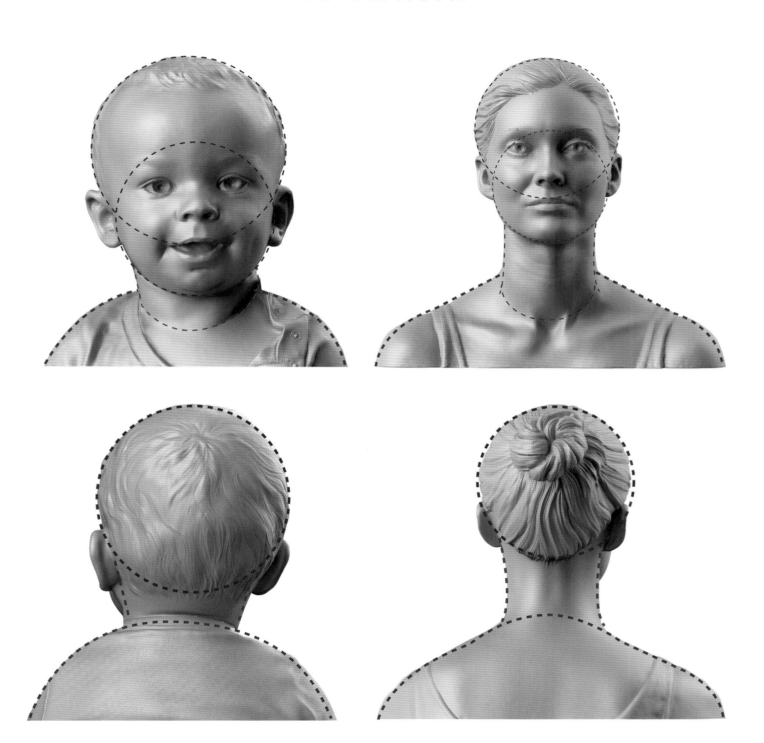

幼兒的頸部肌肉通常還沒有發育到足以承受劇烈的頭部運動。在生命最初的幾年，他們的頭部大到不成比例，頸部肌肉脆弱、鬆弛，以至於無法自我控制並僅能以被動的方式進行頸椎運動，這短小的頸部所構成的限制，卻也令仍脆弱的頭部免於受傷。

攝影圖像掃描
以及頭頸部型態分析

PHOTOGRAMMETRY SCANS
AND FORM ANALYSIS OF THE HEAD AND NECK

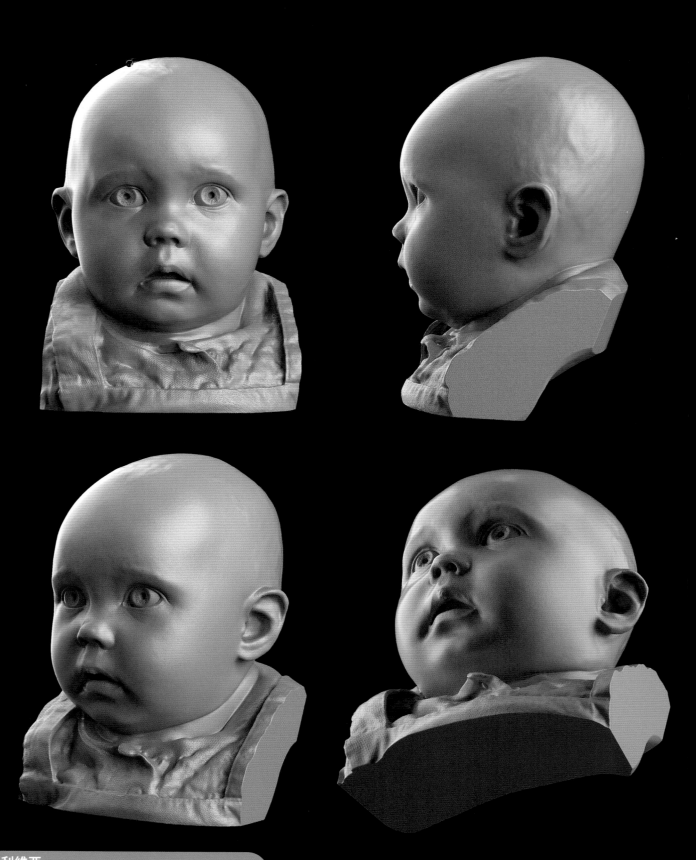

奧利維亞

性別：女 | 年齡：6個月 | 類型：圖像掃描

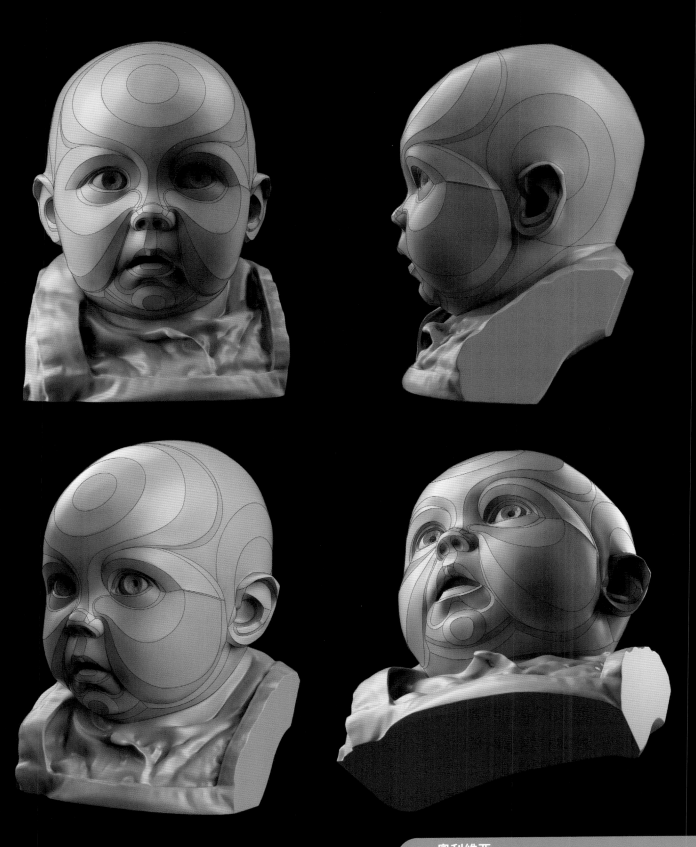

奧利維亞
性別：女 | 年齡：6個月 | 類型：3D建模

ANATOMY FOR SCULPTORS

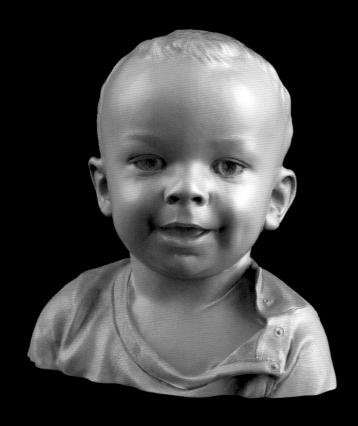

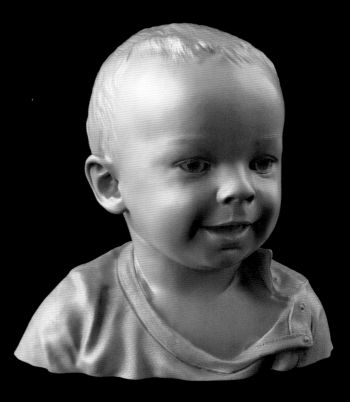

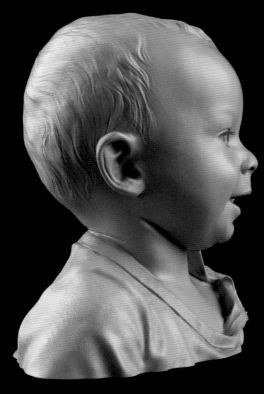

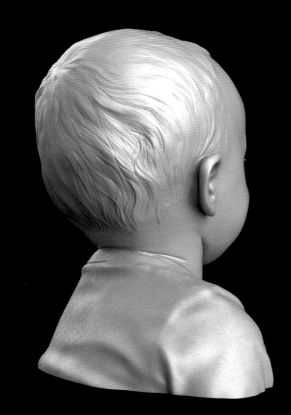

奧利弗

性別：男 ｜ 年齡：9個月 ｜ 類型：圖像掃描

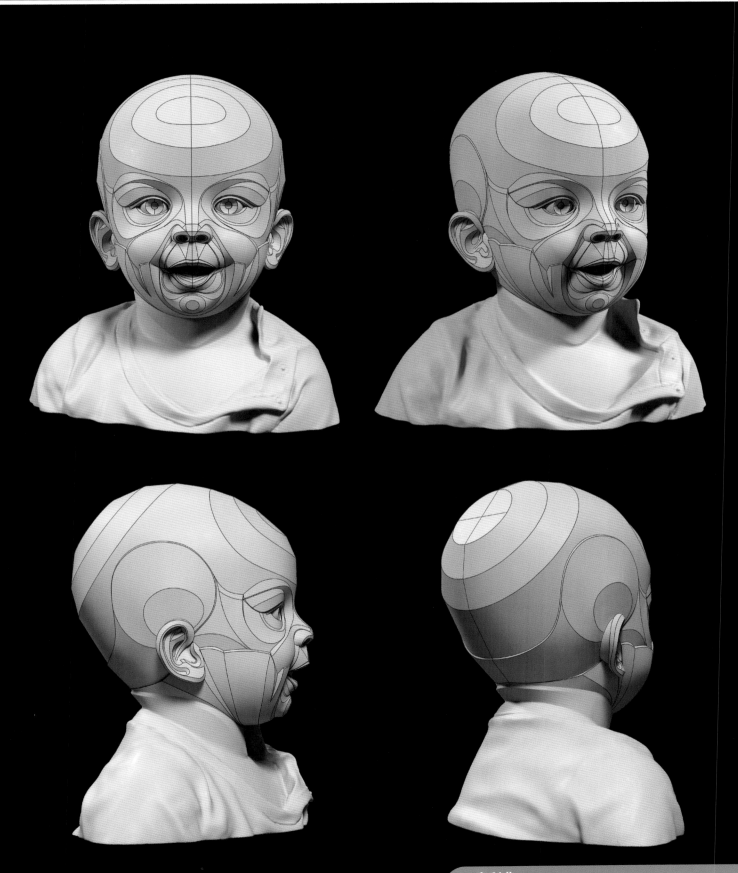

奧利弗

性別:男 │ 年齡:9個月 │ 類型:3D建模

ANATOMY FOR SCULPTORS

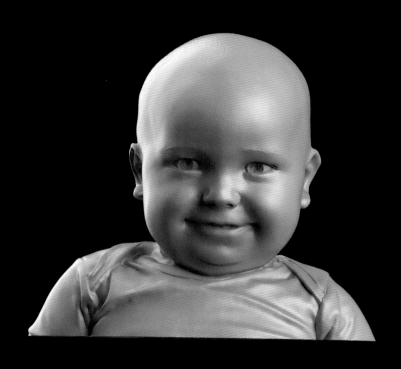
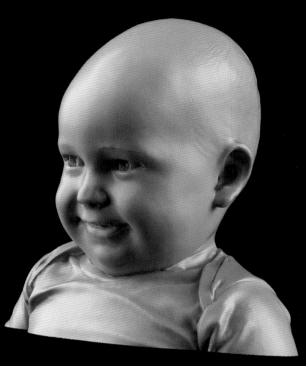
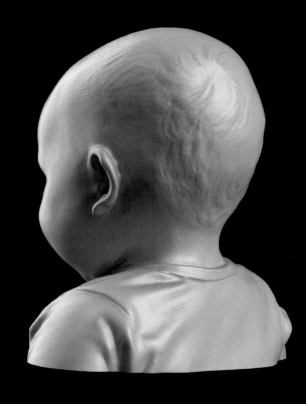
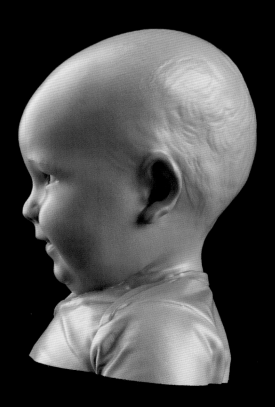

尼歐

性別:男 | 年齡:1歲 | 類型:圖像掃描

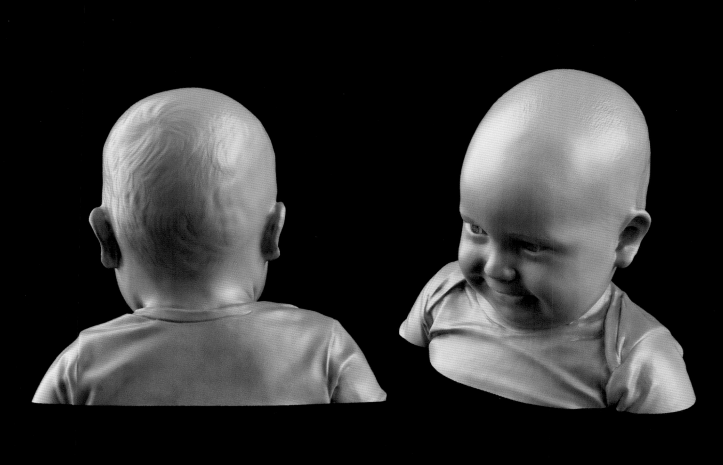

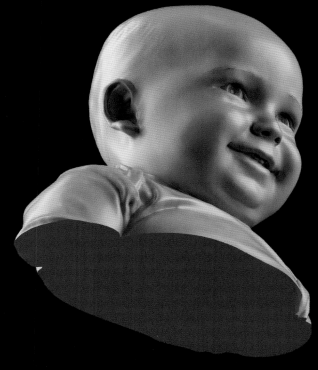

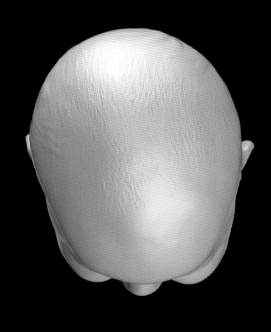

尼歐
性別：男 ｜ 年齡：1歲 ｜ 類型：圖像掃描

ANATOMY FOR SCULPTORS

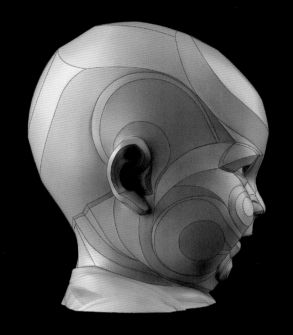

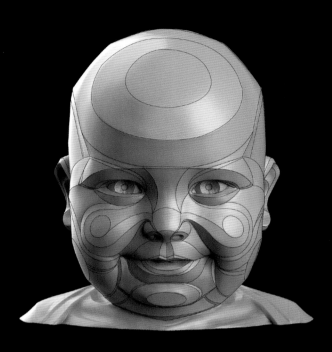

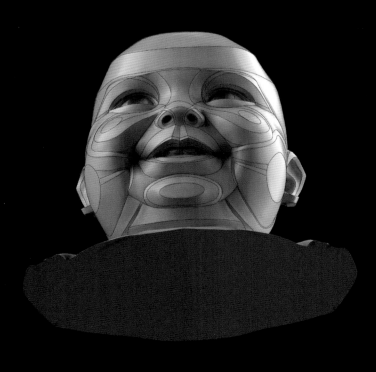

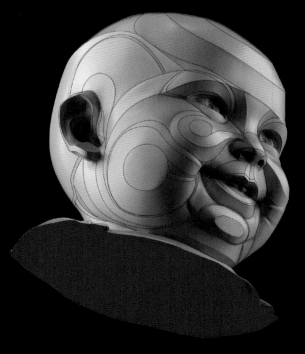

尼歐

性別:男 | 年齡:1歲 | 類型:3D建模

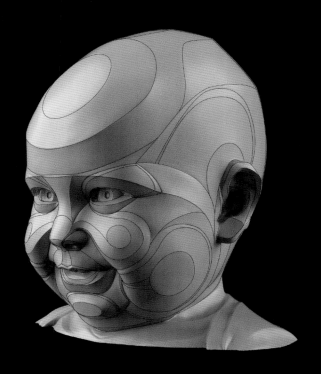

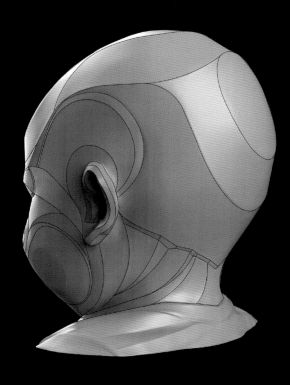

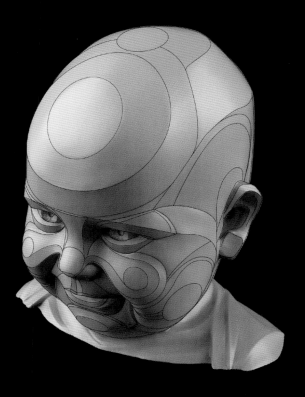

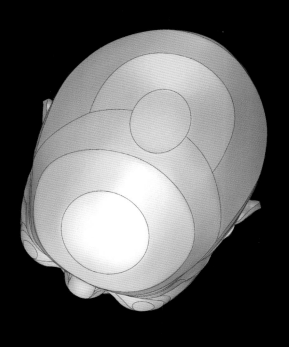

尼歐
性別：男 ｜ 年齡：1歲 ｜ 類型：3D建模

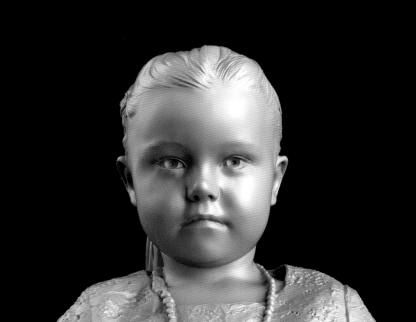
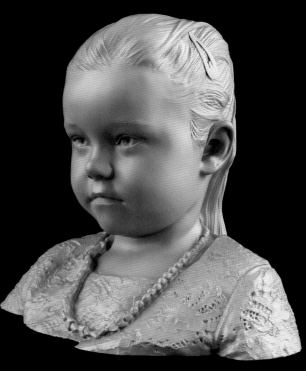
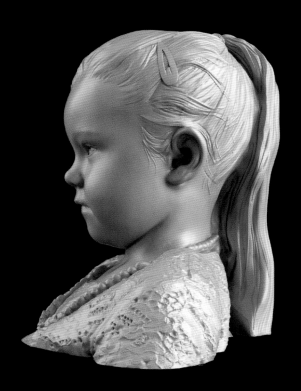
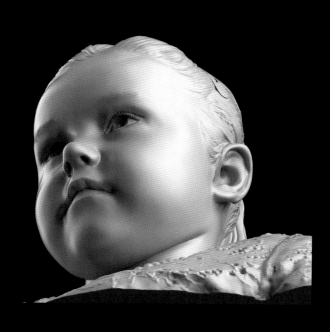

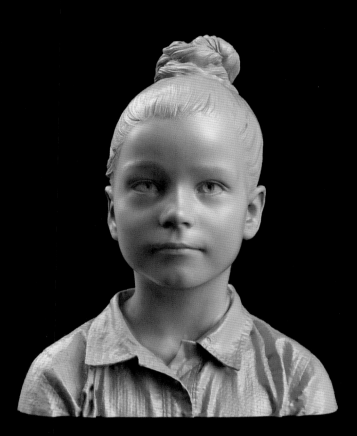

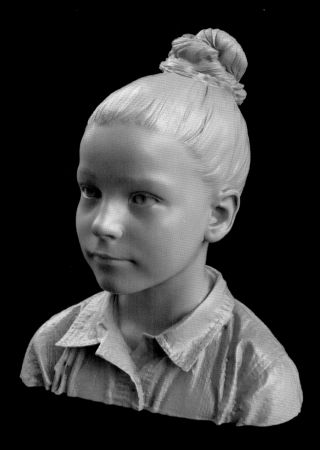

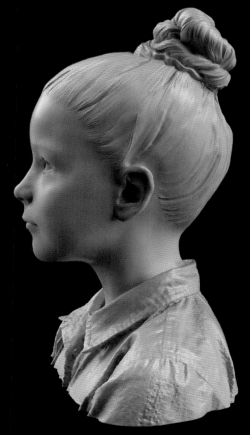

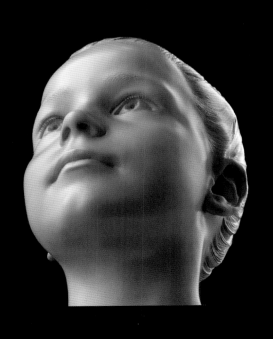

安娜
性別：女 │ 年齡：8歲 │ 類型：圖像掃描

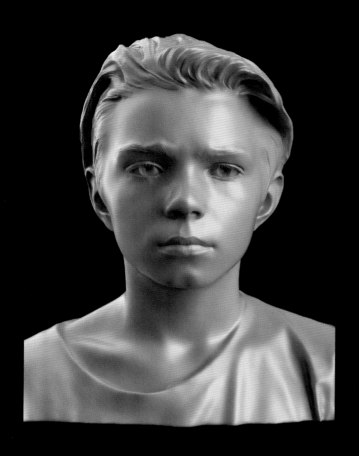
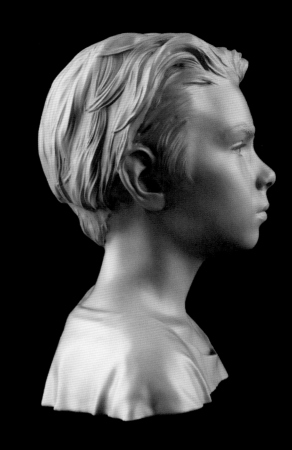
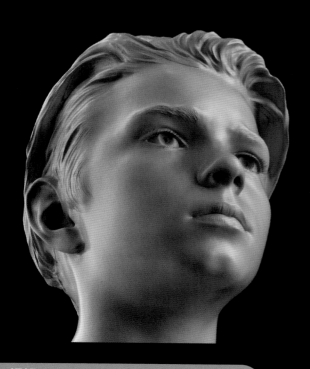
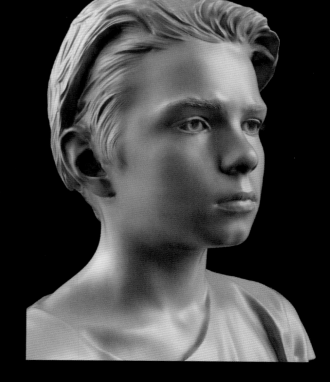

湯姆
性別：男 ｜ 年齡：11歲 ｜ 類型：圖像掃描

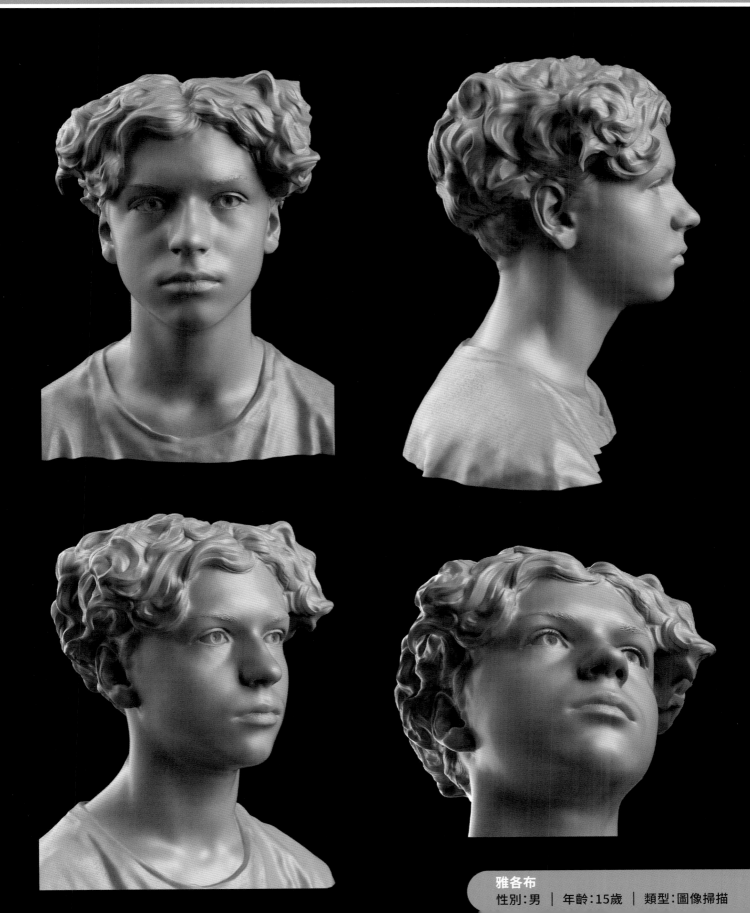

雅各布
性別:男 | 年齡:15歲 | 類型:圖像掃描

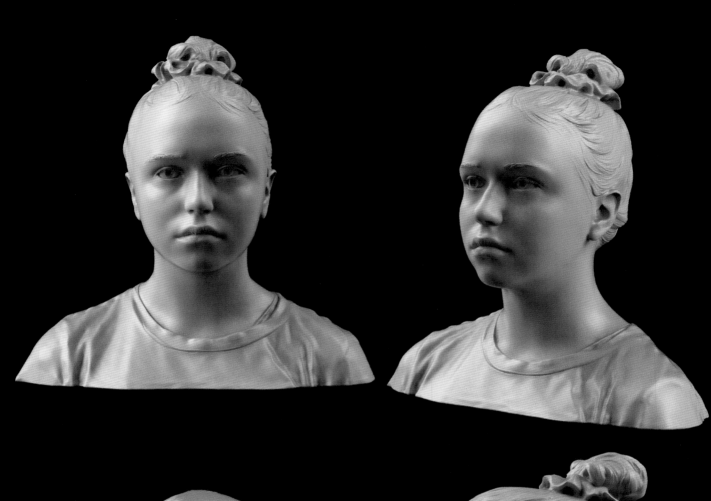

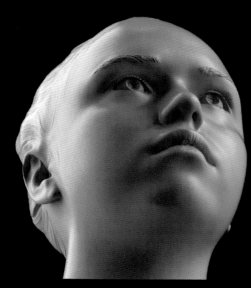

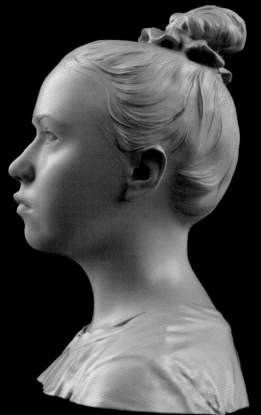

埃加特

性別：女 ｜ 年齡：17歲 ｜ 類型：圖像掃描

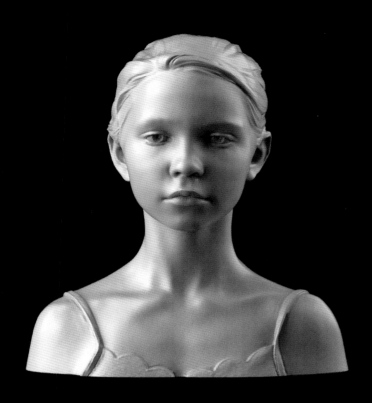

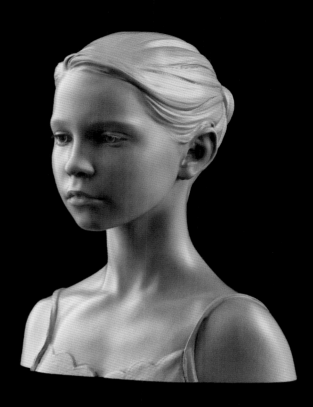

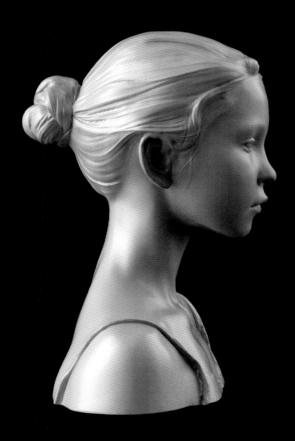

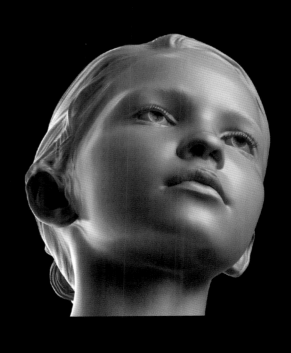

烏拉
性別：女 ｜ 年齡：11歲 ｜ 類型：圖像掃描

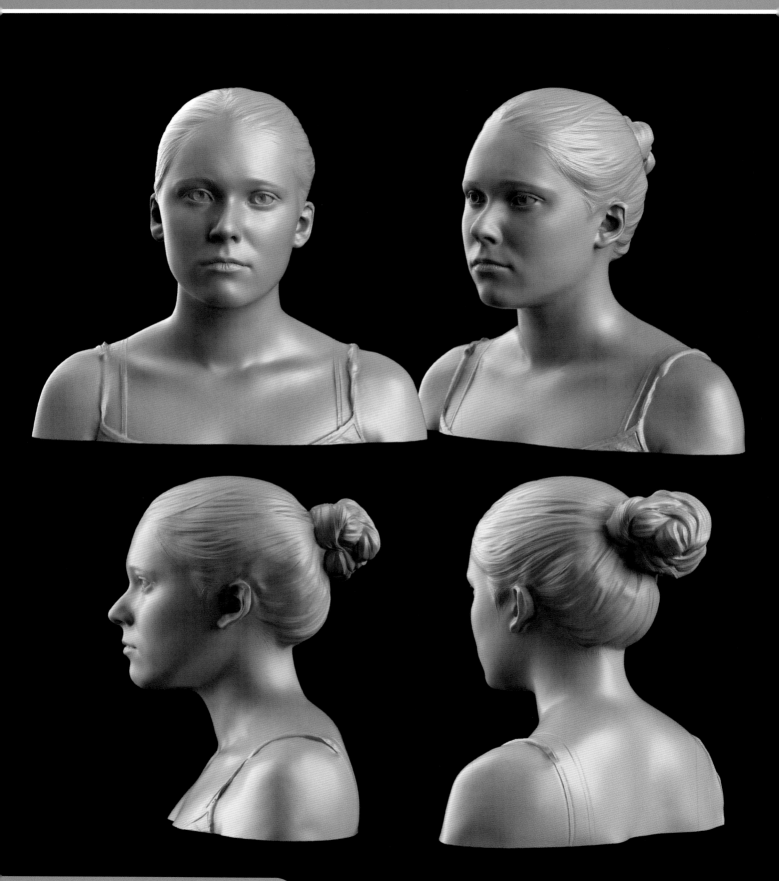

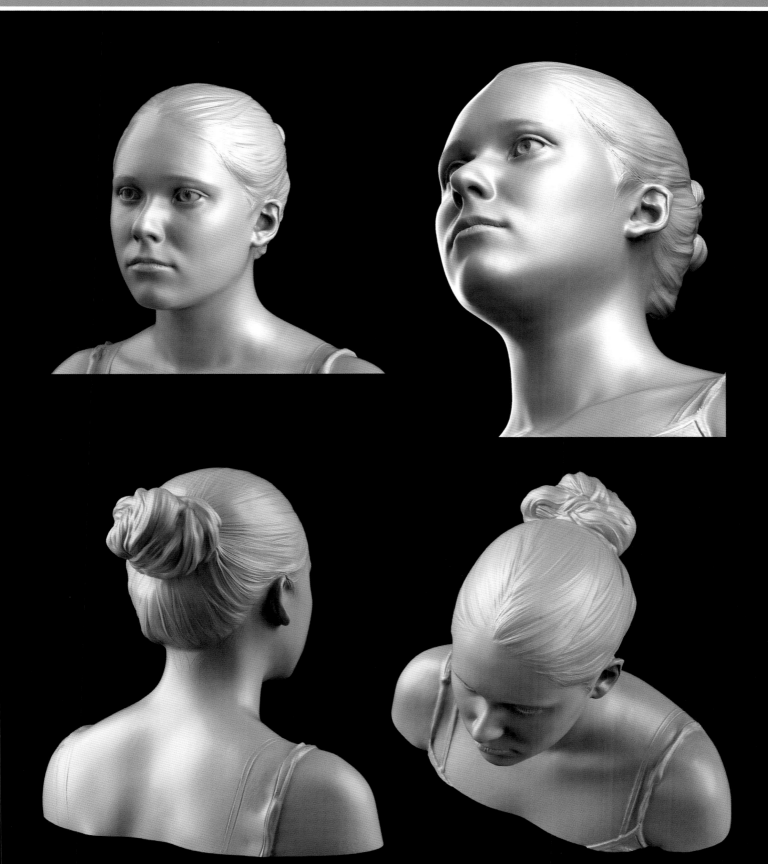

海倫娜

性別:女 | 年齡:21歲 | 類型:圖像掃描

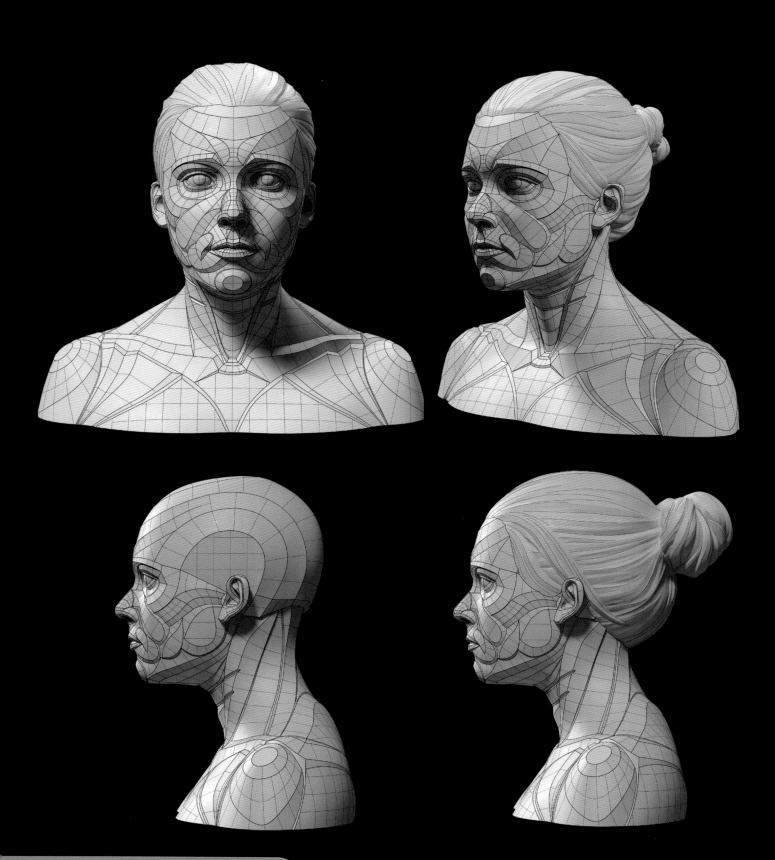

海倫娜

性別:女 │ 年齡:21歲 │ 類型:3D建模

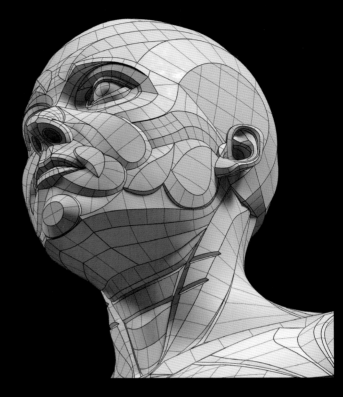

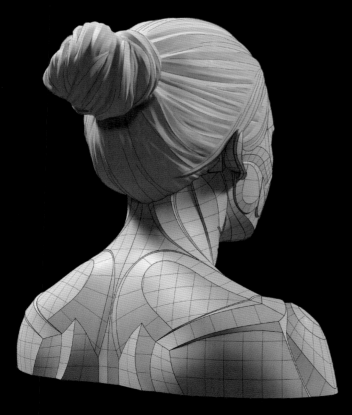

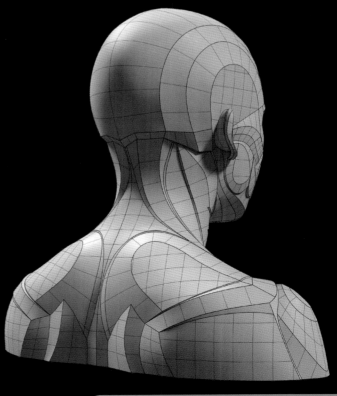

海倫娜

性別：女 | 年齡：21歲 | 類型：3D建模

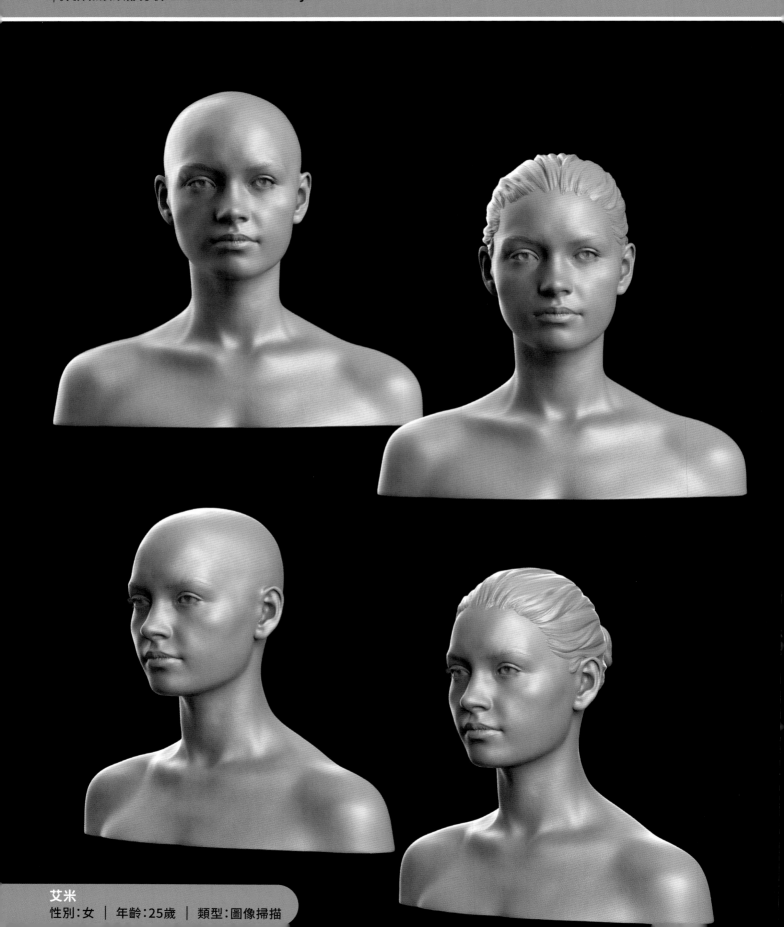

艾米
性別:女 | 年齡:25歲 | 類型:圖像掃描

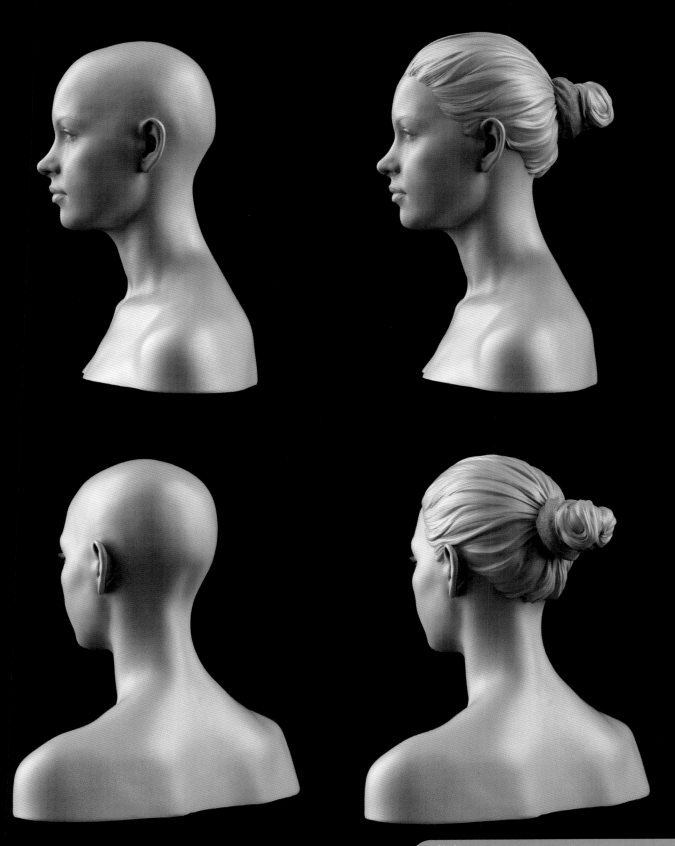

性別:女 | 年齡:25歲 | 類型:圖像掃描

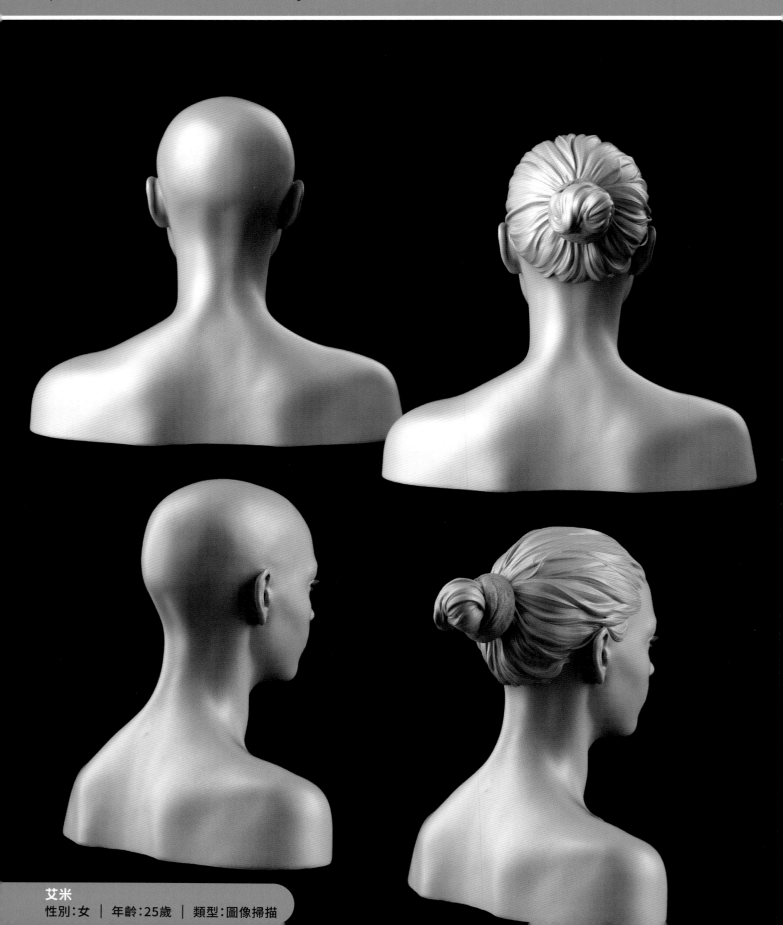

艾米

性別：女 ｜ 年齡：25歲 ｜ 類型：圖像掃描

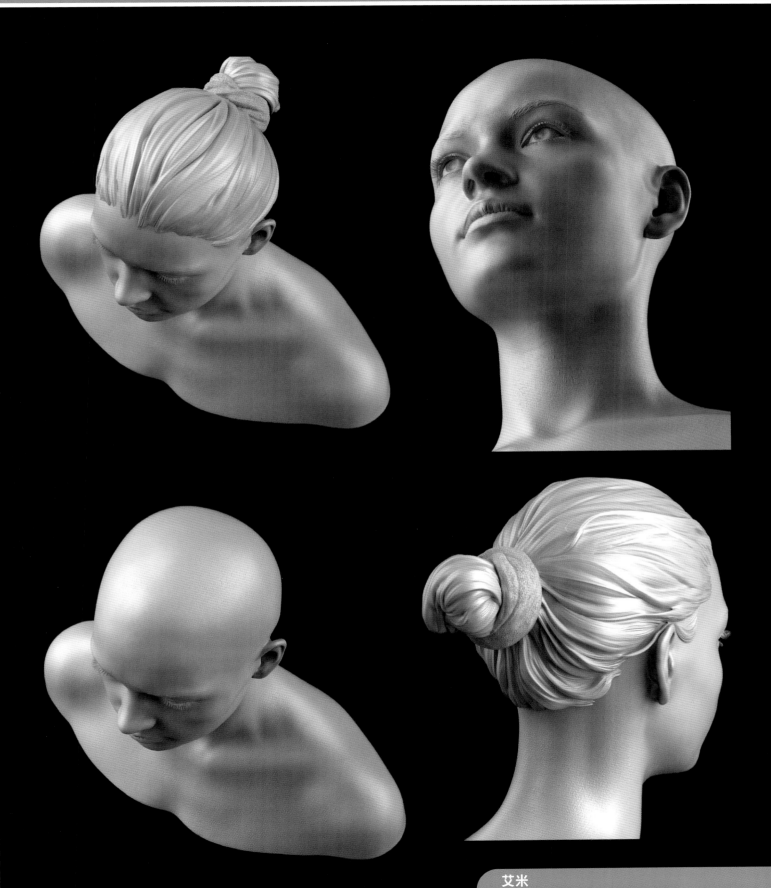

艾米
性別：女 ｜ 年齡：25歲 ｜ 類型：圖像掃描

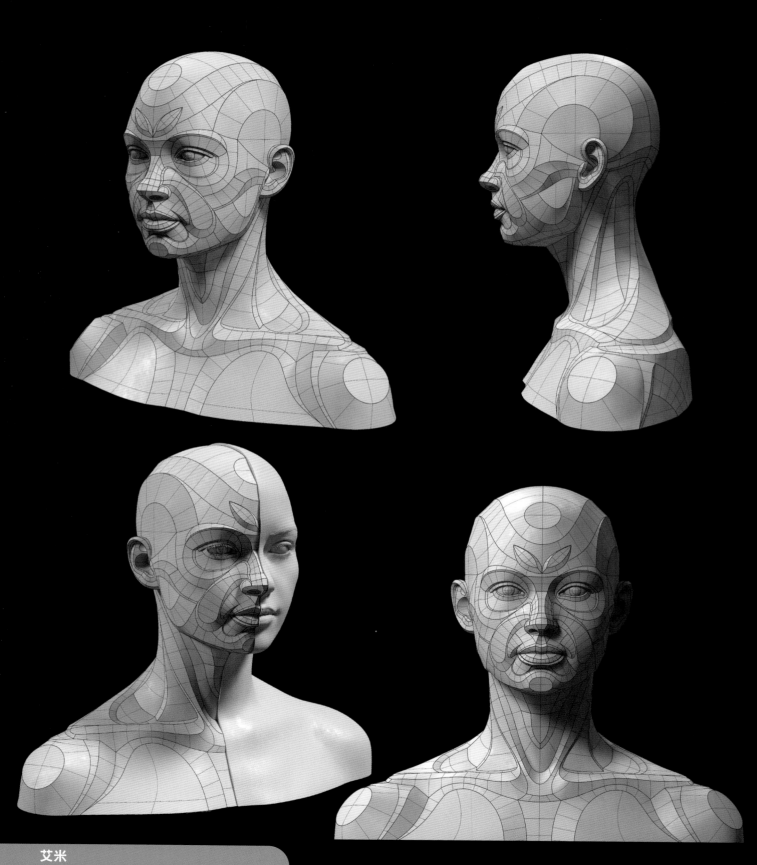

艾米

性別：女 ｜ 年齡：25歲 ｜ 類型：3D建模

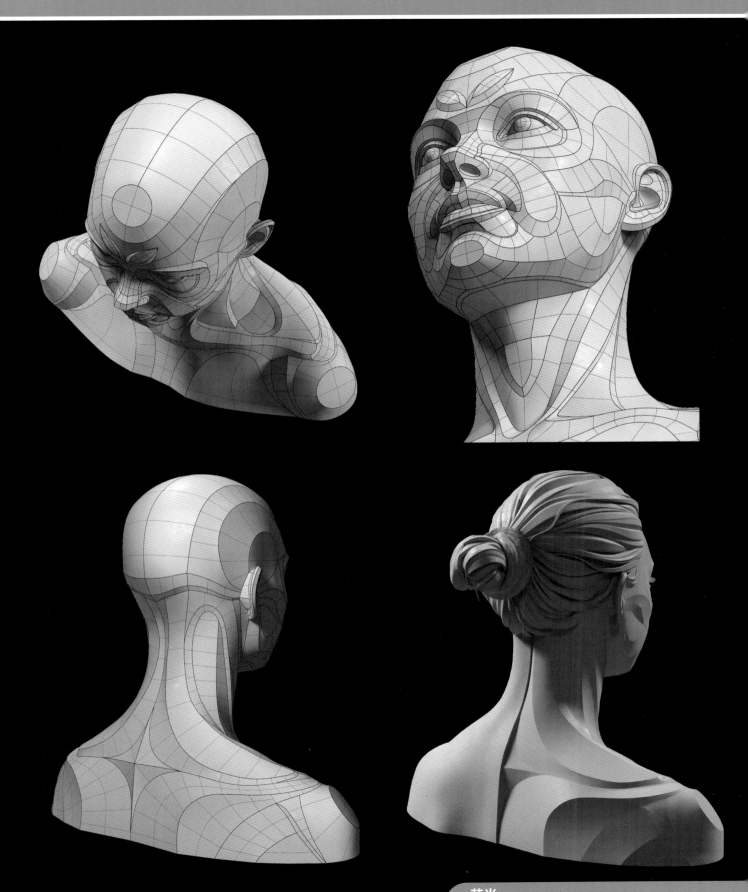

艾米
性別：女 ｜ 年齡：25歲 ｜ 類型：3D建模

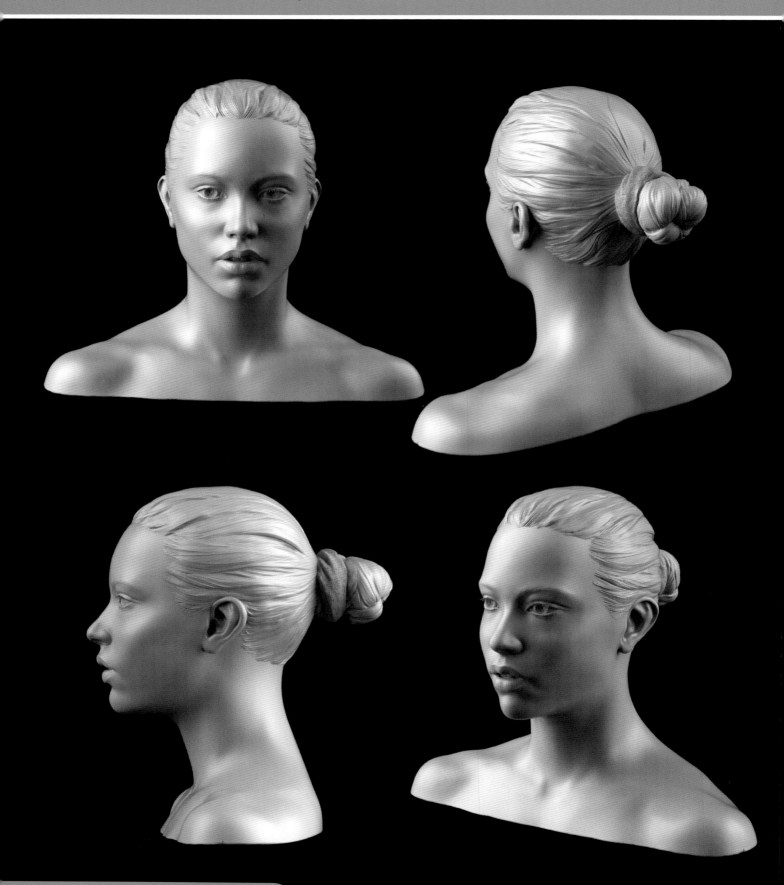

安奈特
性別：女 │ 年齡：25歲 │ 類型：圖像掃描

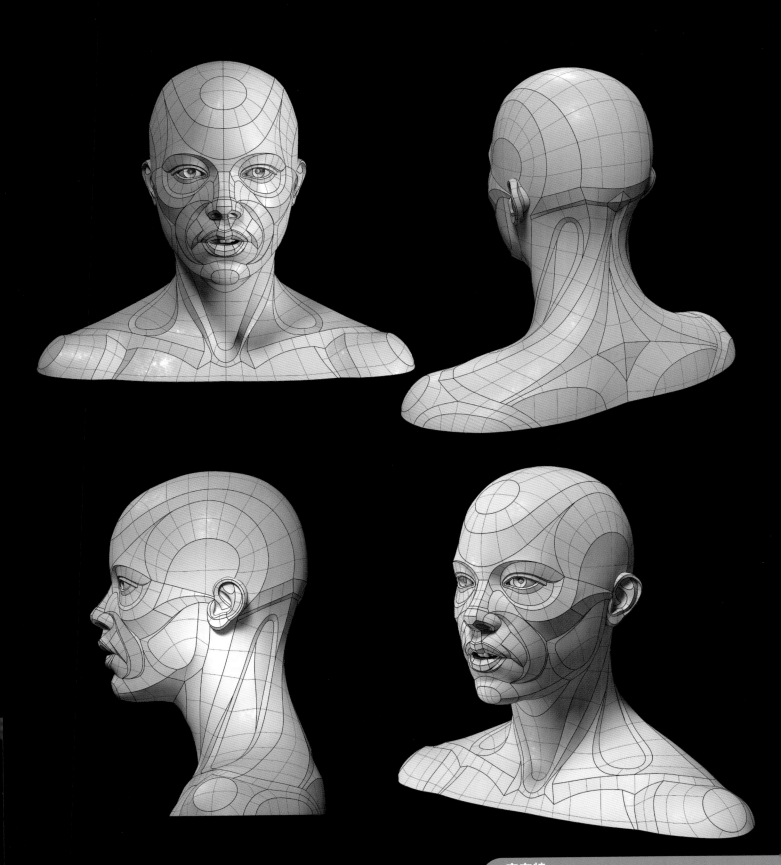

安奈特
性別:女 | 年齡:27歲 | 類型:3D建模

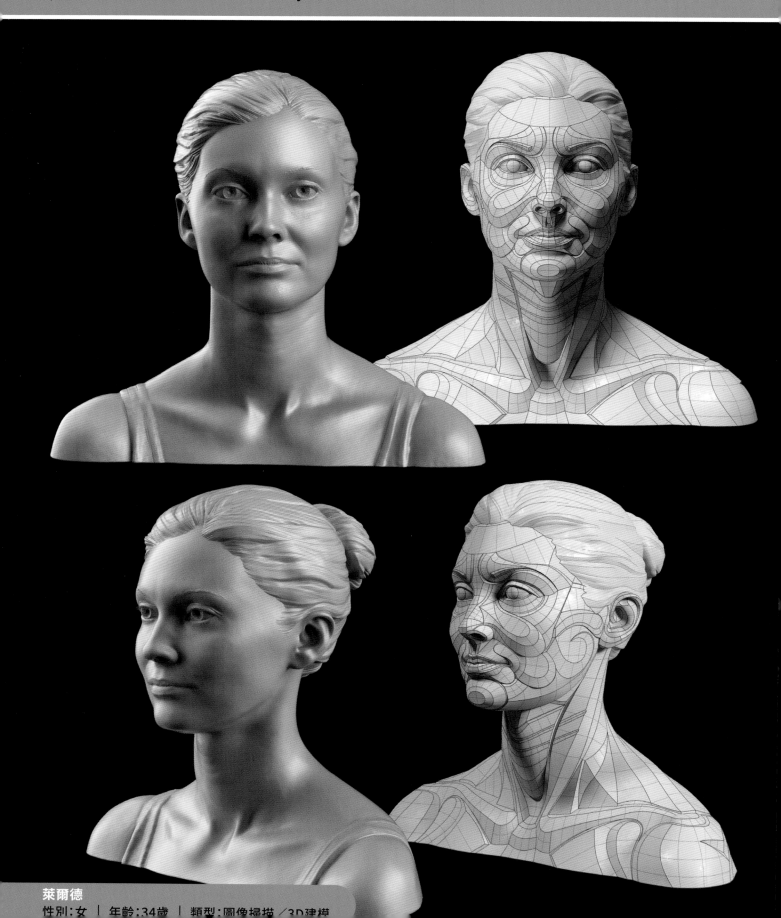

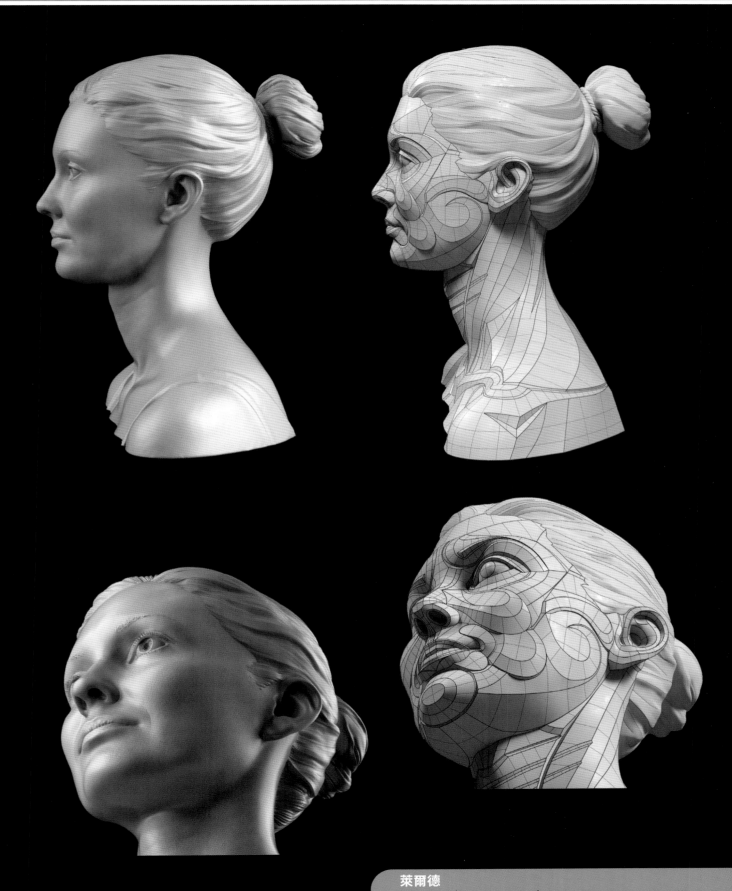

萊爾德
性別：女 │ 年齡：34歲 │ 類型：圖像掃描／3D建模

ANATOMY FOR SCULPTORS

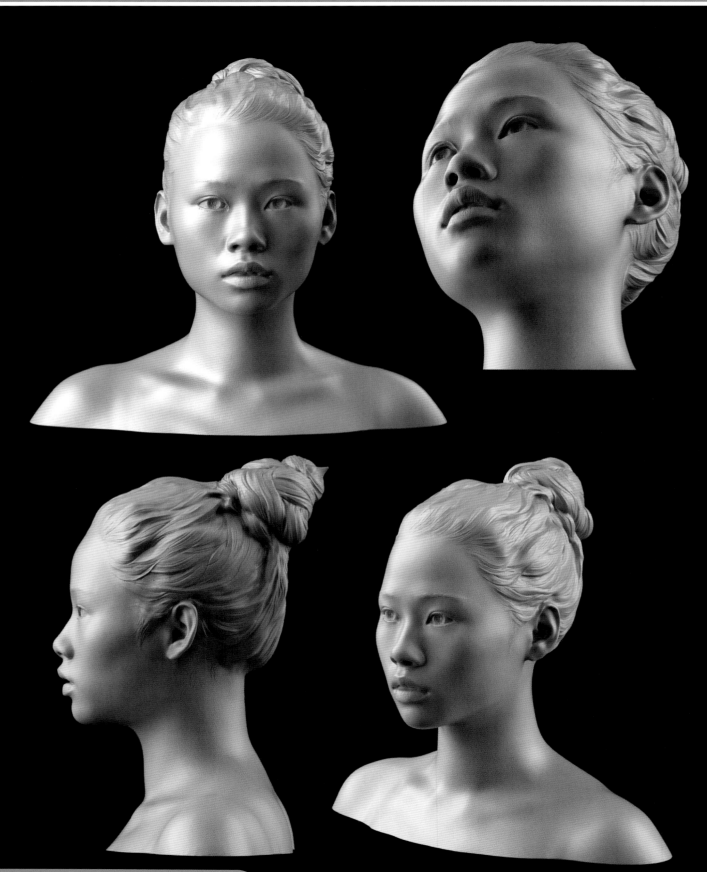

莉莉
性別：女 │ 年齡：22歲 │ 類型：圖像掃描

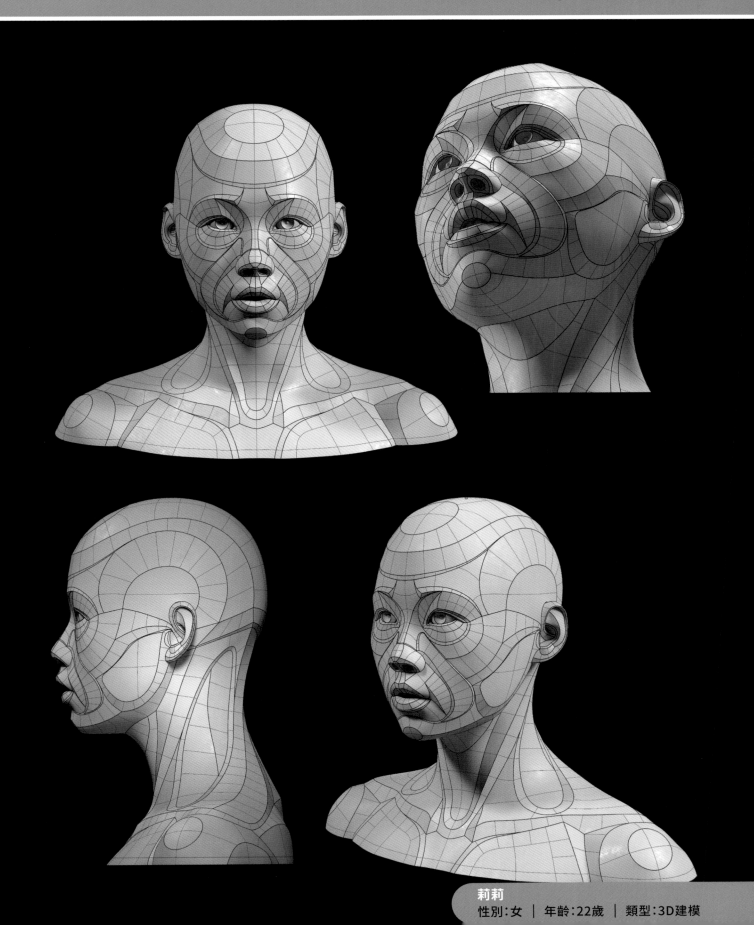

ANATOMY FOR SCULPTORS

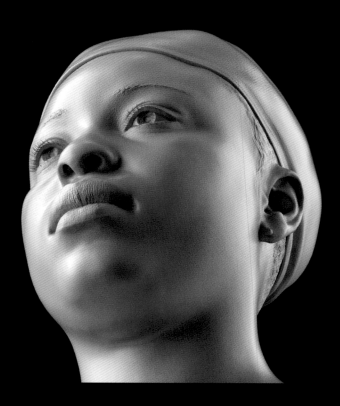
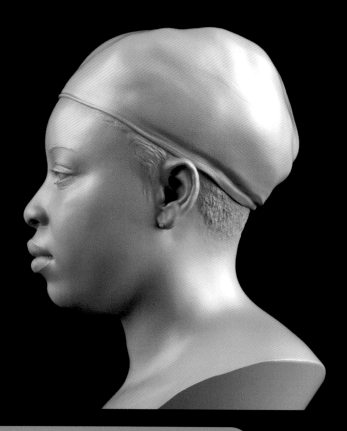
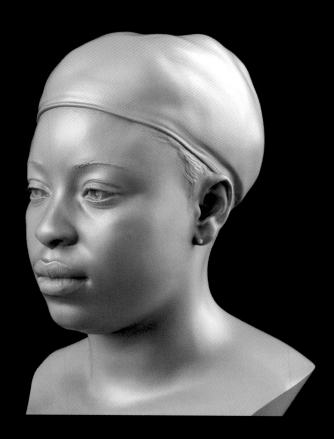

維羅妮卡
性別:女 │ 年齡:25歲 │ 類型:圖像掃描

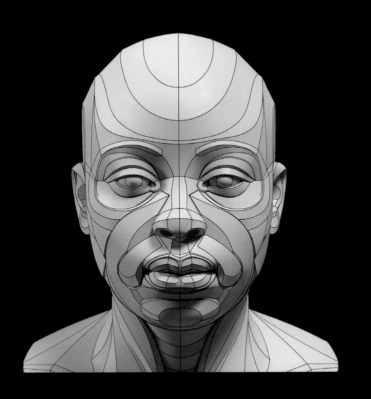

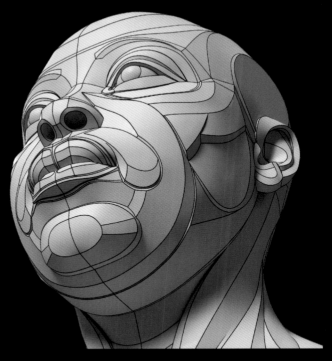

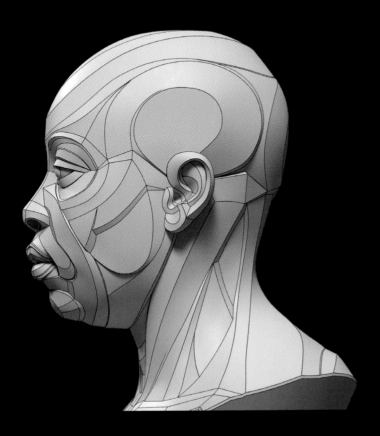

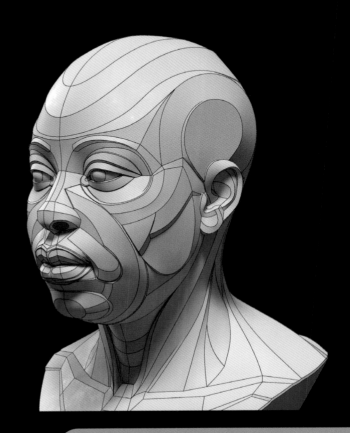

維羅妮卡

性別：女 ｜ 年齡：25歲 ｜ 類型：3D建模

ANATOMY FOR SCULPTORS

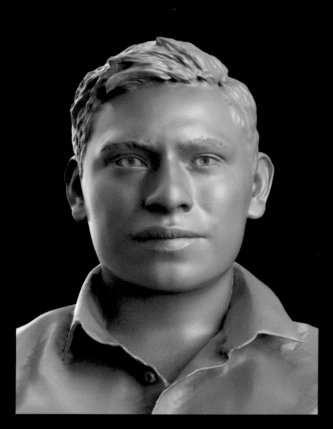
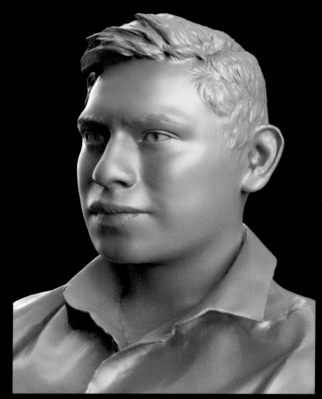
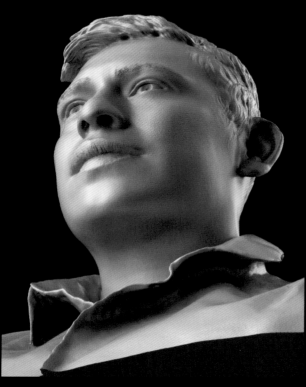
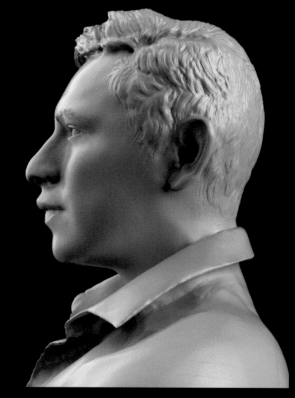

所爾
性別:男 │ 年齡:23歲 │ 類型:圖像掃描

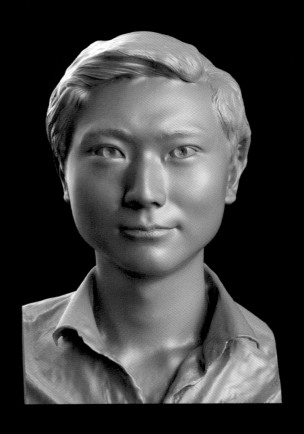
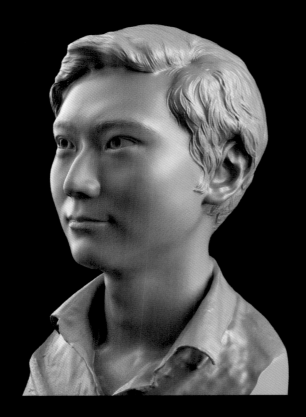
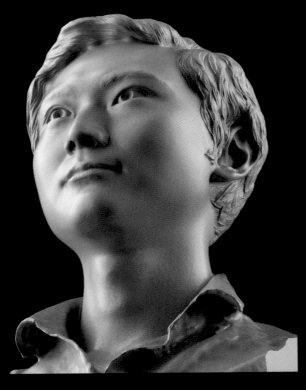
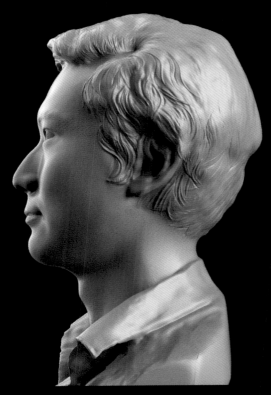

康
性別：男 | 年齡：29歲 | 類型：圖像掃描

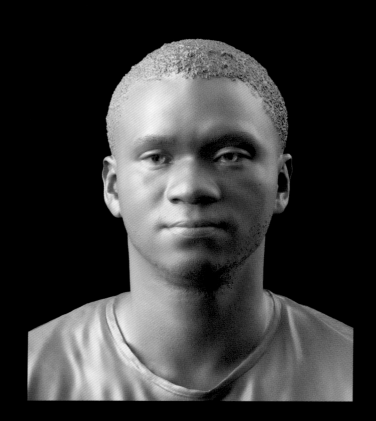
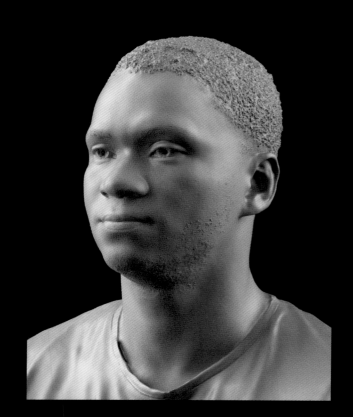
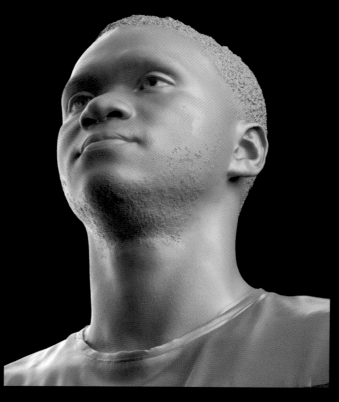
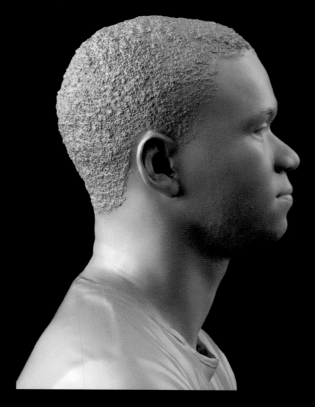

馬庫斯
性別:男 | 年齡:24歲 | 類型:圖像掃描

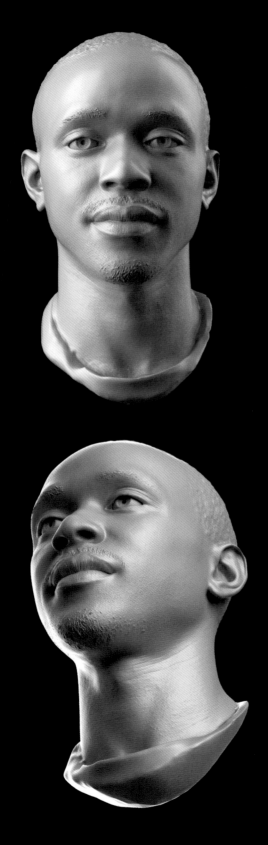

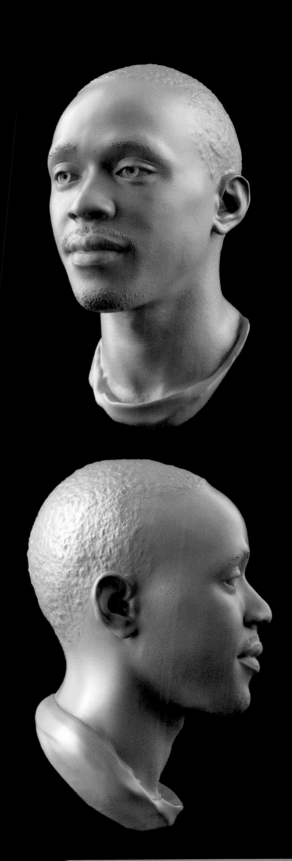

托尼
性別：男 ｜ 年齡：26歲 ｜ 類型：圖像掃描

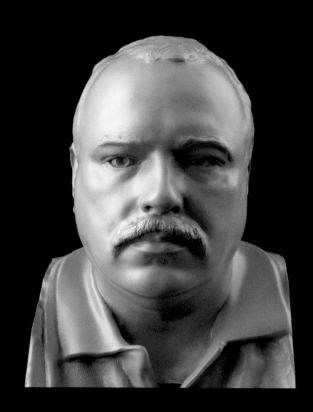
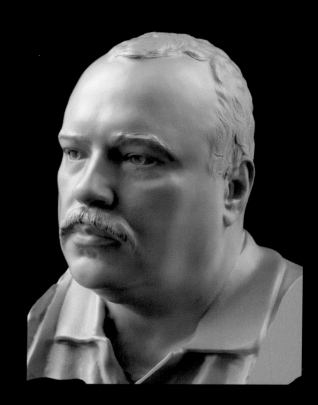

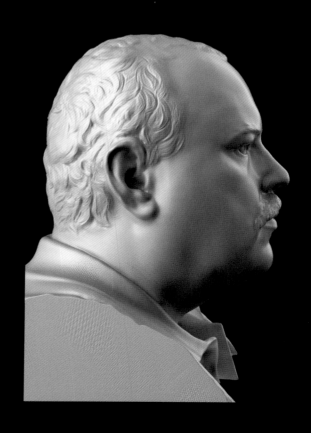

雷蒙茲
性別:男 │ 年齡:54歲 │ 類型:圖像掃描

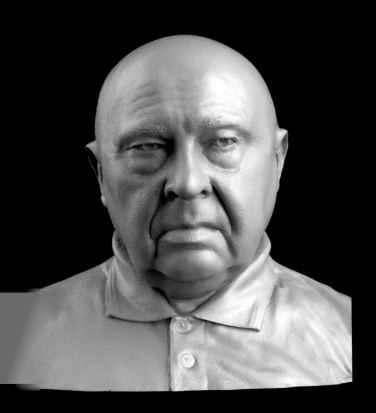
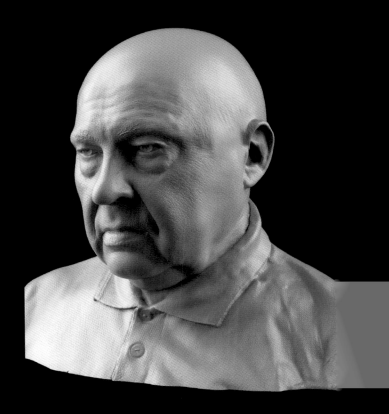
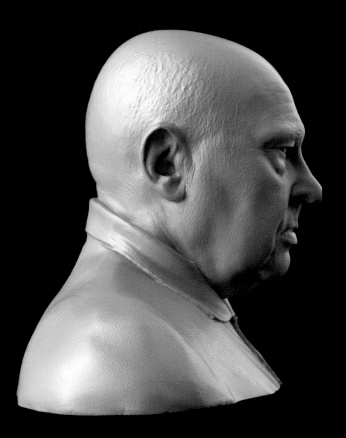
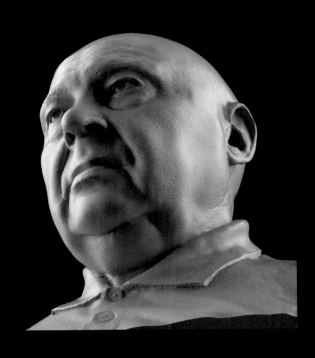

亞歷山大
性別：男 │ 年齡：72歲 │ 類型：圖像掃

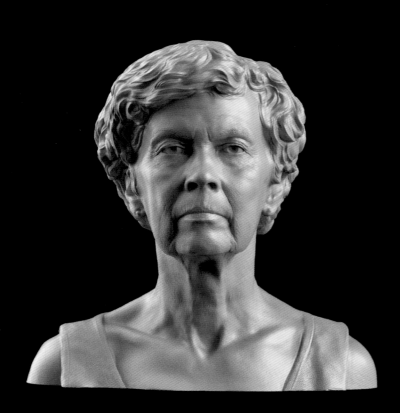
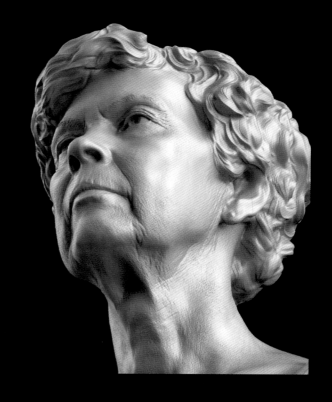
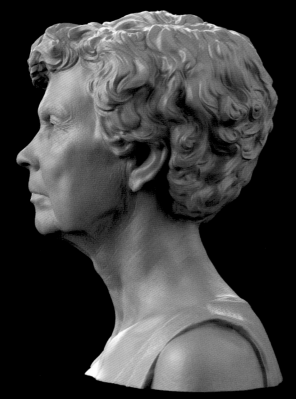
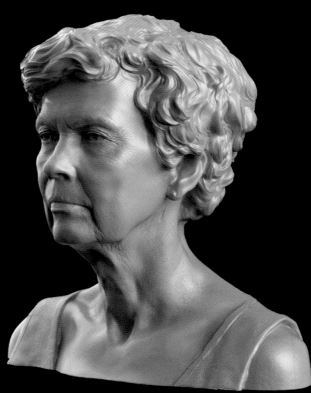

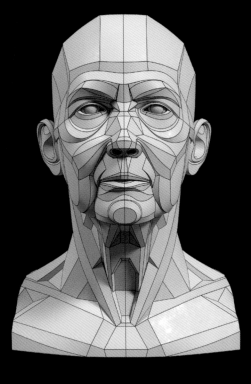

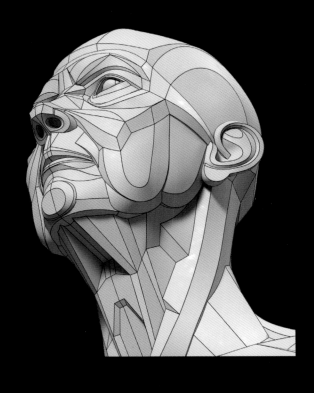

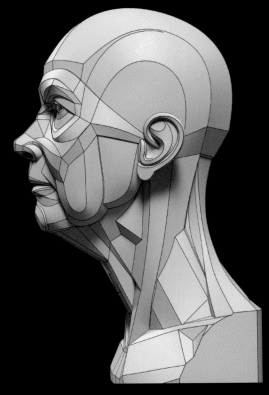

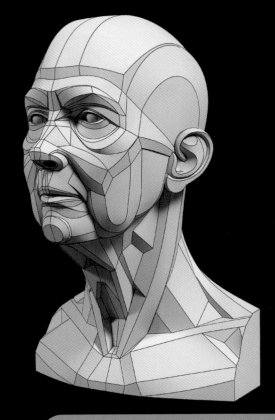

伊爾澤

性別：女 | 年齡：67歲 | 類型：3D建模

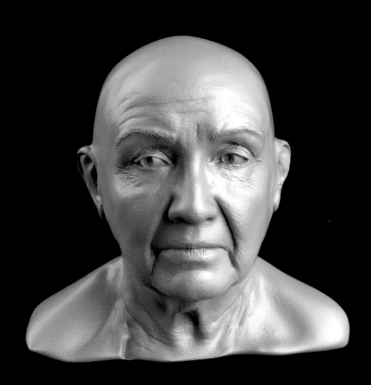

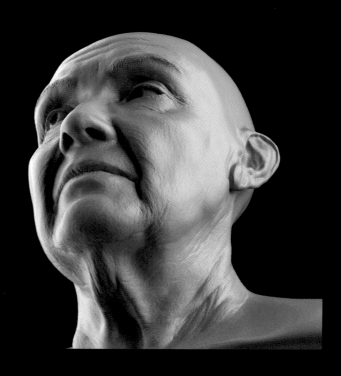

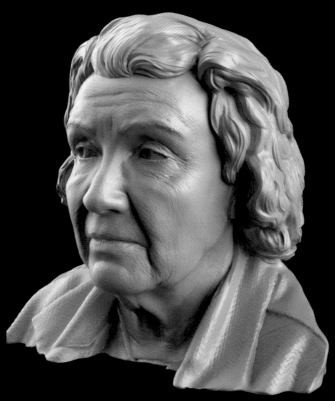

露絲

性別：女 ｜ 年齡：71歲 ｜ 類型：圖像掃描

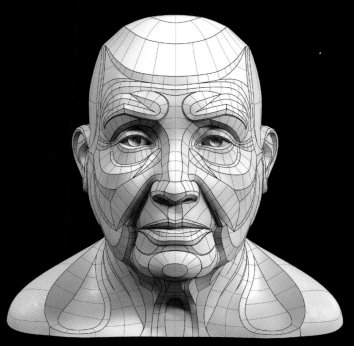

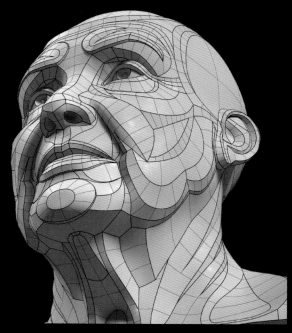

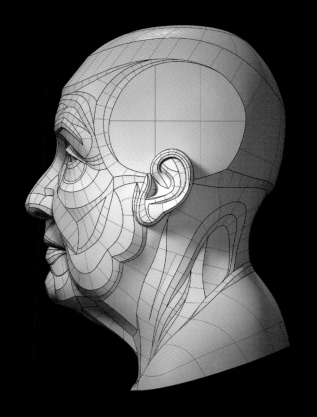

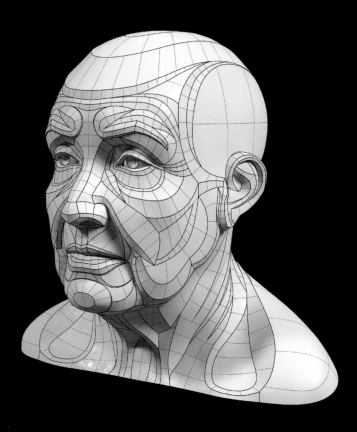

露絲
性別:女 │ 年齡:71歲 │ 類型:3D建模

KICKSTARTER

Andrew Zhou
Yoshimi Iio

Jacob Thomas
Simon Lin
Guillaume Marien

Daniel Simon

John Robinson
Elaine Ho
Rafael Mario Martinez Ortiz
Minghua Kao
Irene Roldán García-Ibáñez
Javier Edo Meseguer
Christina Wenzel
Toublanc Diane
S J Bennett
Mike Fores
Donna Jones
Sonia Rued
Sheng-Lun Ho
Bradley Bloom
Bartosz Moniewski
Alan Merritt
Leonard Low
Daniele Marzocchini
Harald Schott

Jona Marklund
Laudine
Kyung Yo Kim
Brian Woodward

Alistair Cobb
Kieran O'Sullivan
David Montoya
Robert Nesler
Sara Porle
Nancy Hunt
Jason Burns
Matt Turull
Rizal Ulum

Jae Wook Park
Derek McNally

KICKSTARTER

Rey Bustos
Abdenour Bachir
Alexander Bordo
Tim Blass
Lucky Dee
Krzysztof Gryzka
Derrick Sesson
Bill Durrant
Finn Spencer
Kodai Togashi
Amber Parker
Barbara Brown

Xavier Denia Valls
Ronald Gebilaguin
Carlo Piu
Tan Kah Cheong
Nicholas Broughton
Jake Shearer
Deborah Christie
Diego Tejeda
Caroline Sharpe
Paul Thuriot
Yvonne Chung
Ryan French
Edward Lim
Kye Holt
Jose VR
Rodrigo Blas
Luc
Todd Widup
Anastasia Damamme
Sarai Smallwood
Daniel Sánchez Alarcón
Florian Fernandez
Eduard Varela Zapater
Anna Marie Go
Kelly Ricker
Ben Calvert-Lee
Hector Moran
Andrew Yuen
Datona Hunt
Peter Fürst
Melvyn Niles
Eirenarch Sese

Cristina Alfaro García
Edgar Teba Mateo

Kit To
Herman Carlsson
Attakarn Vachiravuthichai
Michael Millan
David Russell
Benjamin Knapp
April Kim
Bradley Bloom
Yfke Warffemius
Dustin Aber
Julien Nicolas
Stephen Bettles
Parrish Baker
Lee Hutt
Sebastian Figueroa
Kenneth Lee
Martin Yara
Michael Allison
Polo Mat
Isaac
Hotaka Sakakura
Edvard Svensson
Nancy Cantu
株式会社
Greg Maguire
Changun Ju
Allan Carvalho Ferreira
Greg Lyons
Jakub Ben
Anguel Bogoev
Simon Davis
伊藤大輝
Steve Hughes
Carlos Garcia
Des Tan
Abros Maria Margiewicz
Toshiyuki Misu